THE ROBOT SPIRITS 〈SIDE MS〉
MOBILE SUIT GUNDAM ver. A.N.I.M.E.
COMPLETE

MOBILE SUIT GUNDAM
MOBILE SUIT GUNDAM MSV
MOBILE SUIT GUNDAM 0080
WAR IN THE POCKET
MOBILE SUIT GUNDAM 0083
STARDUST MEMORY

ROBOT魂〈SIDE MS〉
機動戦士鋼弾
ver. A.N.I.M.E.大全

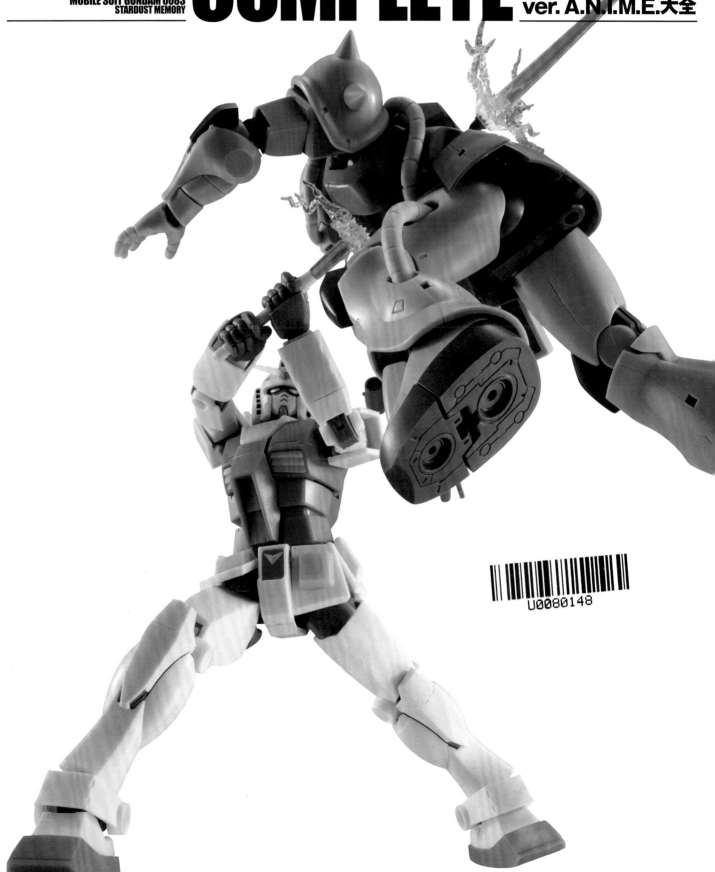

U0080148

THE ROBOT SPIRITS ⟨SIDE MS⟩
MOBILE SUIT GUNDAM ver. A.N.I.M.E.
COMPLETE

ROBOT魂⟨SIDE MS⟩
機動戰士鋼彈ver. A.N.I.M.E.大全

CONTENTS

決戰阿·巴瓦·庫

運用5件ROBOT魂商品
打造阿·巴瓦·庫的情景模型！

在此運用ROBOT魂〈SIDE MS〉機動戰士鋼彈ver. A.N.I.M.E.系列的鋼彈、吉翁克等商品，試著以情景模型形式來重現阿，巴瓦·庫的最後決戰。ROBOT魂本身已是組裝完成的商品，僅藉由成形色和局部塗裝重現設定的配色，就算是在保留成形色的情況下，只要稍微施加舊化，亦可展現出如同模型範例的完成度。因此接下來要運用5件ROBOT魂商品來製作出阿·巴瓦·庫的情景模型。這是一件運用完成品來呈現的超省時情景模型作品，請各位玩家務必親手挑戰看看喔。

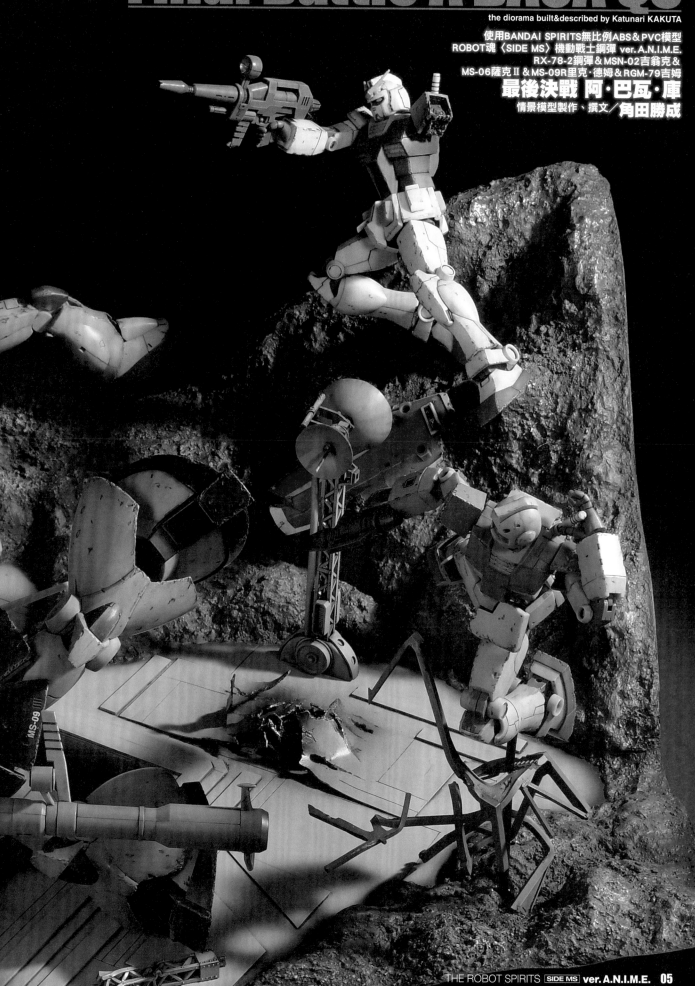

BANDAI SPIRITS non scale ABS&PVC model
"THE ROBOT SPIRITS 〈SIDE MS〉MOBILE SUIT GUNDAM ver. A.N.I.M.E."
RX-78-2 GUNDAM&MSN-02 ZEONG&MS-06 ZAKU II&MS-09R RICK DOM&RGM-79 GM use

Final Battle A BAOA QU

the diorama built&described by Katunari KAKUTA

使用BANDAI SPIRITS無比例ABS＆PVC模型
ROBOT魂〈SIDE MS〉機動戰士鋼彈 ver. A.N.I.M.E.
RX-78-2鋼彈＆MSN-02吉翁克＆
MS-06薩克Ⅱ＆MS-09R里克・德姆＆RGM-79吉姆

最後決戰 阿・巴瓦・庫

情景模型製作、撰文／角田勝成

MS-09

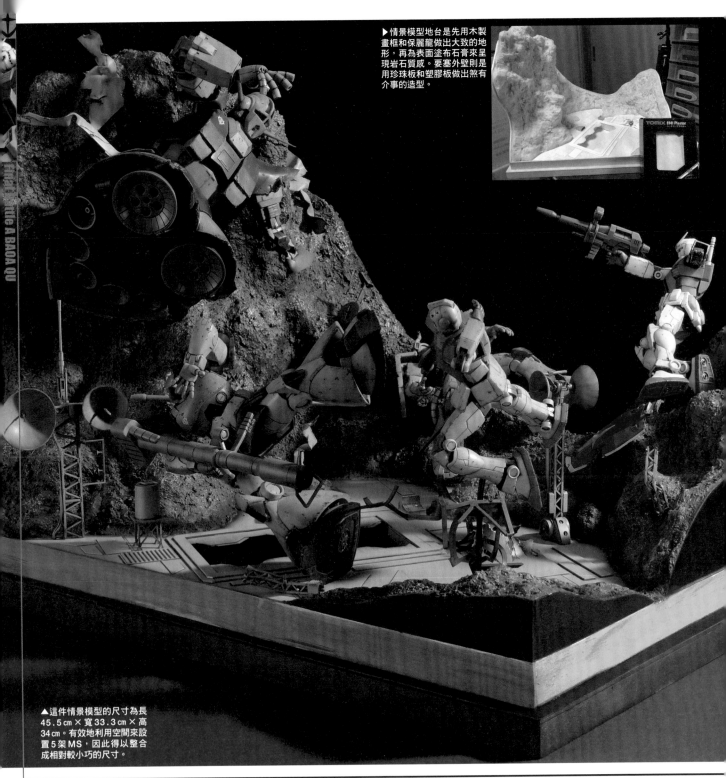

▶情景模型地台是先用木製畫框和保麗龍做出大致的地形，再為表面塗布石膏來呈現岩石質感。要塞外壁則是用珍珠板和塑膠板做出煞有介事的造型。

▲這件情景模型的尺寸為長45.5 cm×寬33.3 cm×高34 cm。有效地利用空間來設置5架MS，因此得以整合成相對較小巧的尺寸。

■ 前言

《機動戰士鋼彈》誕生至今，已有40年以上的歷史。令這部動畫多年來始終廣受支持的關鍵，正是以作品中各式MS為題材推出的模型，亦即鋼彈模型。集造物之樂於一身的鋼彈模型，相信任誰都曾熱衷於其中。然而，即使深知鋼彈模型樂趣何在，許多人卻因欠缺製作時間和環境，始終難以投入享受。不過，如今也有希望一舉實現收集所有《鋼彈》系列登場的各式MS！想要比照動畫重現帥氣的動作架勢！此等夢幻產品，就是ROBOT魂〈SIDE MS〉機動戰士鋼彈ver. A.N.I.M.E.的問世。這系列商品的尺寸大致和1/144套件相同，本身還是完成品形式，無須像鋼彈模型一樣自行組裝上色！只要從包裝盒裡取出，即可立刻把玩

一番。不過，這系列最大的特徵，其實是備有多樣化的可動機構，足以輕鬆重現許多鋼彈模型無法做到的動作喔。

老實說，我也是藉著製作這件範例之便，才首度接觸到這系列，然而每款商品都精湛地重現了MS在造型上的柔和線條與俐落感，令我相當中意呢；而且更能像這件範例一樣，比照鋼彈模型施加戰損痕跡和舊化等修飾，確實是名副其實的定案版鋼彈可動玩偶呢。因此本次將試著利用這個精湛的系列，以情景模型形式來重現阿·巴瓦·庫的激戰場面。

■ 關於製作

使用到的商品為鋼彈、吉翁克、里克·德姆，以及量產型薩克Ⅱ。話說回來，將

各MS擺設動作時，我可是為它們超乎想像的寬廣可動範圍而驚呼連連呢。

情景模型地台是先用木製畫框和保麗龍做出大致的地形，再為表面塗布石膏來呈現岩石質感，開啟的艙門、雷達塔等處則是利用塑膠板和剩餘零件自製。各MS也都用電雕刀等工具添加了戰損痕跡。

最後再用鋁線將MS固定在地台上，這麼一來就大功告成了。

■ 後記

ROBOT魂〈SIDE MS〉機動戰士鋼彈ver. A.N.I.M.E.系列擁有豐富的可動機構，對鋼彈模型迷來說，也是絕對值得推薦的商品呢！

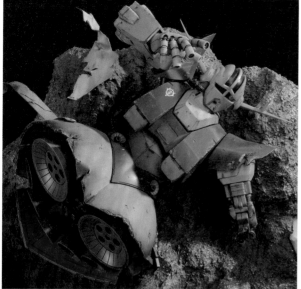

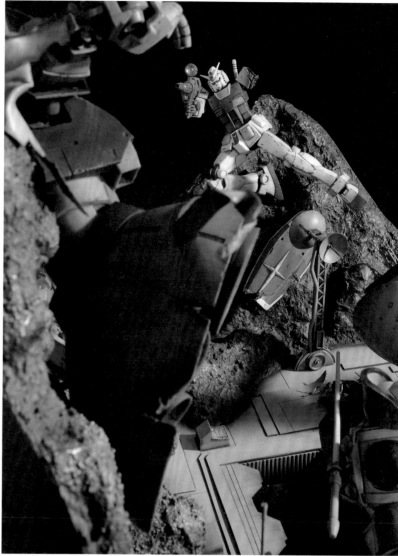

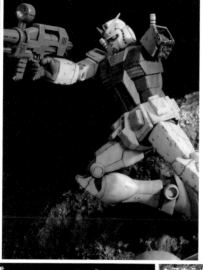

▲利用尖嘴鉗和電雕刀為吉翁克的裙甲添加戰損痕跡，也將該處內側塗裝成紅色。整體在保留商品的成形色之餘，亦施加了舊化塗裝。

▶鋼彈選用最後決戰規格附屬的臂部零件，重現毀損的左臂。憑個人喜好稍加修改頭部形狀外，其餘部位未改造。利用電雕刀做出掉漆痕跡後加施舊化。

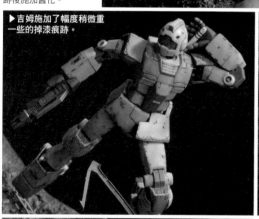

▶吉姆施加了幅度稍微重一些的掉漆痕跡。

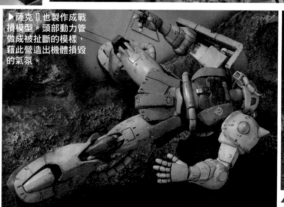

▶薩克Ⅱ也製作成戰損模型。頭部動力管做成被扯斷的模樣，藉此營造出機體損毀的氣氛。

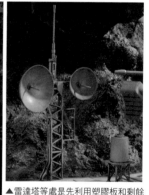

▲雷達塔等處是先利用塑膠板和剩餘零件自製，再設置於地台上。

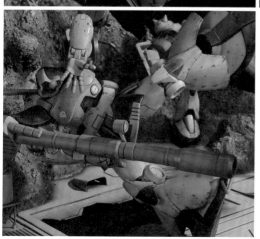

▲里克・德姆在胸部上黏貼了取自鋼彈水貼紙的吉翁徽章，且和吉姆一樣施加了重度的掉漆痕跡。

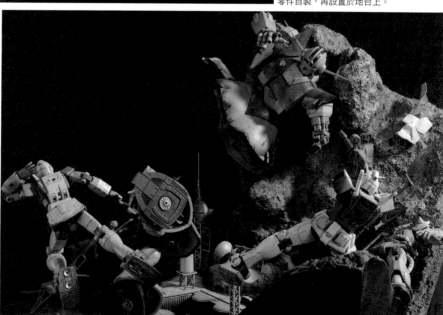

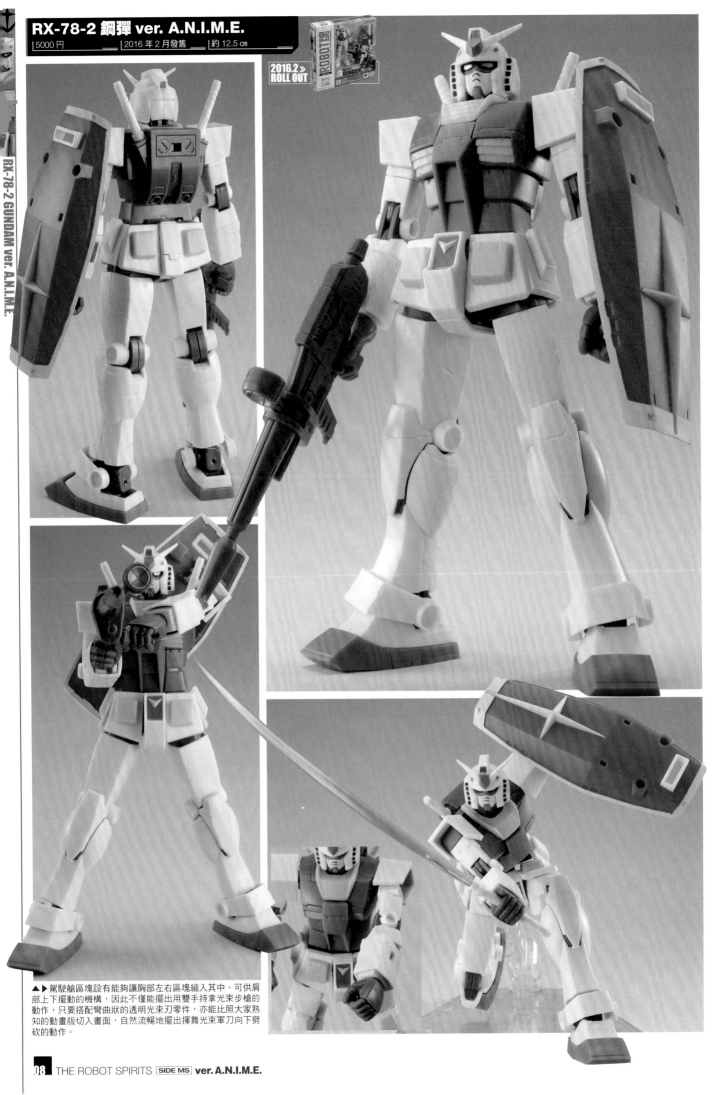

RX-78-2 鋼彈 ver. A.N.I.M.E.

| 5000 円 | 2016 年 2 月發售 | 約 12.5 cm |

2016.2 » ROLL OUT

RX-78-2 GUNDAM ver. A.N.I.M.E.

▲▶駕駛艙區塊設有能夠讓胸部左右區塊縮入其中、可供肩部上下擺動的機構，因此不僅能擺出用雙手持拿光束步槍的動作，只要搭配彎曲狀的透明光束刃零件，亦能比照大家熟知的動畫版切入畫面，自然流暢地擺出揮舞光束軍刀向下劈砍的動作。

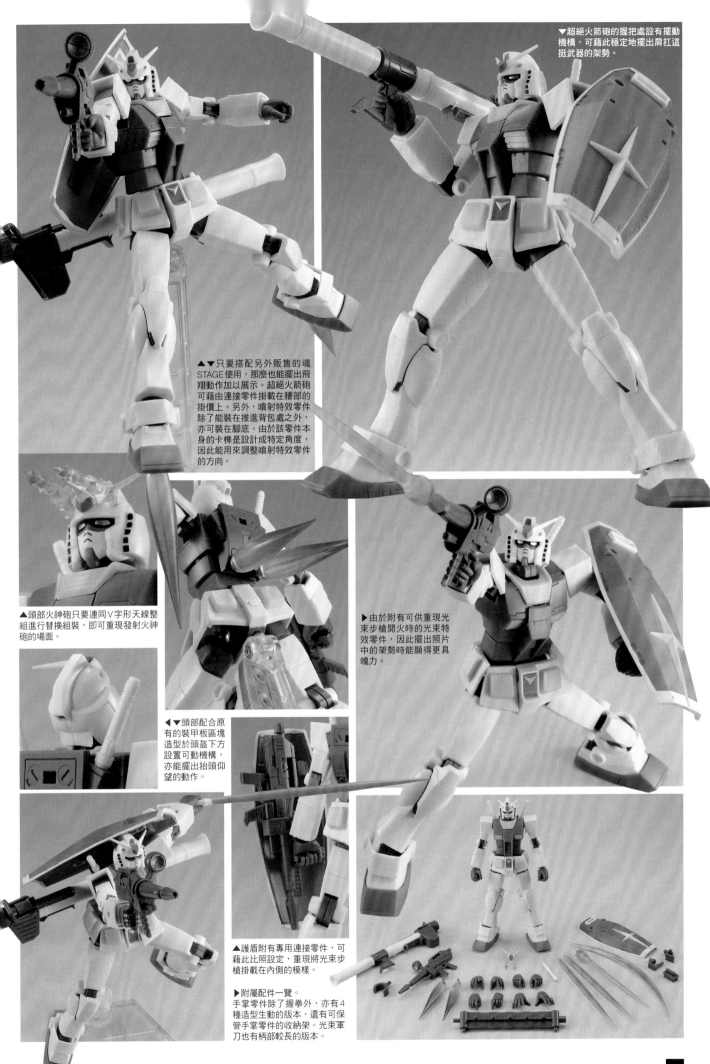

▼超絕火箭砲的握把處設有擺動機構，可藉此穩定地擺出肩扛這挺武器的架勢。

▲▼只要搭配另外販售的魂STAGE使用，那麼也能擺出飛翔動作加以展示。超絕火箭砲可藉由連接零件掛載在腰部的掛價上。另外，噴射特效零件除了能裝在推進背包處之外，亦可裝在腳底。由於該零件本身的卡榫是設計成特定角度，因此能用來調整噴射特效零件的方向。

▲頭部火神砲只要連同V字形天線整組進行替換組裝，即可重現發射火神砲的場面。

▶由於附有可供重現光束步槍開火時的光束特效零件，因此擺出照片中的架勢時能顯得更具魄力。

◀▼頭部配合原有的裝甲板區塊造型於頭盔下方設置可動機構，亦能擺出抬頭仰望的動作。

▲護盾附有專用連接零件，可藉此比照設定，重現將光束步槍掛載在內側的模樣。

▶附屬配件一覽。
手掌零件除了握拳外，亦有4種造型生動的版本，還可保管手掌零件的收納架。光束軍刀也有柄部較長的版本。

RX-78-2 鋼彈 ver. A.N.I.M.E. ～最後決戰規格～

| 8000 円 | 2019 年 1 月出貨（訂購截止） | 約 12.5 cm |

魂 WEB 商店販售商品

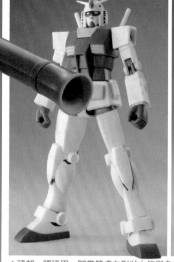

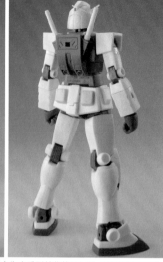

▲頭部、踝護甲、腳掌等處在形狀上皆與身為本系列首作的RX-78-2鋼彈有所不同。另外，在配色上也有些出入，不僅白色調整得更接近純白，手掌也改成了更接近綠色的灰色。

▶護盾當然也能和一般版商品一樣掛載在推進背包上，因此與寬廣的可動範圍相輔相成，能夠重現與里克・德姆交戰時擺出的經典轉身射擊動作。

▲可重現前往阿・巴瓦・庫進行最後決戰時的全副武裝狀態。附有僅以單一灰色呈現的超絕火箭砲共2挺，以及光束步槍和護盾。護盾還追加了可供掛載在腰部後側的專用連接零件。

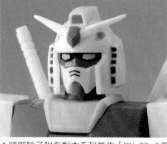

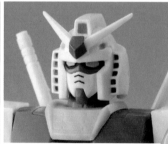

▲頭部除了附有對本系列首作「RX-78-2鋼彈」施加了局部修改（取消了護頰處原有的凹狀結構）的版本之外，亦附屬了比照電影版作畫而全新開模製作的版本（左側照片），共計2種。

▶由於頸部能大幅度向上擺動，因此能比照《宇宙相逢篇》開頭的場面，充分重現與德連艦隊交戰時的架勢。搭配重現與夏亞專用傑爾古格或是吉翁克交戰的場面也不成問題！

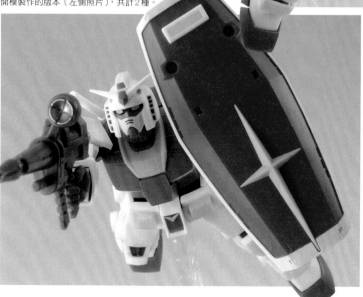

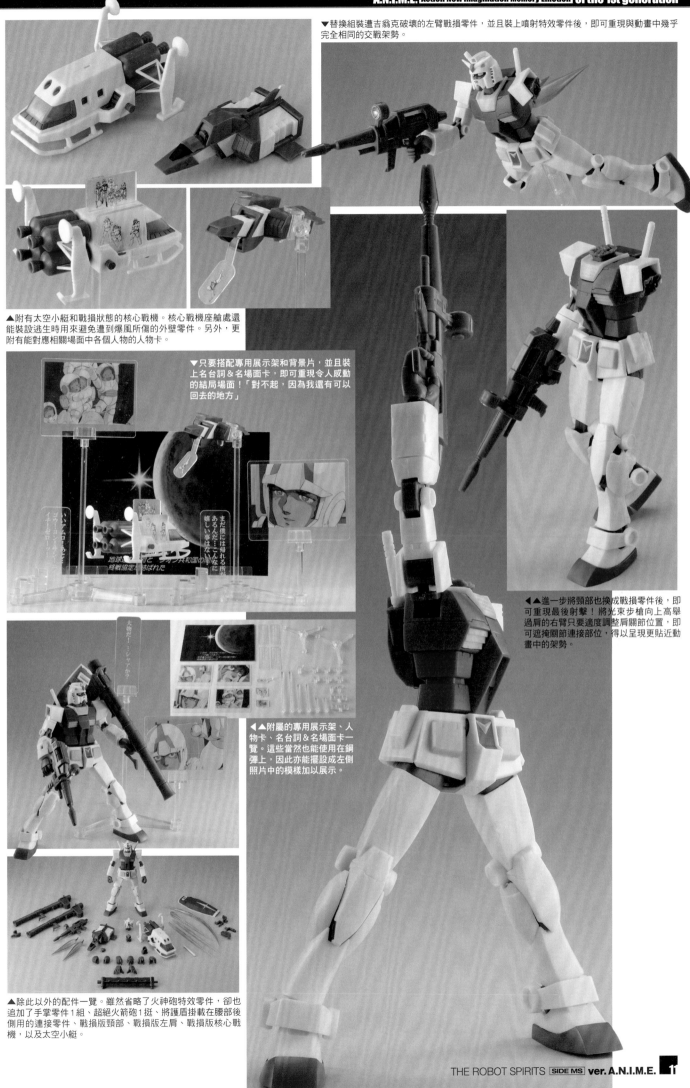

▼替換組裝遭吉翁克破壞的左臂戰損零件，並且裝上噴射特效零件後，即可重現與動畫中幾乎完全相同的交戰架勢。

▲附有太空小艇和戰損狀態的核心戰機。核心戰機座艙處還能裝設逃生時用來避免遭到爆風所傷的外壁零件。另外，更附有能對應相關場面中各個人物的人物卡。

▼只要搭配專用展示架和背景片，並且裝上名台詞＆名場面卡，即可重現令人感動的結局場面！「對不起，因為我還有可以回去的地方」

◀▲進一步將頸部也換成戰損零件後，即可重現最後射擊！將光束步槍向上高舉過肩的右臂只要適度調整肩關節位置，即可遮掩關節連接部位，得以呈現更貼近動畫中的架勢。

◀▲附屬的專用展示架、人物卡、名台詞＆名場面卡一覽。這些當然也能使用在鋼彈上，因此亦能擺設成左側照片中的模樣加以展示。

▲除此以外的配件一覽。雖然省略了火神砲特效零件，卻也追加了手掌零件1組、超絕火箭砲1挺、將護盾掛載在腰部後側用的連接零件、戰損版頸部、戰損版左肩、戰損版核心戰機，以及太空小艇。

RX-78-2 鋼彈 ver. A.N.I.M.E. 〜擬真機身標誌〜

4500 円　　2019 年 4 月發售　　約 12.5 cm

TAMASHII NATIONS TOKYO 限定商品

《2019.4 ROLL OUT》

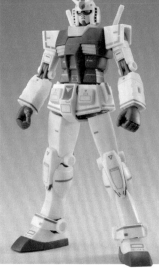

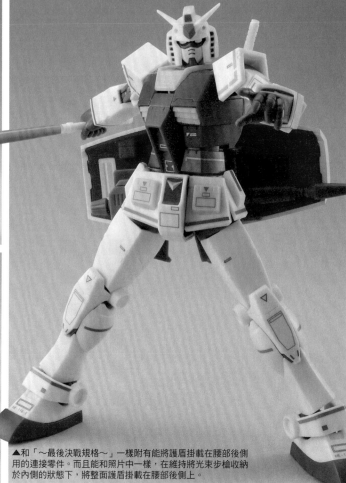

▲鋼彈主體是以 2019 年 1 月出貨的「〜最後決戰規格〜」為基礎，並且添加擬真機身標誌而成。

◀頭部也是護頰處未設置凹狀結構的版本。

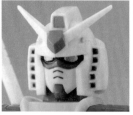

▼與本系列首作（照片左側）的比較。由照片中可知，不僅全身各處添加了機身標誌，而且因為是以「〜最後決戰規格〜」為基礎，所以頭部、踝護甲、腳掌的形狀也都有所不同。

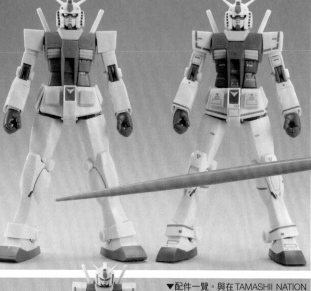

▼配件一覽。與在 TAMASHII NATION 2017 中先行販售，後來又透過魂 WEB 商店舉辦抽選販售的「〜入門款 2500〜」一樣，附屬配件的內容較為精簡。

▲和「〜最後決戰規格〜」一樣附有能將護盾掛載在腰部後側用的連接零件。而且能和照片中一樣，在維持將光束步槍收納於內側的狀態下，將整面護盾掛載在腰部後側上。

RX-78-3 G-3 鋼彈 ver. A.N.I.M.E.

5500 円 | 2016 年 9 月出貨（訂購截止）| 約 12.5 cm
魂 WEB 商店販售商品

2016.9 » ROLL OUT

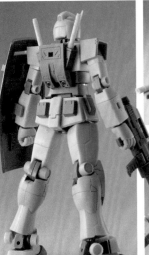

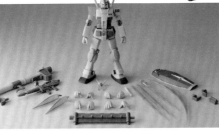

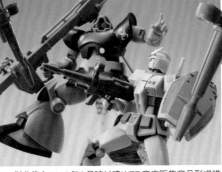

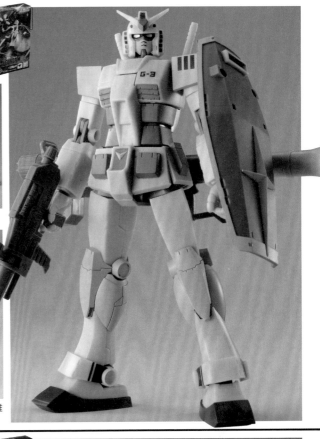

▲套組內容也和本系列首作相同。

▲這是由本系列首作「RX-78-2 鋼彈 ver. A.N.I.M.E.」更改配色和機身標誌而成。在配色上重現了初期的 MSV 設定，整體是以灰色為基調。

▲一併收集在 2016 年 8 月時以魂 WEB 商店販售商品形式推出的夏亞專用里克·德姆，重現兩者的對決場面吧！

RX-78-2 鋼彈 ver. A.N.I.M.E. ～電影海報擬真型配色～

6000 円（含稅 8%）| 2017 年 3 月出貨（訂購截止）| 約 12.5 cm
TAMASHII NATION 2016 販售，魂 WEB 商店舉辦抽選販售

2017.3 » ROLL OUT

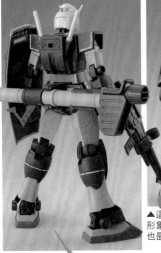

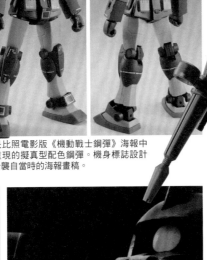

▲這是比照電影版《機動戰士鋼彈》海報中形象重現的擬真型配色鋼彈。機身標誌設計也是沿襲自當時的海報畫稿。

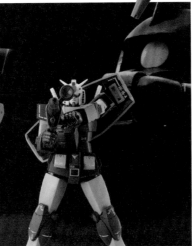

▲亦能充分重現《哀·戰士篇》電影海報中的戰鬥架勢。

◀只要搭配附屬的展示板零件，即可呈現如同當年大河原邦男老師筆下海報的氣氛！

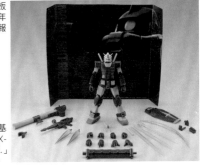

▶附屬配件一覽。內容基本上與本系列首作「RX-78-2 鋼彈 ver. A.N.I.M.E.」相同，追加展示板 1 片。

G 戰機 ver. A.N.I.M.E.

| 6500 円 | 2017 年 6 月發售 | 約 17 cm |

2017.6 »
ROLL OUT

G 戰機

◄這是作為基本形態的G戰機。只要連接屬於收納形態的履帶零件,再搭配魂STEG使用,即可展示飛行狀態。

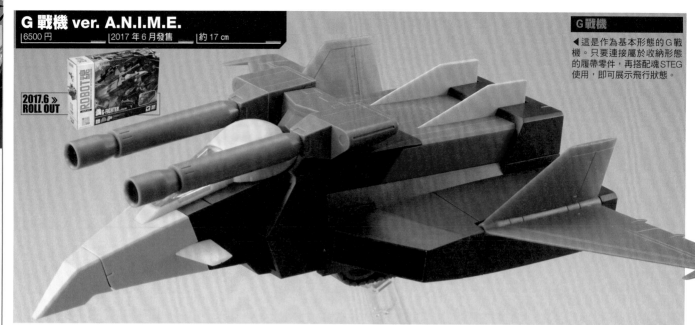

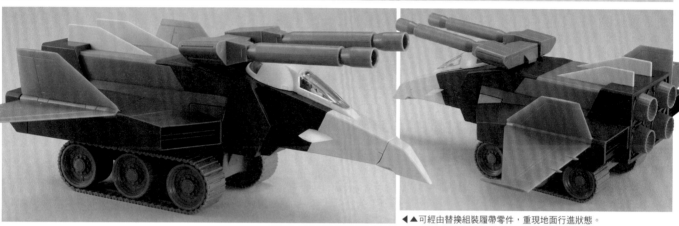

◄▲可經由替換組裝履帶零件,重現地面行進狀態。

▼可搭配附屬的連接臂組件讓「RX-78-2 鋼彈 ver. A.N.I.M.E.」能穩定地搭乘在機背上。

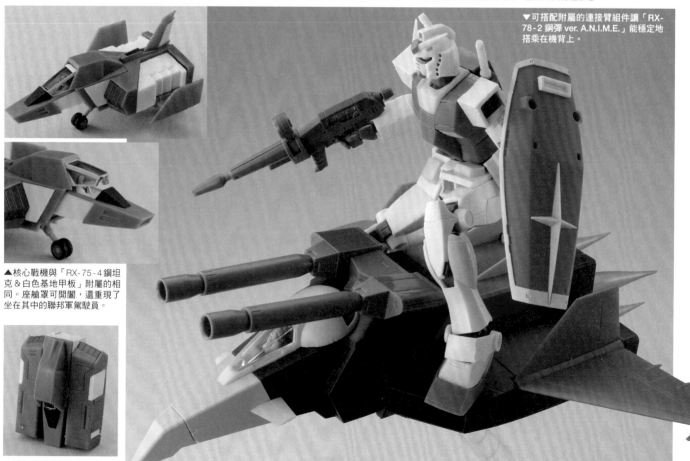

▲核心戰機與「RX-75-4鋼坦克＆白色基地甲板」附屬的相同。座艙罩可開闔,還重現了坐在其中的聯邦軍駕駛員。

▲核心戰機零件可變形為核心區塊。

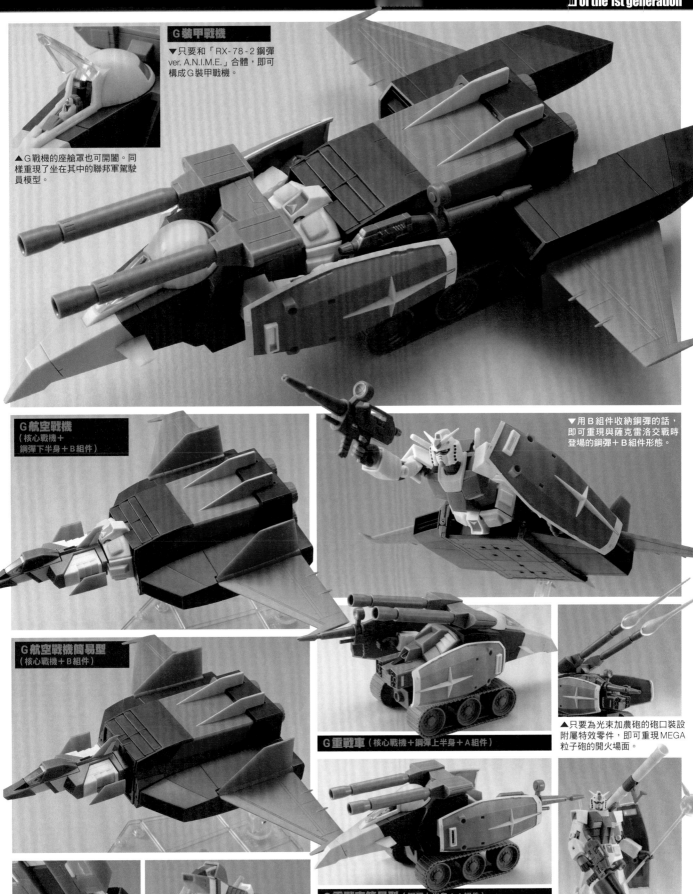

G裝甲戰機

▼只要和「RX-78-2鋼彈 ver. A.N.I.M.E.」合體,即可構成G裝甲戰機。

▲G戰機的座艙罩也可開闔。同樣重現了坐在其中的聯邦軍駕駛員模型。

G航空戰機
(核心戰機+鋼彈下半身+B組件)

▼用B組件收納鋼彈的話,即可重現與薩克雷洛交戰時登場的鋼彈+B組件形態。

G航空戰機簡易型
(核心戰機+B組件)

G重戰車 (核心戰機+鋼彈上半身+A組件)

▲只要為光束加農砲的砲口裝設附屬特效零件,即可重現MEGA粒子砲的開火場面。

G重戰車簡易型 (鋼彈上半身+A組件)

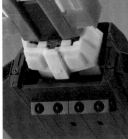

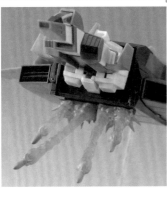

▲▶為B組件底面裝設專屬零件後,即可重現四連裝飛彈組件展開狀態和發射飛彈的場面。

▲將機首往下摺疊起來,並且裝上特效零件後,即可重現機首飛彈的發射狀態。

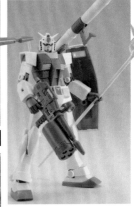

▲附有可供鋼彈使用的光束戟、超級燒夷彈、超絕火箭砲的推進背包固定用連接零件,以及呈現重疊狀態的鋼彈護盾1面。唯有本商品才附屬的配件,為了讓鋼彈武裝更為豐富,非買不可!

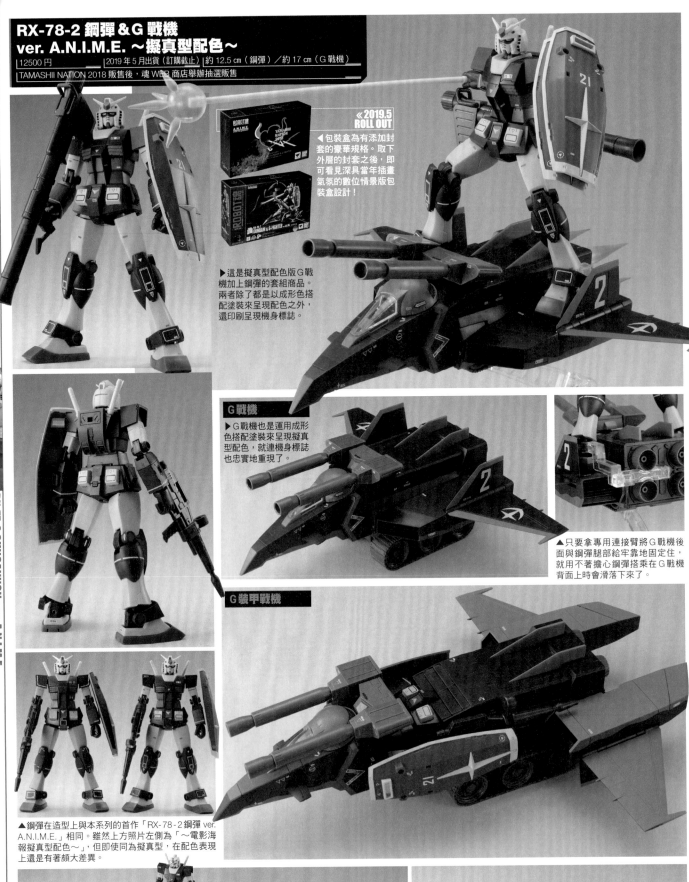

RX-78-2 GUNDAM & G-FIGHTER ver. A.N.I.M.E. ~Real Type Color~

RX-77-2 GUNCANNON ver. A.N.I.M.E.

RX-78-2 鋼彈&G 戰機
ver. A.N.I.M.E. ～擬真型配色～

|12500 円 |2019 年 5 月出貨（訂購截止）|約 12.5 cm（鋼彈）／約 17 cm（G 戰機）
|TAMASHII NATION 2018 販售後，魂 WEB 商店舉辦抽選販售

《2019.5 ROLL OUT》

◀包裝盒為有添加封套的豪華規格。取下外層的封套之後，即可看見深具當年插畫氣氛的數位情景版包裝盒設計！

▶這是擬真型配色版G戰機加上鋼彈的套組商品。兩者除了都是以成形色搭配塗裝來呈現配色之外，還印刷呈現機身標誌。

G 戰機

▶G戰機也是運用成形色搭配塗裝來呈現擬真型配色，就連機身標誌也忠實地重現了。

▲只要拿專用連接臂將G戰機後面與鋼彈腿部給牢靠地固定住，就用不著擔心鋼彈搭乘在G戰機背面上時會滑落下來了。

G 裝甲戰機

▲鋼彈在造型上與本系列的首作「RX-78-2 鋼彈 ver. A.N.I.M.E.」相同。雖然上方照片左側為「～電影海報擬真型配色～」，但即使同為擬真型，在配色表現上還是有著頗大差異。

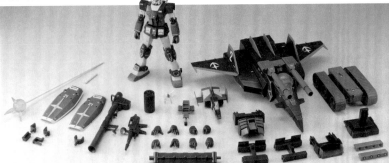

◀▲附有「G戰機 ver. A.N.I.M.E.」和「RX-78-2 鋼彈 ver. A.N.I.M.E.」的所有配件。其內容之豐富，單憑一張照片也容納不完呢。

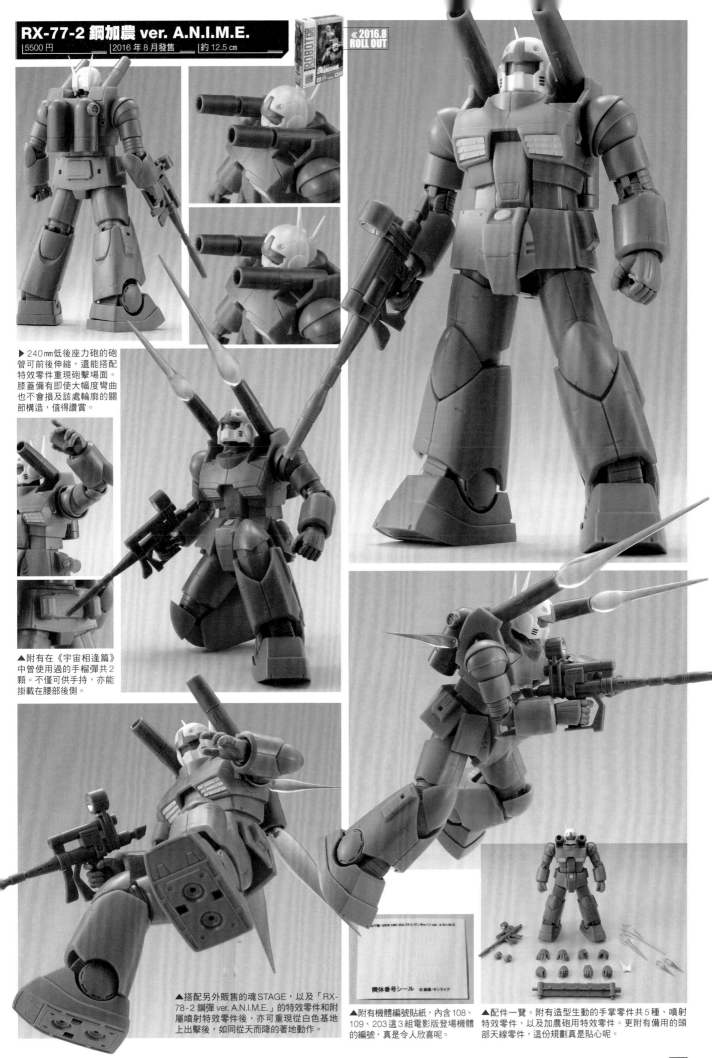

RX-77-2 鋼加農 ver. A.N.I.M.E.

| 5500 円 | 2016 年 8 月發售 | 約 12.5 cm |

《2016.8 ROLL OUT

▶ 240mm低後座力砲的砲管可前後伸縮，還能搭配特效零件重現砲擊場面。膝蓋備有即使大幅度彎曲也不會損及該處輪廓的關節構造，值得讚賞。

▲附有在《宇宙相逢篇》中曾使用過的手榴彈共2顆。不僅可供手持，亦能掛載在腰部後側。

▲搭配另外販售的魂STAGE，以及「RX-78-2 鋼彈 ver. A.N.I.M.E.」的特效零件和附屬噴射特效零件後，亦可重現從白色基地上出擊後，如同從天而降的著地動作。

▲附有機體編號貼紙，內含108、109、203這3組電影版登場機體的編號，真是令人欣喜呢。

機体番号シール ©創通・サンライズ

▲配件一覽。附有造型生動的手掌零件共5種、噴射特效零件，以及加農砲用特效零件。更附有備用的頭部天線零件，這份規劃真是貼心呢。

RX-75-4 鋼坦克＆白色基地甲板
ver. A.N.I.M.E.

| 8500 円 | 2017 年 3 月出貨（訂購截止）| 約 10 cm（鋼坦克）／約 25 cm（甲板）|

魂 WEB 商店販售商品

▲頭部駕駛艙蓋可開闔，
還有聯邦軍駕駛員模型搭
乘在其中。

▶120 mm 低後座力加農砲和四連裝 40 mm 速射飛彈發
射器都附有專用特效零件，能像照片中一樣重現開
火場面。

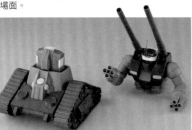

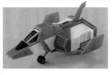

◀核心戰機不僅能變形為核
心區塊，還能組合進鋼坦克
裡。更附有可供展示核心戰
機形態的起落架型展示架。

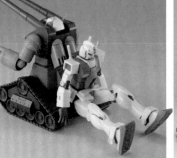

◀▶將後側艙蓋翻轉過
來後，就會露出連接軸
棒。只要將鋼彈腰部區
塊底面的組裝槽和該處
連接，即可比照動畫重
現拖曳鋼彈的場面。

▲▶商品內容一覽。白色基地甲
板可供重現各式情境。若是搭配
另外販售的「白色基地整備架甲
板」和「白色基地彈射甲板」組
裝使用，可供玩樂的方式也會更
多元化。

RX-75-4 鋼坦克＆核心戰機射出零件
ver. A.N.I.M.E.

| 6000 円 | 2018 年 5 月出貨（訂購截止）| 約 10 cm（鋼坦克）|

魂 WEB 商店販售商品

▶這是內含鋼
坦克，以及可
供重現核心戰
機射出場面用
展示架＆噴射
特效零件的套
組商品。

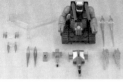

◀附有可用來為鋼
彈和鋼加農等機體
添加修飾的機身標
誌貼紙。

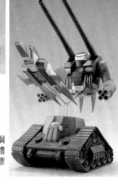

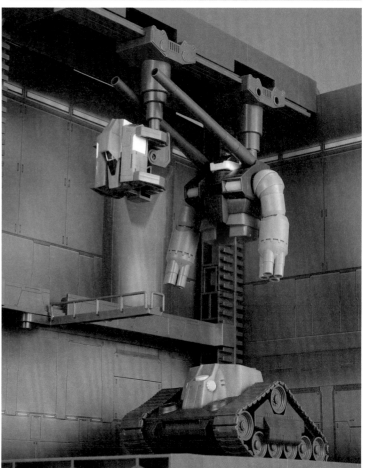

FF-X7-Bst 核心推進機雙機套組 ver. A.N.I.M.E. ~史雷格 005 ＆雪拉 006 ～

| 6000 円 | 2019 年 6 月出貨（訂購截止） | 約 15 cm |

魂 WEB 商店販售商品

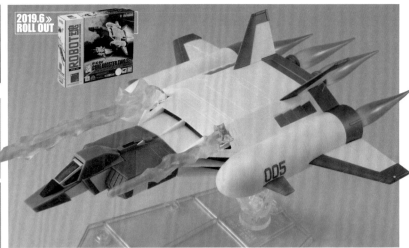

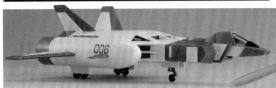

▲▶這是內含史雷格座機005號和雪拉座機006號的核心推進機雙機套組。附有MEGA粒子砲和多彈頭飛彈的發射特效零件。搭配魂STAGE呈現飛行狀態會更有意思。

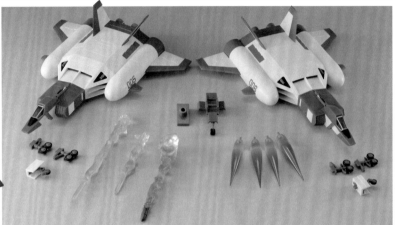

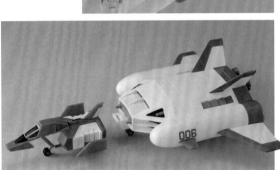

▲附有跟鋼坦克和G戰機相同的核心戰機。核心戰機也備有起落架型展示架。

▲附屬的特效零件僅附有1組，起落架則是附有2組，核心戰機用起落架型展示架也是只附有1組。

RGM-79 吉姆 ver. A.N.I.M.E.

| 5000 円 | 2016 年 12 月發售 | 約 12.5 cm |

▶雖然本套組有一部分的零件與「RX-78-2 鋼彈 ver. A.N.I.M.E.」共通，卻也透過全新開模的零件重現造型相異的部位。

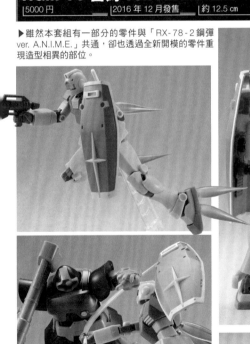

▲噴射特效零件相當豐富是這款商品的特徵所在。與吉翁系MS還有球艇等商品相搭配，重現在太空中戰鬥的場面吧。

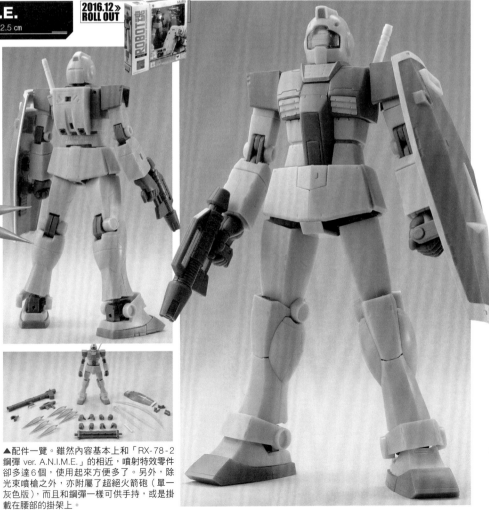

▲配件一覽。雖然內容基本上和「RX-78-2 鋼彈 ver. A.N.I.M.E.」的相近，噴射特效零件卻多達6個，使用起來方便多了。另外，除光束噴槍之外，亦附屬了超絕火箭砲（單一灰色版），而且和鋼彈一樣可供手持，或是掛載在腰部的掛架上。

WHITE BASE HANGAR DECK ver. A.N.I.M.E.

THE EARTH FEDERATION FORCE WEAPON SET ver. A.N.I.M.E.
THE PRINCIPALITY OF ZEON FORCE WEAPON SET ver. A.N.I.M.E.

白色基地 整備架甲板 ver. A.N.I.M.E.

| 3500 円 | 2017 年 9 月發售 | 約 25 cm |

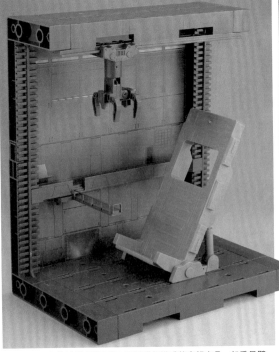

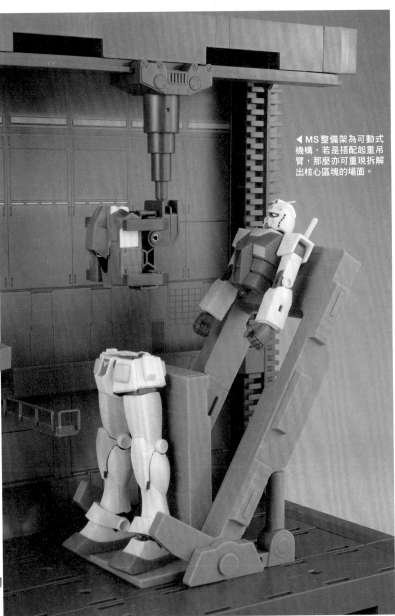

▶MS整備架為可動式機構，若是搭配起重吊臂，那麼亦可重現拆解出核心區塊的場面。

▲這是由白色基地機庫壁面和MS整備架構成的套組商品。起重吊臂、作業通道均內藏有可動機構，可供組裝對應動畫中的各種場面。全寬約22 cm。

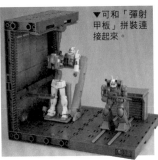

▼可和「彈射甲板」拼裝連接起來。

白色基地 彈射甲板 ver. A.N.I.M.E.

| 2500 円 | 2017 年 9 月發售 | 約 26 cm |

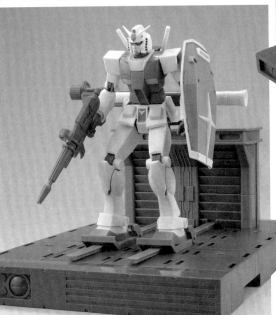

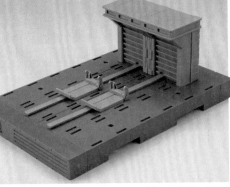

▲「彈射甲板」的零件一覽。

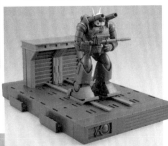

▲▶組裝完成後的全長約為 26 cm。可作為 MS 的擷取式場景台座運用。

▼擋焰板可經由替換零件調整高度。台座也可經由裝設增墊零件予以延長，使長度能達到足以容納核心推進機的程度。彈射器本身亦能拆卸下來。

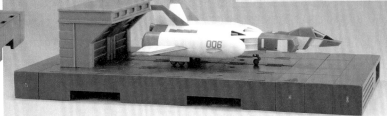

聯邦軍武器套組 ver. A.N.I.M.E.

| 3500 円 | 2019 年 5 月發售 |

《2019.5 ROLL OUT》

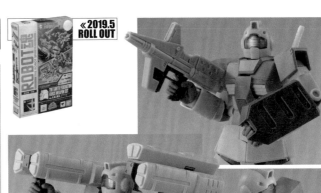

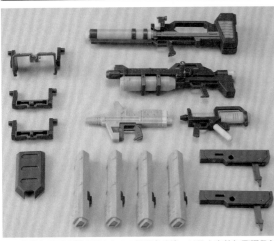

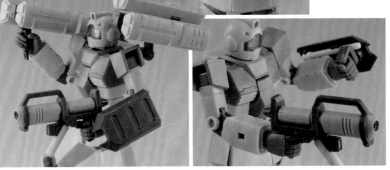

◀▼附有2種光是拿在手上就顯得很特別的光束噴槍。小型護盾內側可供掛載沿用其他商品的光束軍刀柄部。飛彈發射器不僅可供手持，亦能用掛載方式配備。

▲這款聯邦軍用武器套組中內含2種光束噴槍，以及大家熟知飛彈發射器等裝備，都是相當適合吉姆系機體使用的武器呢。

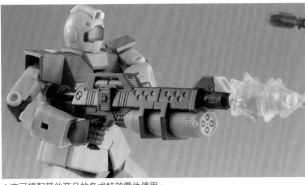

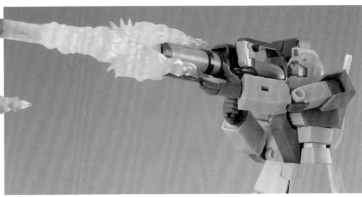

▲亦可搭配其他商品的各式特效零件使用。

吉翁軍武器套組 ver. A.N.I.M.E.

| 3500 円 | 2019 年 3 月發售 |

2019.3 » ROLL OUT

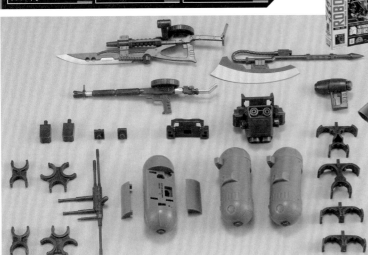

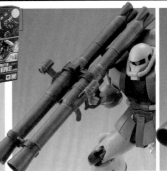

▲附有可沿用其他商品的薩克火箭砲，並一舉結合2～3挺的連接零件，藉此呈現無與倫比的重裝備！

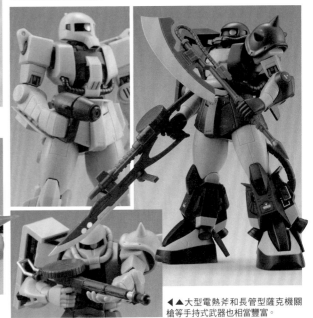

▲這款吉翁軍用武器套組中除了內含武裝之外，亦附屬可供替換組裝的推進背包、薩克火箭砲用連接零件等可發揮積木般樂趣的配件。

▲冷卻槽推進背包可經由替換組裝重現複數形態。這部分還能加裝天線。另外，亦可搭配其他商品的噴射特效零件使用。

▲▲大型電熱斧和長管型薩克機關槍等手持式武器也相當豐富。

MS-06S 夏亞專用薩克 II
ver. A.N.I.M.E.

| 5500 円 | 2016 年 3 月發售 | 約 12.5 cm |

2016.3 » ROLL OUT

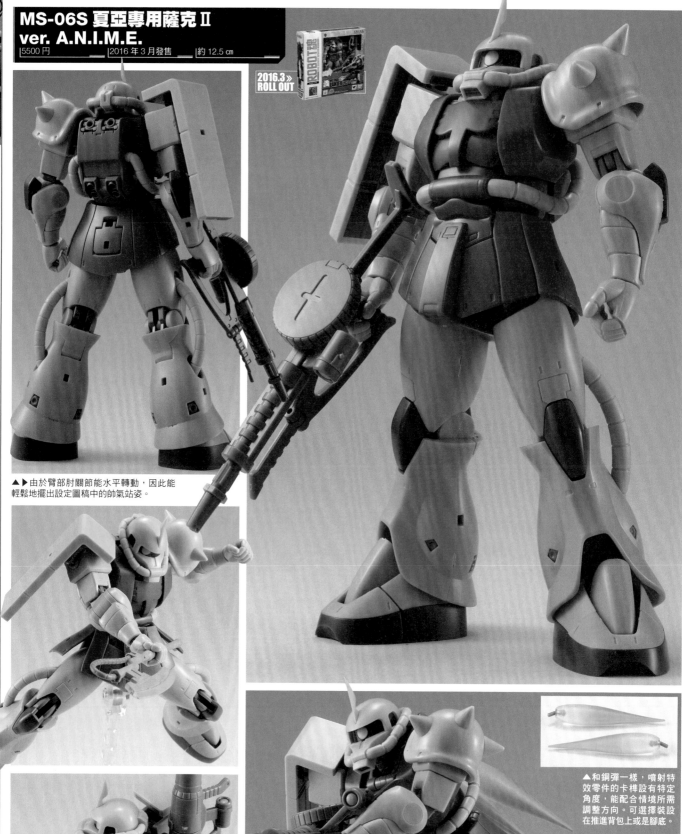

▲▶ 由於臂部肘關節能水平轉動，因此能輕鬆地擺出設定圖稿中的帥氣站姿。

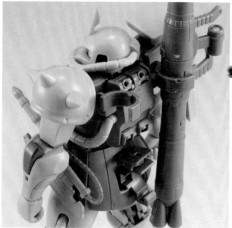

▲薩克火箭砲共附有3種掛架零件。如果能準備多挺火箭砲的話，即可重現重武裝形態。

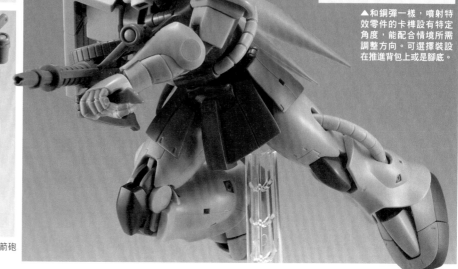

▲和鋼彈一樣，噴射特效零件的卡榫設有特定角度，能配合情境所需調整方向。可選擇裝設在推進背包上或是腳底。

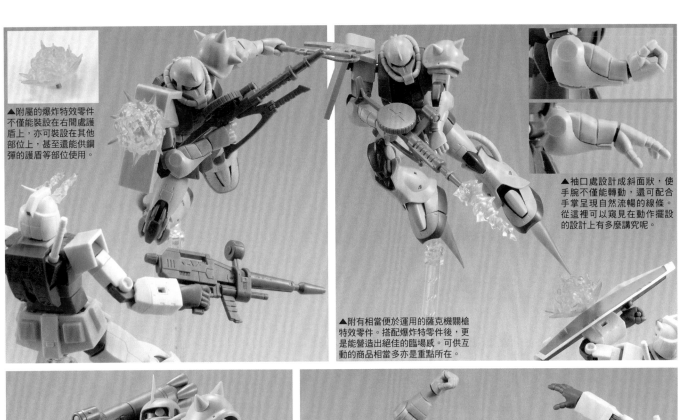

▲附屬的爆炸特效零件不僅能裝設在右間處護盾上，亦可裝設在其他部位上，甚至還能供鋼彈的護盾等部位使用。

▲袖口處設計成斜面狀，使手腕不能轉動，還可配合手掌呈現自然流暢的線條。從這裡可以窺見在動作擺設的設計上有多麼講究呢。

▲附有相當便於運用的薩克機關槍特效零件。搭配爆炸特效零件後，更是能營造出絕佳的臨場感。可供互動的商品相當多亦是重點所在。

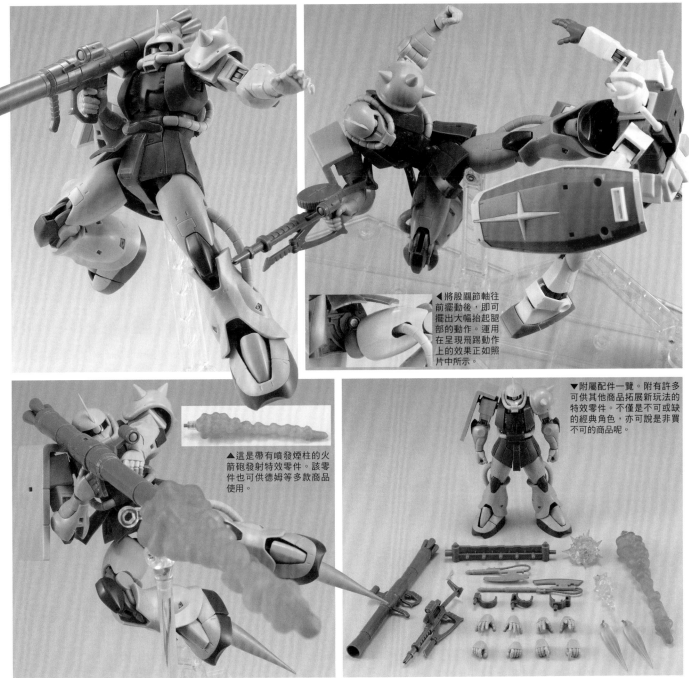

◀將股關節軸往前擺動後，即可擺出大幅抬起腿部的動作。運用在呈現飛踢動作上的效果正如照片中所示。

▲這是帶有噴發煙柱的火箭砲發射特效零件。該零件也可供德姆等多款商品使用。

▼附屬配件一覽。附有許多可供其他商品拓展新玩法的特效零件。不僅是不可或缺的經典角色，亦可說是非買不可的商品呢。

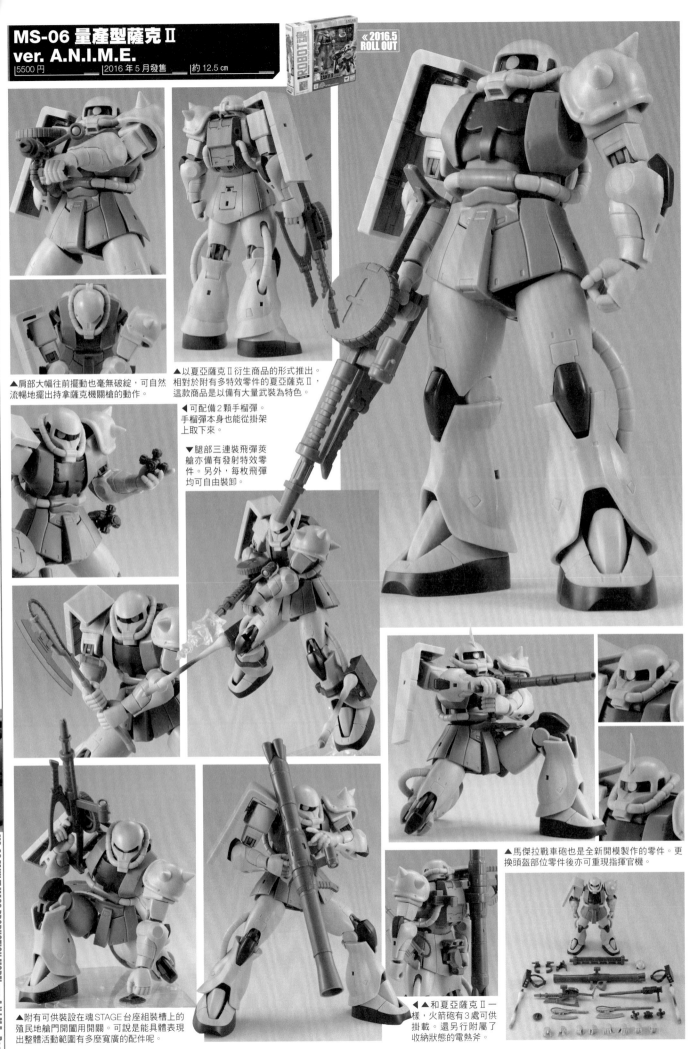

MS-06 量產型薩克 II ver. A.N.I.M.E.

| 5500 円 | 2016 年 5 月發售 | 約 12.5 cm |

《2016.5 ROLL OUT》

▲肩部大幅往前擺動也毫無破綻，可自然流暢地擺出持拿薩克機關槍的動作。

▲以夏亞薩克 II 衍生商品的形式推出。相對於附有多效特效零件的夏亞薩克 II，這款商品是以具備有大量武裝為特色。

◀可配備 2 顆手榴彈。手榴彈本身也能從掛架上取下來。

▼腿部三連裝飛彈莢艙亦備有發射特效零件。另外，每枚飛彈均可自由裝卸。

▲馬傑拉戰車砲也是全新開模製作的零件。更換頭盔部位零件後亦可重現指揮官機。

▲附有可供裝設在魂 STAGE 台座組裝槽上的殖民地艙門開闔用開關。可說是能具體表現出整體活動範圍有多麼寬廣的配件呢。

◀▲和夏亞薩克 II 一樣，火箭砲有 3 處可供掛載。還另行附屬了收納狀態的電熱斧。

MS-06 量產型薩克Ⅱ ver. A.N.I.M.E. ～擬真機身標誌～

4500 円	2019 年 4 月發售	約 12.5 cm
TAMASHII NATIONS TOKYO 限定商品		

《2019.4 ROLL OUT》

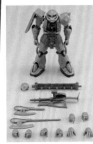

▼武裝附有薩克機關槍和電熱斧。亦附屬指揮官機用頭部零件和手掌零件一套。

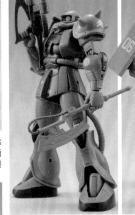
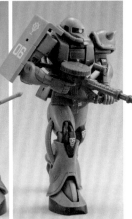

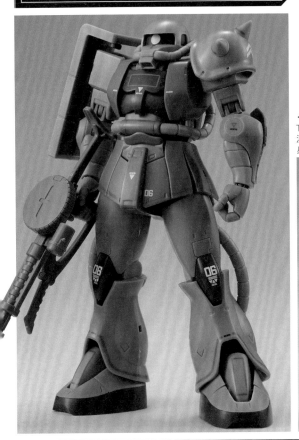

◀▼為東京秋葉原的 TAMASHII NATIONS TOKYO 限定販售商品。附屬配件較為簡潔，配色運用較沉穩的色調呈現，搭配機身標誌來營造精密感為賣點所在。

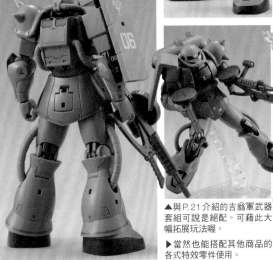

▲與 P.21 介紹的吉翁軍武器套組可說是絕配。可藉此大幅拓展玩法喔。

▶當然也能搭配其他商品的各式特效零件使用。

MS-06 量產型薩克Ⅱ ver. A.N.I.M.E. ～擬真型配色～

6019 円	2017 年 9 月出貨（訂購截止）	約 12.5 cm
TAMASHII NATION 10th Anniversary WORLD TOUR 販售後，魂 WEB 商店舉辦抽選販售		

2017.9 » ROLL OUT

◀包裝盒是由封套（左）和仿效大河原邦男老師筆下畫稿的數位情景（右）所構成。從鋼彈亦是選用 ver. A.N.I.M.E. 可知其設計相當講究呢。

▼2016～2017 年舉辦 TAMASHII NATION 10th Anniversary WORLD TOUR 的紀念商品之一。這款商品與前述的「～擬真機身標誌～」在配色、附屬配件，以及機身標誌等各方面均不相同。

◀附屬配件和夏亞薩克Ⅱ一樣。武裝和特效零件都相當豐富呢。

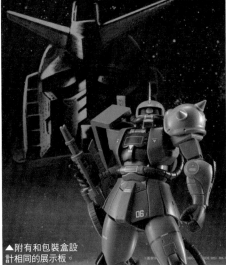

▲附有和包裝盒設計相同的展示板。

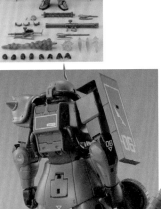

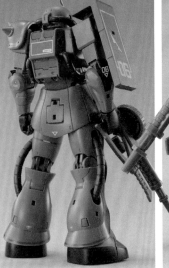

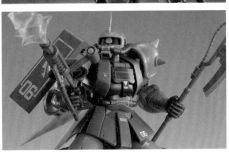

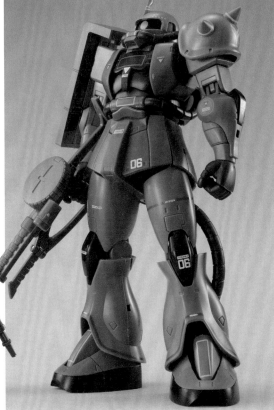

MS-05 ZAKU I ver. A.N.I.M.E.

MS-07B GOUF ver. A.N.I.M.E.

MS-05 舊薩克 ver. A.N.I.M.E.

5000 円 | 2018 年 1 月發售 | 約 12.5 cm

《2018.1 ROLL OUT》

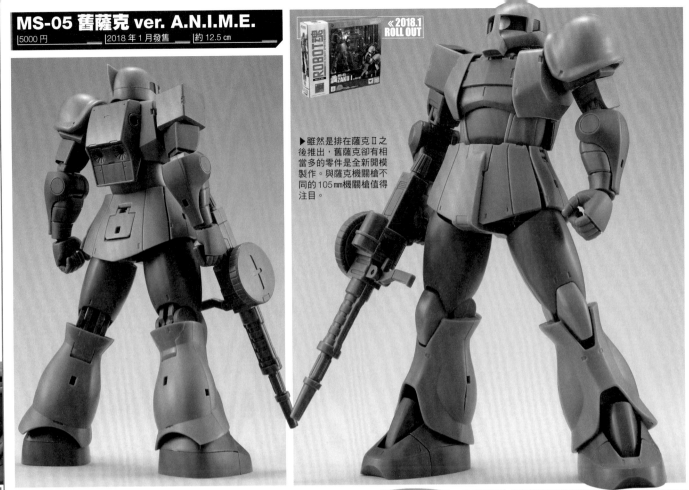

▶雖然是排在薩克Ⅱ之後推出，舊薩克卻有相當多的零件是全新開模製作。與薩克機關槍不同的105mm機關槍值得注目。

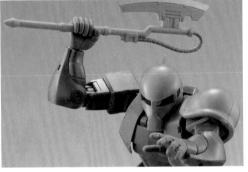

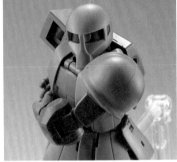

▲照片中為240mm火箭砲與裝設在右間處的火箭砲托架。可將火箭砲扛在該托架上。

◀亦重現了以往甚少立體重現的毒氣彈槍。這是曾在《第08MS小隊》等作品中使用過的裝備。

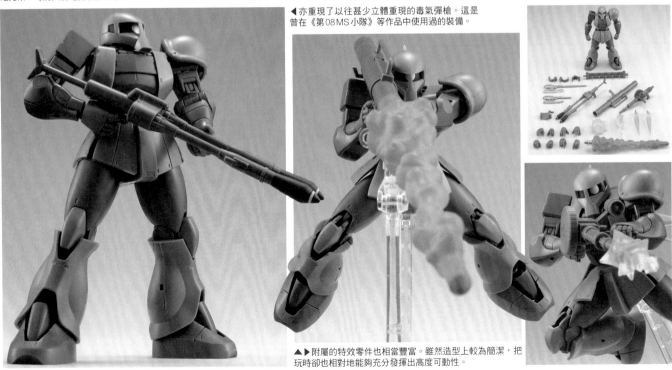

▲▶附屬的特效零件也相當豐富。雖然造型上較為簡潔，把玩時卻也相對地能夠充分發揮出高度可動性。

MS-07B 古夫 ver. A.N.I.M.E.

6000円 | 2016年7月發售 | 約 12.5 cm

《 2016.7 ROLL OUT》

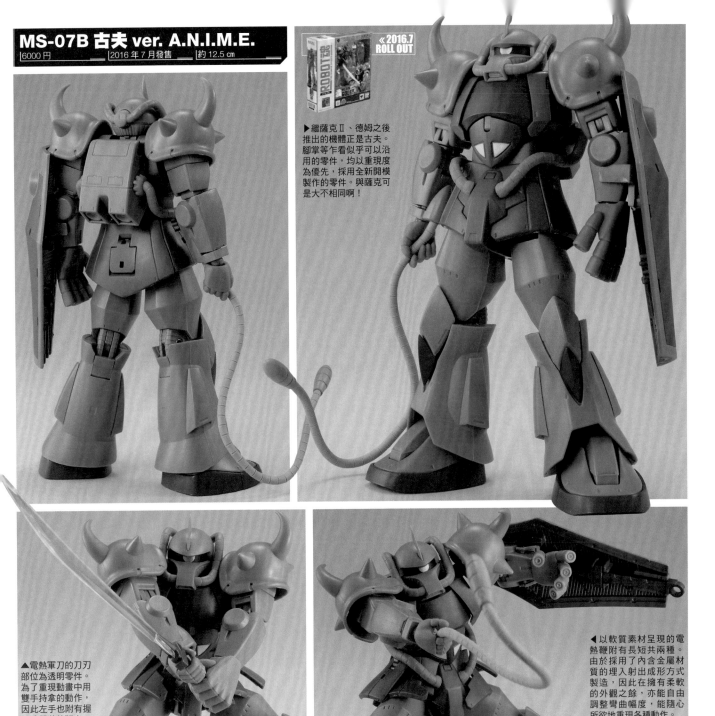

▶繼薩克Ⅱ、德姆之後推出的機體正是古夫。腳掌等乍看似乎可以沿用的零件，均以重現度為優先，採用全新開模製作的零件。與薩克可是大不相同啊！

▲電熱軍刀的刀刃部位為透明零件。為了重現動畫中用雙手持拿的動作，因此左手也附有握持武器狀的版本。

◀以軟質素材呈現的電熱鞭附有長短共兩種。由於採用了內含金屬材質的埋入射出成形方式製造，因此在擁有柔軟的外觀之餘，亦能自由調整彎曲幅度，能隨心所欲地重現各種動作。

◀將前臂拆下並組裝在展示用零件上，同時也為上臂裝設戰損版零件的話，即可重現雙手遭鋼彈砍斷的那瞬間。首批出貨版本尚有人物卡和經典台詞切入畫面卡作為特別附錄。

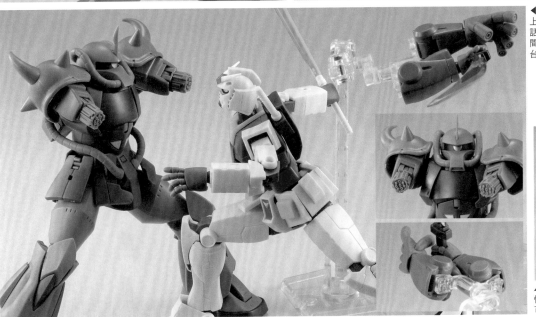

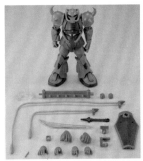

▲附屬配件一覽。光是主體的娛樂性就很高了，不過古夫的真正價值可不只如此！詳情請見下一頁!!

德戴 YS ＆古夫配件套組 ver. A.N.I.M.E.

6000 円	2016 年 12 月出貨（訂購截止）	約 12.5 cm（德戴）／約 12.5 cm（古夫）
魂 WEB 商店販售商品		

2016.12 » ROLL OUT

▶這是能夠讓古夫把玩起來更有意思，內含豐富配件的套組商品。德戴本身在造型上也毫無敷衍之處，有著相當令人滿意的水準。

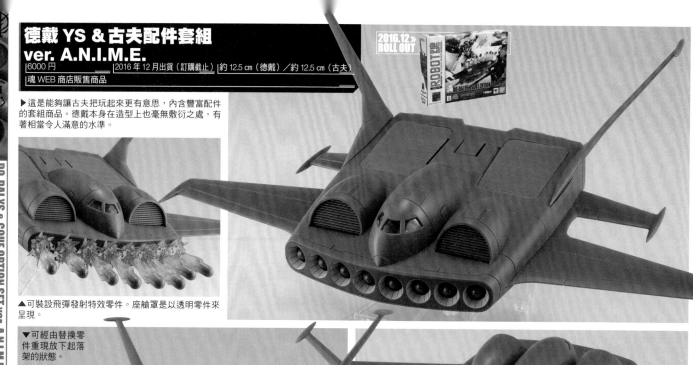

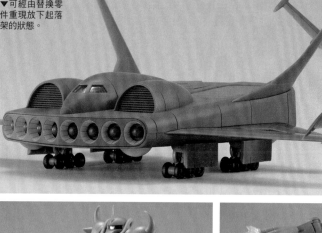

▲可裝設飛彈發射特效零件。座艙罩是以透明零件來呈現。

▼可經由替換零件重現放下起落架的狀態。

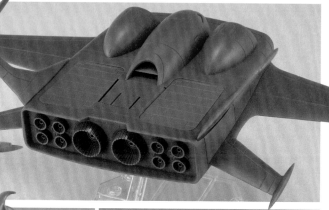

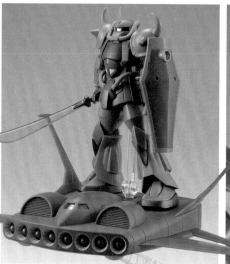

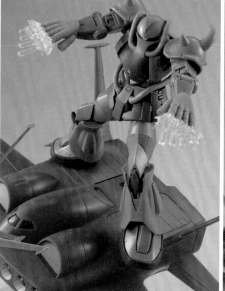

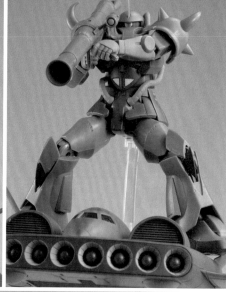

▲讓古夫搭乘的狀態。能夠採取用透明支架連接在 MS 底部支架組裝槽，或是用替換式機背零件讓腳底組裝在卡榫上這兩種方式來固定住。亦可供古夫以外的機體搭乘。

▲德戴也能使用其他商品附屬的噴射特效零件，進一步營造飛行中的氣氛。

▶附有右臂用指部火神砲和左右共 2 份特效零件、左臂用一般手掌零件，以及電熱鞭的電擊特效零件等古夫專用配件。藉此一舉提升娛樂性呢。

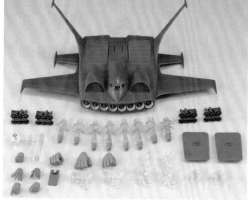

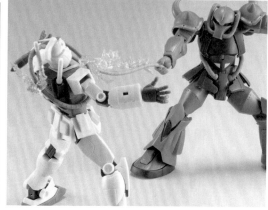

MS-09 德姆 ver. A.N.I.M.E.

6000 円　2016 年 4 月發售　約 13 cm

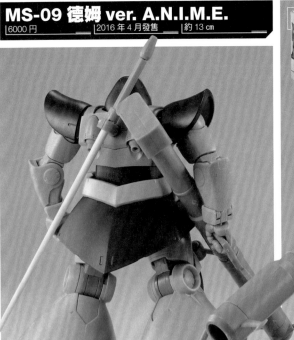

《2016.4 ROLL OUT》

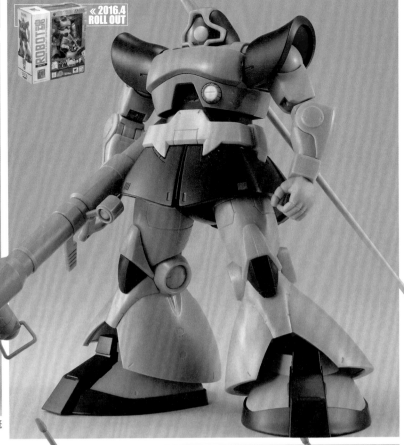

▲這是本系列繼鋼彈、夏亞薩克Ⅱ之後推出的第三款商品。雖然外形既厚重又具分量，在可動性方面卻相當靈活，真是厲害啊。

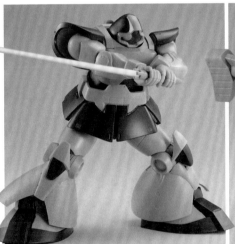

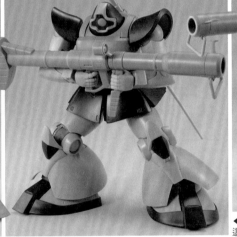

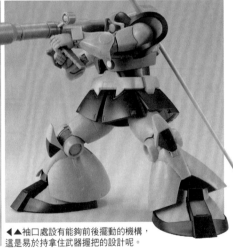

◀▲袖口處設有能夠前後擺動的機構，這是易於持拿住武器握把的設計呢。

▼▶附有能重現奧爾提加座機施展鎚拳用的手掌零件。希望也能推出米迪亞運輸機啊！巨型火箭砲亦可裝設其他商品的火箭砲特效零件。

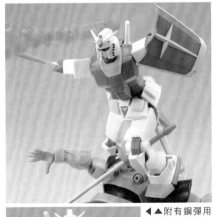

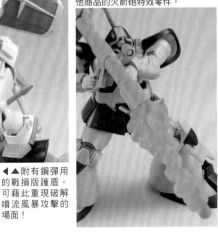

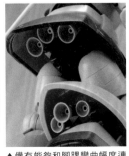

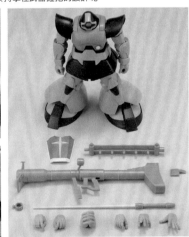

◀▲附有鋼彈用的戰損版護盾。可藉此重現破解噴流風暴攻擊的場面！

▲備有能夠和腳踝彎曲幅度連動而展開的噴射口。後裙甲內側也製作出了噴射口構造。

◀▲附屬配件一覽。附有可重現使用火箭砲攻擊時，後側同步開啟以便排氣的艙蓋開啟狀零件。講究地重現動畫細節，只能夠用「居然做到這種地步！」來形容呢。

MSM-07S 夏亞專用茲寇克 ver. A.N.I.M.E.

6000円　2016年10月發售　約13cm

《2016.10 ROLL OUT》

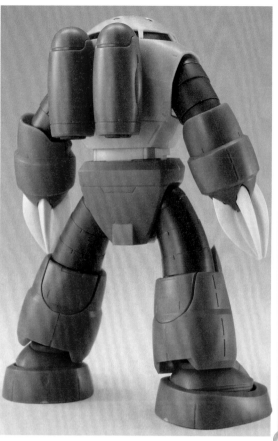

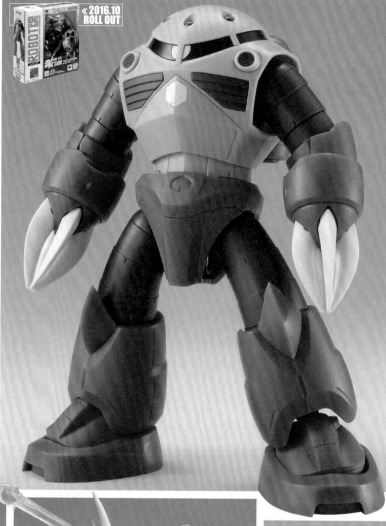

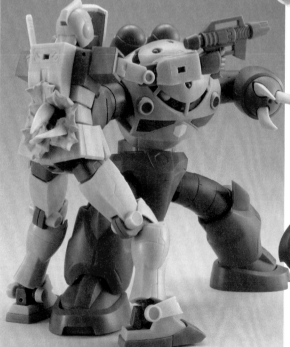

▲附屬的MEGA粒子砲特效零件可供裝設在兩種鐵爪基座零件上。

▲單眼附有能忠實地重現畫稿中形象的固定式版本，以及能替換組裝位置的可動式版本這兩種，同樣極為講究呢。

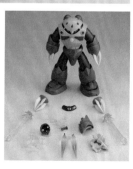

▲提到夏亞茲寇克，就會想到貫穿吉姆腹部的場面。這組專用零件是額外裝設在吉姆腹部和推進背包上，近乎完整保留肩部的可動性，營造更生動的貫穿場面！(好厲害……)

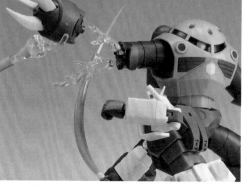

▲Z附有遭鋼彈砍斷的臂部零件。雖然吉姆的零件也是如此，不過就重現與MS對戰的場面來說，這款商品確實格外好玩。

▲可替換組裝在電影版宣傳海報中出現過的4爪版本。

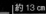
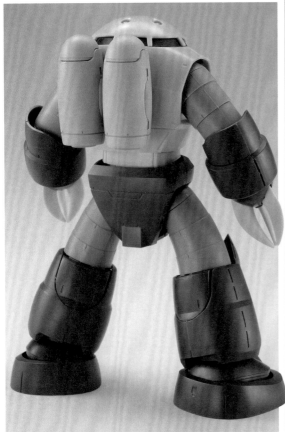

《 2017.5 ROLL OUT

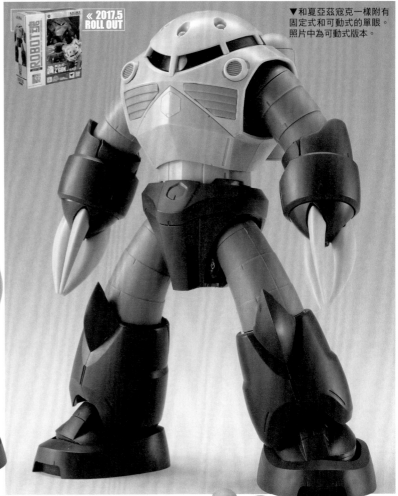

▼和夏亞茲寇克一樣附有固定式和可動式的單眼。照片中為可動式版本。

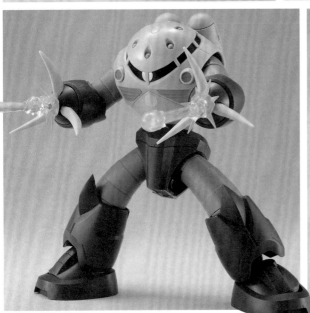

▲附有可供重現架住鋼加農時，胸部散熱口同步大量排氣用的特效零件。

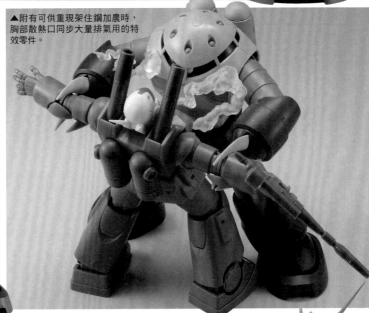

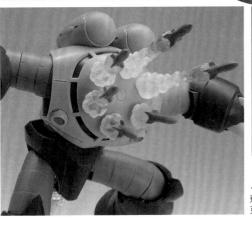

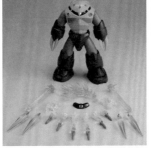

◀可利用特效零件重現齊射頭部六連裝飛彈的場面。該組零件也可供夏亞茲寇克使用。

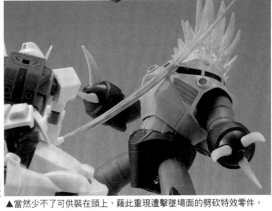

▲當然少不了可供裝在頭上，藉此重現遭擊墜場面的劈砍特效零件。

MSM-03 葛克 ver. A.N.I.M.E.

| 6000 円 | 2017 年 8 月發售 | 約 12.5 cm |

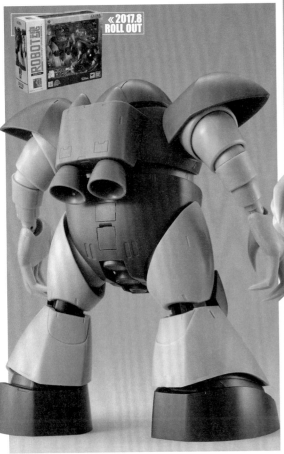

《2017.8 ROLL OUT》

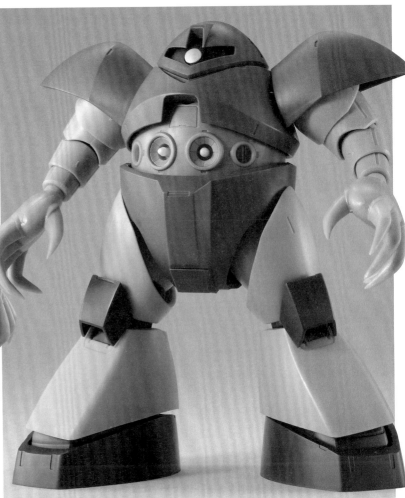

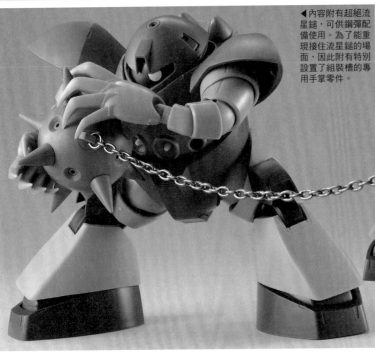

◀內容附有超絕流星鎚，可供鋼彈配備使用。為了能重現接住流星鎚的場面，因此附有特別設置了組裝槽的專用手掌零件。

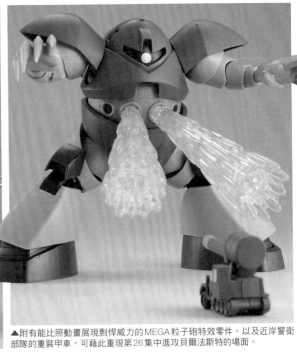

▲附有能比照動畫展現剽悍威力的MEGA粒子砲特效零件，以及近岸警衛部隊的重裝甲車，可藉此重現第26集中進攻貝爾法斯特的場面。

▶取下單眼，改為裝設特效零件後，即可重現被光束軍刀刺進頭部裡的場面了。

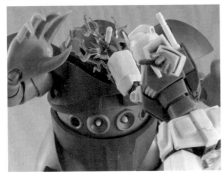

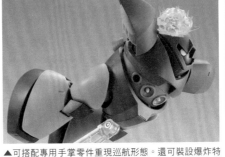

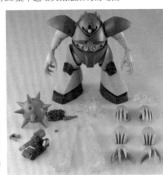

▲可搭配專用手掌零件重現巡航形態。還可裝設爆炸特效零件，不過這點爆炸對葛克來說根本不礙事！

MSM-04 亞凱 ver. A.N.I.M.E.

6000 円　｜2017 年 10 月發售｜約 13 cm

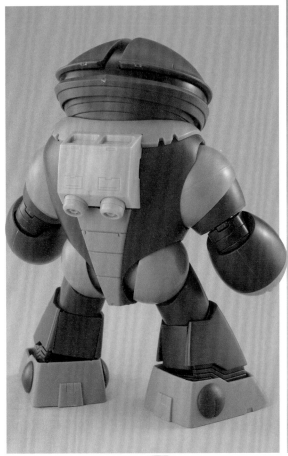

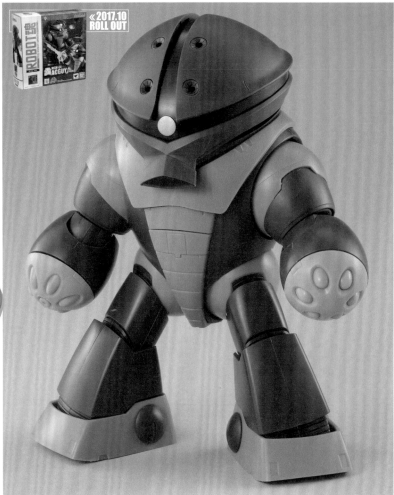

《2017.10 ROLL OUT》

▼臂部伸縮、鐵爪開闔都能藉由替換零件予以重現。

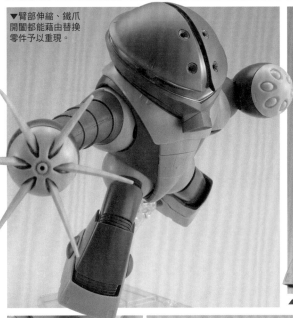

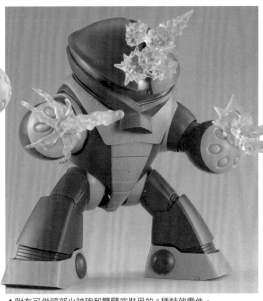

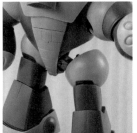

▲附有可供頭部火神砲和雙臂武裝用的4種特效零件。

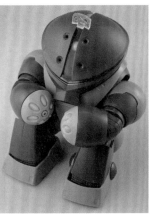

▲▶單眼有造型美觀版和可動版供選擇使用。其高度可動性能夠游刃有餘地重現潛入的經典一幕。

▲附有卡茲、雷茲、琪卡，以及吉翁特務兵的人物卡。雖是印刷品，卻也能充分營造氣氛呢。

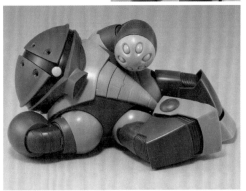

▲股關節能夠往外拉伸的幅度之大更是格外驚人。這正是具備寬廣可動範圍的關鍵所在呢。

MS-09R 里克・德姆& RB-79 球艇 ver. A.N.I.M.E.

7400 円 | 2018年6月出貨（訂購截止） | 約13 cm（里克・德姆）／約7 cm（球艇）

魂 WEB 商店販售商品

《2018.6 ROLL OUT》

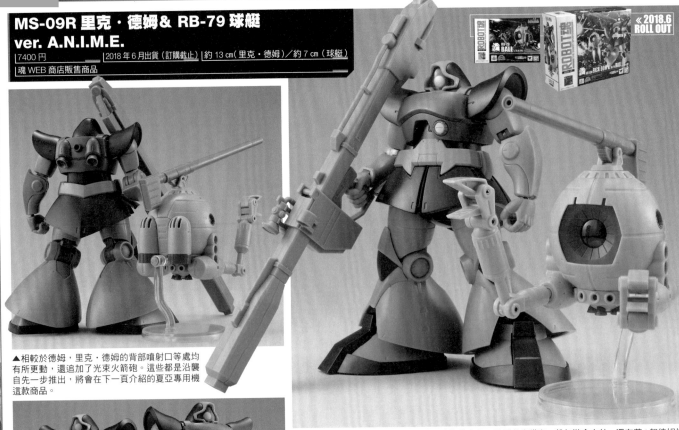

▲相較於德姆，里克・德姆的背部噴射口等處均有所更新，還追加了光束火箭砲。這些都是沿襲自先一步推出，將會在下一頁介紹的夏亞專用機這款商品。

▲這是以聯邦和吉翁雙方著名量產機為套組的商品。除了各自備有一般包裝盒之外，還有著1架德姆搭配球艇各為2～4架的增援編隊套組可選購。這張照片中所追加的球艇亦是採用零售版包裝。

◀附有全新開模零件的透明藍版軍刀用刀刃。這也是十分令人欣喜的附屬配件呢。

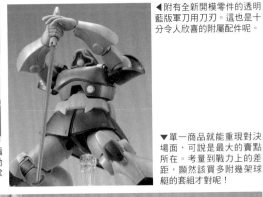

◀▲採用比德姆（左）明顯偏藍的紫色。而且為了更貼近動畫形象，前臂零件（連同手掌在內！）皆為全新開模製作。

▼單一商品就能重現對決場面，可說是最大的賣點所在。考量到戰力上的差距，顯然該買多附幾架球艇的套組才對呢！

◀球艇的各關節均可活動，座艙罩等處是以透明零件來呈現。亦附有專用台座。

▼球艇、里克・德姆均可搭配使用其他商品的各式特效零件。球艇還附有可供調整爆炸特效零件裝設位置的轉接零件。

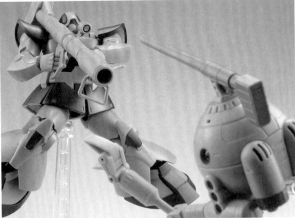

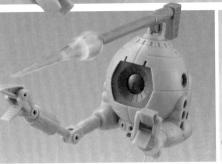

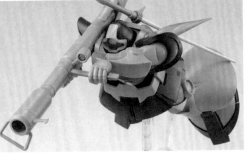

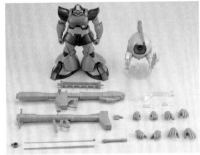

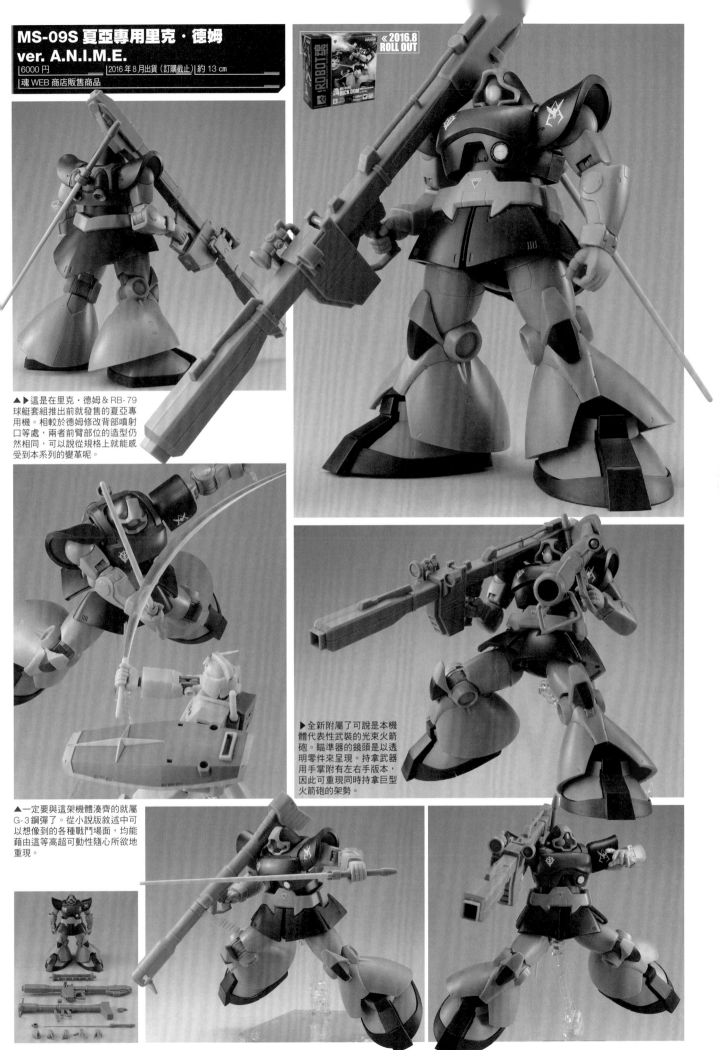

MS-09S 夏亞專用里克‧德姆 ver. A.N.I.M.E.

| 6000 円 | 2016 年 8 月出貨（訂購截止） | 約 13 cm |

魂 WEB 商店販售商品

《2016.8 ROLL OUT》

▲▶這是在里克‧德姆 & RB-79 球艇套組推出前就發售的夏亞專用機。相較於德姆修改背部噴射口等處，兩者前臂部位的造型仍然相同，可以說從規格上就能感受到本系列的變革呢。

▶全新附屬了可說是本機體代表性武裝的光束火箭砲。瞄準器的鏡頭是以透明零件來呈現。持拿武器用手掌附有左右手版本，因此可重現同時持拿巨型火箭砲的架勢。

▲一定要與這架機體湊齊的就屬 G-3 鋼彈了。從小說版敘述中可以想像到的各種戰鬥場面，均能藉由這等高超可動性隨心所欲地重現。

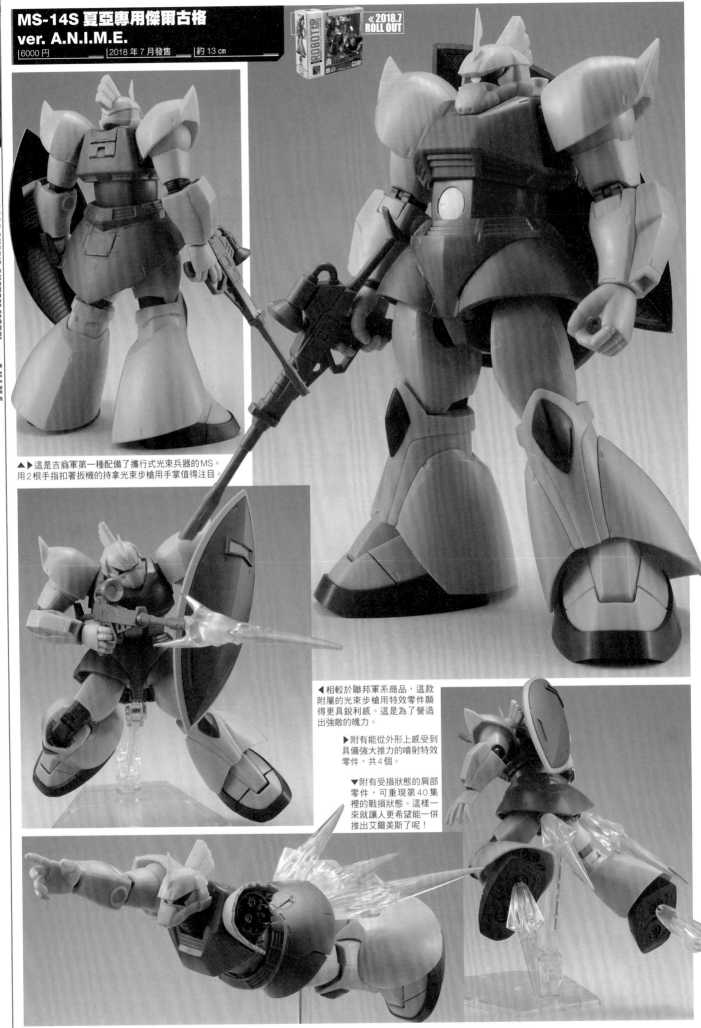

MS-14S 夏亞專用傑爾古格 ver. A.N.I.M.E.

《2018.7 ROLL OUT

| 6000 円 | 2018 年 7 月發售 | 約 13 cm |

▲▶這是吉翁軍第一種配備了攜行式光束兵器的MS。用2根手指扣著扳機的持拿光束步槍用手掌值得注目。

◀相較於聯邦軍系商品，這款附屬的光束步槍用特效零件顯得更具銳利感。這是為了營造出強敵的魄力。

▶附有能從外形上感受到具備強大推力的噴射特效零件，共4個。

▼附有受損狀態的肩部零件，可重現第40集裡的戰損狀態。這樣一來就讓人更希望能一併推出艾爾美斯了呢！

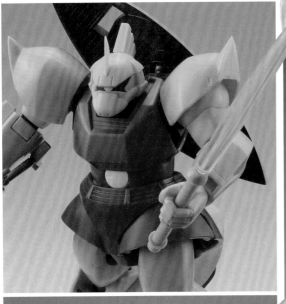

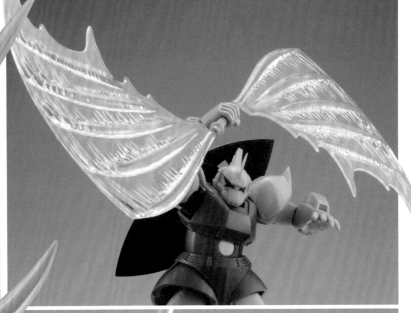

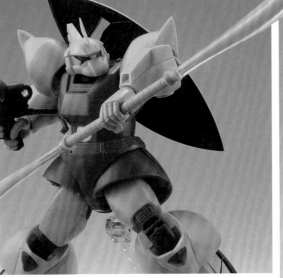

▲可說是本機代名詞的光束薙刀,附有3種長短相異柄部、3種形狀不同的刀刃各2片,內容相當豐富呢。能藉此重現動畫中的多樣化運用方式。

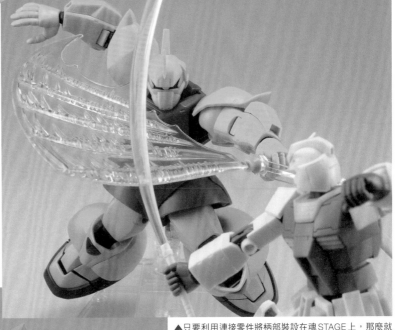

▲只要利用連接零件將柄部裝設在魂STAGE上,那麼就算是使用深具魄力的揮掃狀特效零件也用不著在意重量,可以自由地擺設動作架勢。

◀背部可展開裝設薙刀和護盾的掛架。用不著時可以收納起來,不會損及外觀。

▼以特效零件居多的附屬配件一覽。由於主體頗具分量,包裝盒可說是塞好塞滿,光拿起就讓人興奮不已呢。

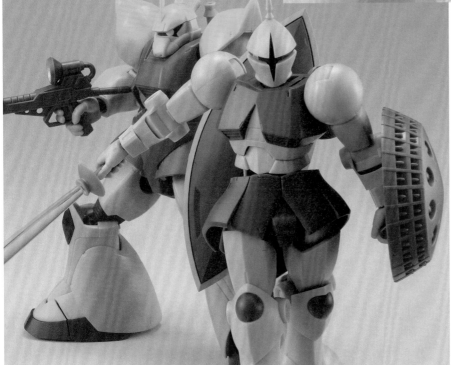

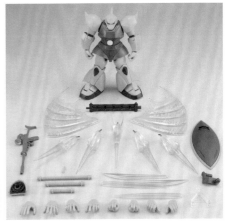

MS-14A GELGOOG & C-TYPE EQUIPMENT ver. A.N.I.M.E.

YMS-15 GYAN ver. A.N.I.M.E.

MS-14A 量產型傑爾古格＆C 型裝備 ver. A.N.I.M.E.

6000 円	2018 年 3 月出貨 (訂購截止)	約 13 cm
魂 WEB 商店販售商品		

《2018.3 ROLL OUT》

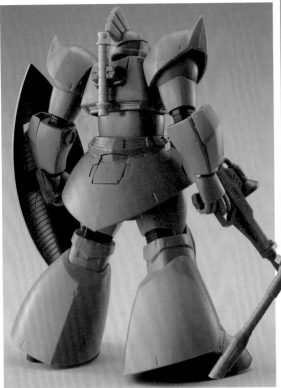

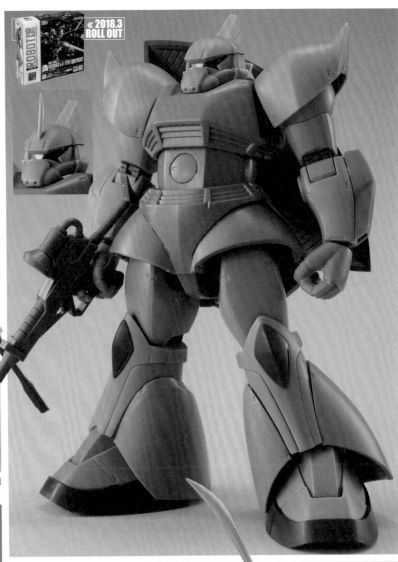

▲▶這款套組不僅能呈現一般的傑爾古格，亦附有可供重現傑爾古格加農的零件。傑爾古格的頭部也能選擇有無設置尖角。

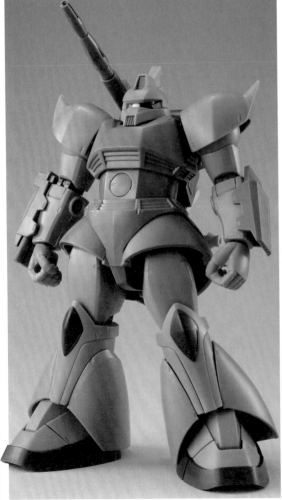

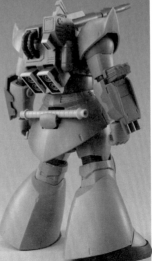

◀▲光束薙刀附有3種柄部和2組光束刃。主體的機構等部分是以夏亞專用機為準。

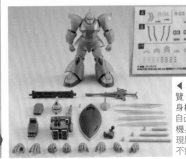

◀▲附屬配件一覽。亦附有擬真機身標誌貼紙。選用自己喜歡的裝備和機身標誌，藉此呈現原創規格機體也不錯呢。

▲▶替換組裝頭部、推進背包、前臂零件，即可重現C型裝備的傑爾古格加農，整體給人的印象截然不同。光束薙刀可裝設在腰部掛架上。

▼▶這是以具備獨特外形和武裝為特徵的肉搏戰用MS。藉由ver. A.N.I.M.E.規格徹底重現了其別具個性的戰鬥樣貌。

《2018.8 ROLL OUT》

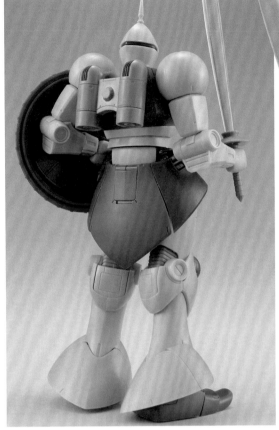

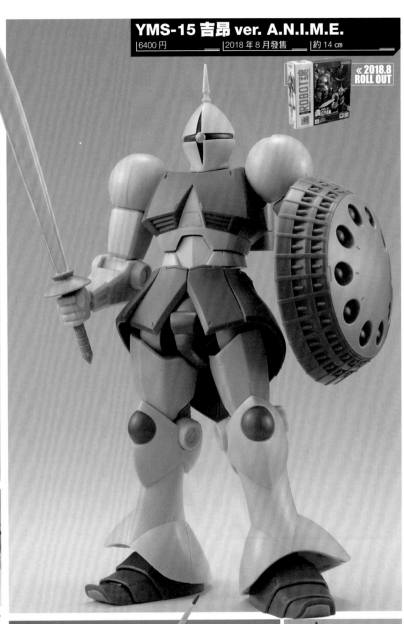

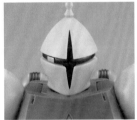

▲單眼可經由替換組裝，重現往左右移動的狀態。

▲可利用掛架，將光束軍刀佩掛於腰部。

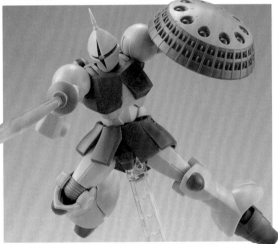

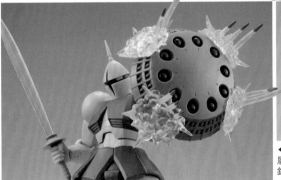

▲▲附有可裝設在鋼彈身上的盾藏機雷、從護盾上發射的刺針飛彈等特效零件。

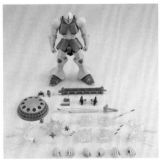

▲不僅手腕關節能大幅度擺動，手腕區塊本身也能水平轉動，因此能華麗地重現揮舞光束軍刀的架勢。

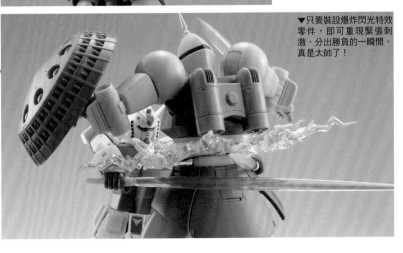

▼只要裝設爆炸閃光特效零件，即可重現緊張刺激、分出勝負的一瞬間。真是太帥了！

MSN-02 吉翁克 ver. A.N.I.M.E.

12000 円 | 2018 年 12 月發售（訂購截止） | 約 15.5 cm

魂 WEB 商店販售商品

《2018.12 ROLL OUT》

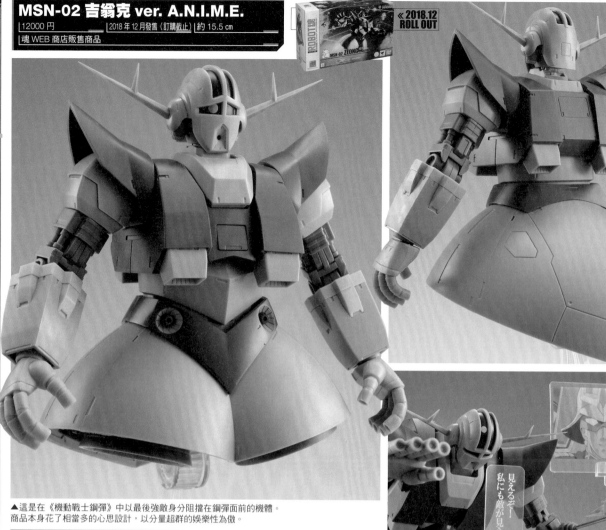

▲ 這是在《機動戰士鋼彈》中以最後強敵身分阻擋在鋼彈面前的機體。
商品本身花了相當多的心思設計，以分量超群的娛樂性為傲。

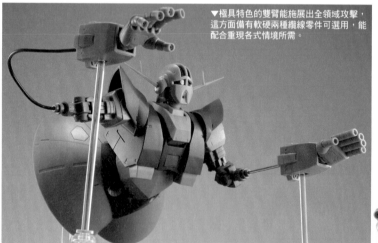

▼ 極具特色的雙臂能施展出全領域攻擊，
這方面備有軟硬兩種纜線零件可選用，能
配合重現各式情境所需。

見えるぞ！
私にも敵が見える！

▲ 單眼除了能左右移動之外，亦可藉由替換零件表現移動至頭頂處的狀態。
亦附有兩種切入畫面卡和 4 種台詞卡。正如夏亞的台詞所言，毫無死角呢！

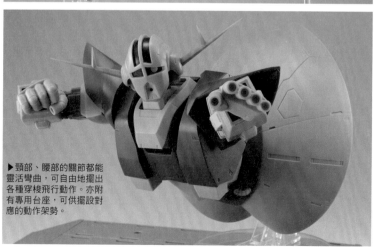

▶ 頸部、腰部的關節都能
靈活彎曲，可自由地擺出
各種穿梭飛行動作。亦附
有專用台座，可供擺設對
應的動作架勢。

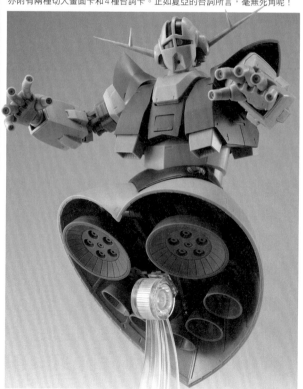

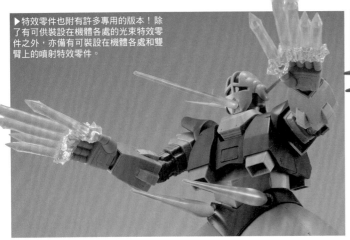

▶特效零件也附有許多專用的版本！除了有可供裝設在機體各處的光束特效零件之外，亦備有可裝設在機體各處和雙臂上的噴射特效零件。

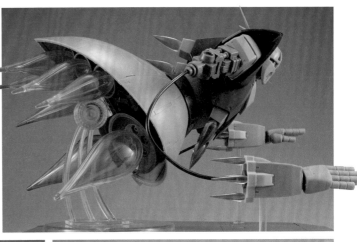

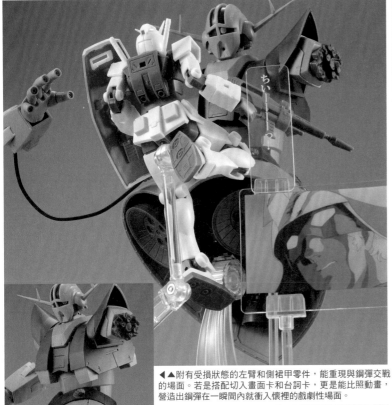

◀▲附有受損狀態的左臂和側裙甲零件，能重現與鋼彈交戰的場面。若是搭配切入畫面卡和台詞卡，更是能比照動畫，營造出鋼彈在一瞬間內就衝入懷裡的戲劇性場面。

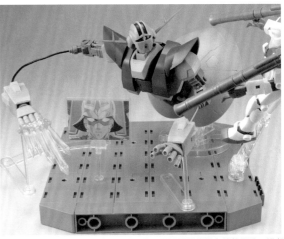

▲只要搭配大型展示台座使用，即可充分運用附屬的豐富特效零件。這部分當然也能裝設魂STAGE的支架。這等娛樂性，你能徹底玩透嗎？

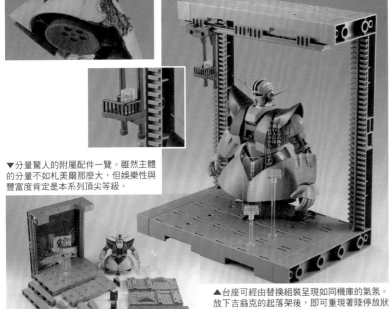

▼分量驚人的附屬配件一覽。雖然主體的分量不如札美爾那麼大，但娛樂性與豐富度肯定是本系列頂尖等級。

▲台座可經由替換組裝呈現如同機庫的氣氛。放下吉翁克的起落架後，即可重現著陸停放狀態。吊艙上還可放置夏亞和整備士的人物卡。

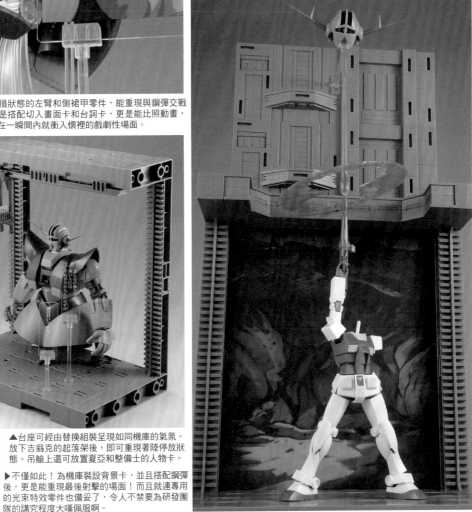

▶不僅如此！為機庫裝設背景卡，並且搭配鋼彈後，更是能重現最後射擊的場面！而且就連專用的光束特效零件也備妥了，令人不禁要為研發團隊的講究程度大嘆佩服啊。

想試著挑戰保留成形色的簡易修飾法嗎？

　　ROBOT魂〈SIDE MS〉機動戰士鋼彈 ver. A.N.I.M.E.為已上色的完成品，只要從包裝盒裡取出，裝設配件，即可重現動畫中大顯身手的模樣，這點正是本系列的最大魅力。接下來要介紹只要稍微花點工夫，就能更加寫實的技巧。正因為ROBOT魂本身的完成度，且充分重現配色，才能如此輕鬆簡便地修飾喔。若能熟悉這類技法，大概花個1小時就能做到照片中的水準，請各位務必親自嘗試看看！

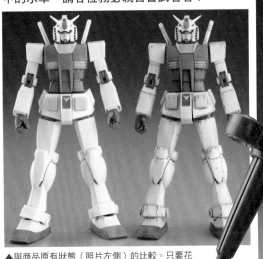
▲與商品原有狀態（照片左側）的比較。只要花大約1小時稍微添加舊化，就有這麼大的改變！

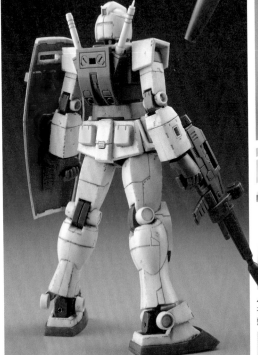

需要準備的工具材料為GSI Creos製Mr.舊化漆 地棕色（380円）和專用溶劑（460円）、鋼彈麥克筆入墨線用〈灰色〉（200円）、TAMIYA舊化大師〈A套組〉（600円），以及面紙和棉花棒。

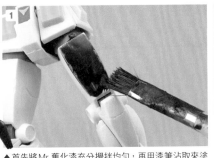
1
▲首先將Mr.舊化漆充分攪拌均勻，再用漆筆沾取來塗布在零件上。若是覺得塗料變濃的話，那麼就拿專用溶劑稍加稀釋即可。

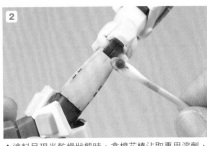
2
▲塗料呈現半乾燥狀態時，拿棉花棒沾取專用溶劑，再以面為中心，按重力作用的原理縱向擦拭。採刻意使稜邊殘留些許塗料的要領擦拭過後，即可形成相當自然的舊化效果。

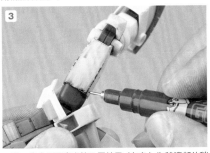
3
▲進一步拿鋼彈麥克筆入墨線用〈灰色〉為稜邊部位稍微點上顏色，添加掉漆痕跡。但要避免過於醒目，這部分只要視情況適度添加就好。

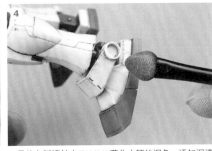
4
▲最後在腳邊抹上TAMIYA舊化大師的泥色，添加泥漬表現，這麼一來就大功告成了。

EASY FINISH

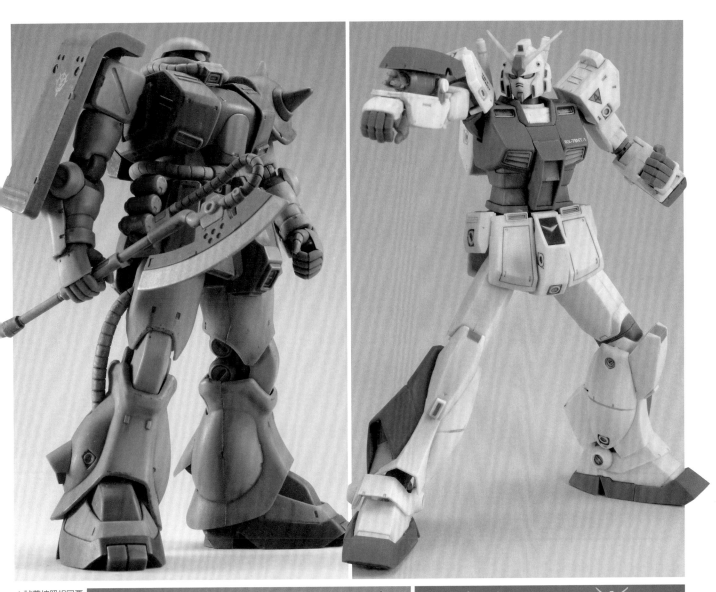

▲試著按照相同要領，為鋼彈 NT-1 和薩克 II 改添加修飾。兩架都各花了約 1 小時作業，合計只要大約 2 小時即可完成。

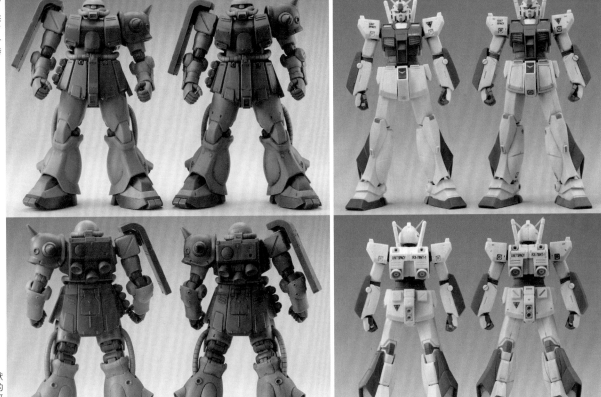

▶與商品原有狀態（照片左側）的比較，由照片中可知，整體看起來更具深度了呢。薩克 II 改更是適合添加這類髒汙痕跡呢！

FA-78-1 FULL ARMOR GUNDAM ver. A.N.I.M.E.

RX-78-1 PROTOTYPE GUNDAM ver. A.N.I.M.E.

FA-78-1 全裝甲型鋼彈 ver. A.N.I.M.E.

| 6000 円 | 2017 年 2 月發售 | 約 12.5 cm |

《 2017.2 ROLL OUT

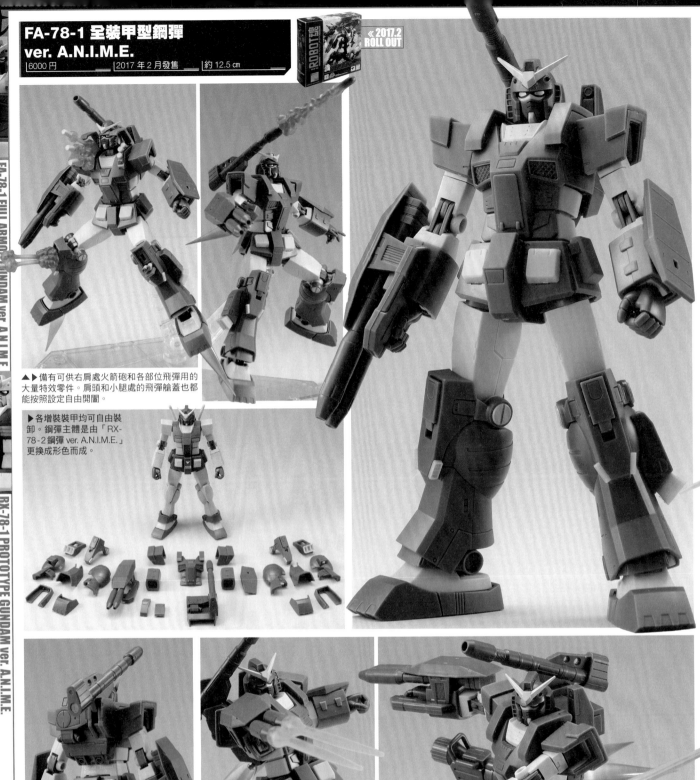

▲ ▶ 備有可供右肩處火箭砲和各部位飛彈用的大量特效零件。肩頭和小腿處的飛彈艙蓋也都能按照設定自由開闔。

▶ 各增裝裝甲均可自由裝卸。鋼彈主體是由「RX-78-2 鋼彈 ver. A.N.I.M.E.」更換成形色而成。

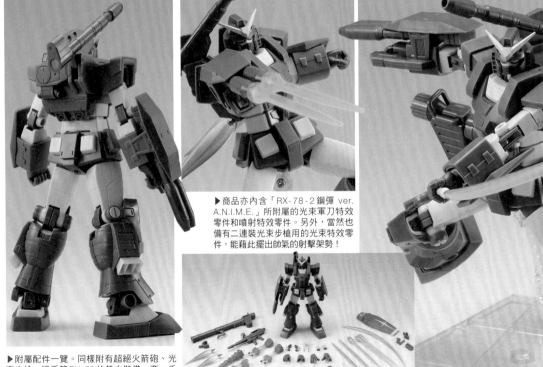

▶ 商品亦內含「RX-78-2 鋼彈 ver. A.N.I.M.E.」所附屬的光束軍刀特效零件和噴射特效零件。另外，當然也備有二連裝光束步槍用的光束特效零件，能藉此擺出帥氣的射擊架勢！

▶ 附屬配件一覽。同樣附有超絕火箭砲、光束步槍、護盾等 RX-78 的基本裝備一套。手掌零件、火神砲特效零件，以及其他特效零件在數量上也相當豐富。

RX-78-1 鋼彈原型機
ver. A.N.I.M.E.

| 6000 円 | 2017 年 11 月發售 | 約 12.5 cm |

《2017.11 ROLL OUT》

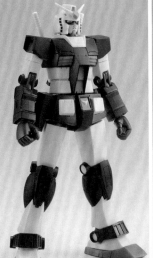
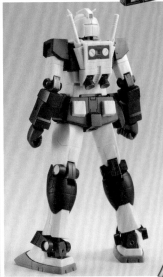

▲這是以「RX-78-2 鋼彈 ver. A.N.I.M.E.」為基礎，經由全新開模製作造型相異的肩甲、前臂、小腿、右側裙甲、踝護甲，以及推進背包。

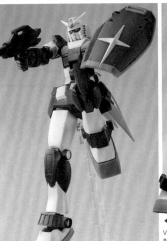

◀▲當然也擁有沿襲自「RX-78-2 鋼彈 ver. A.N.I.M.E.」的高超可動性。由於同樣附有噴射特效零件和光束特效零件，因此正如照片中所示，要呈現威風帥氣的射擊架勢也不成問題。

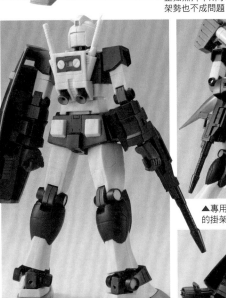

▲專用光束步槍能掛載在右腰處的掛架上。

▶唯獨本商品才有附屬鋼彈流星鎚。鏈條為金屬製品，只要為推進背包裝設專用掛架零件，即可將流星鎚掛載在該處。

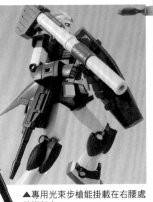
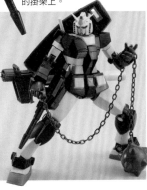

▲附有本商品首見的超絕火箭砲用發射／排煙特效零件。該零件也可供其他商品沿用。

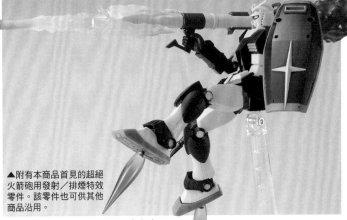
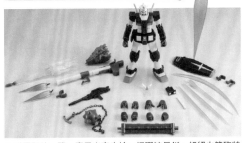

▲附屬配件一覽。專用光束步槍、鋼彈流星鎚、超絕火箭砲特效零件、流星鎚掛架為全新附屬的配件。手掌零件和其他特效零件則是和「RX-78-2 鋼彈 ver. A.N.I.M.E.」附屬的相同。

▲附有亦可供全裝甲型鋼彈使用的擬真機身標誌貼紙。

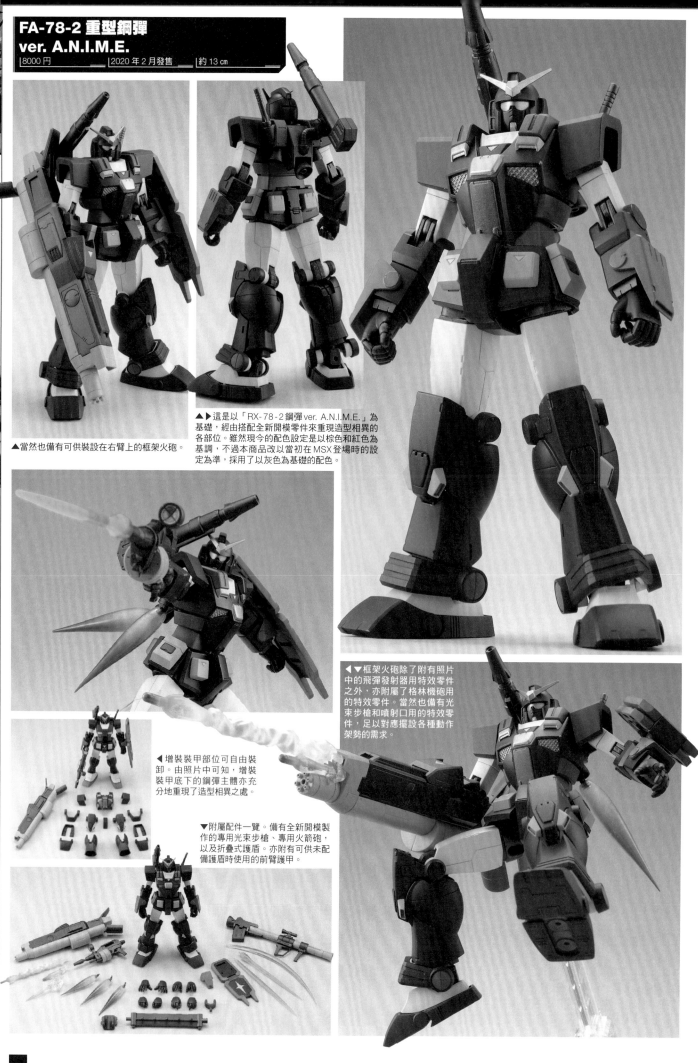

FA-78-2 重型鋼彈 ver. A.N.I.M.E.

| 8000 円 | 2020 年 2 月發售 | 約 13 cm |

▲當然也備有可供裝設在右臂上的框架火砲。

▲▶這是以「RX-78-2鋼彈ver. A.N.I.M.E.」為基礎，經由搭配全新開模零件來重現造型相異的各部位。雖然現今的配色設定是以棕色和紅色為基調，不過本商品改以當初在MSX登場時的設定為準，採用了以灰色為基礎的配色。

◀增裝裝甲部位可自由裝卸。由照片中可知，增裝裝甲底下的鋼彈主體亦充分地重現了造型相異之處。

▼附屬配件一覽。備有全新開模製作的專用光束步槍、專用火箭砲，以及折疊式護盾。亦附有可供未配備護盾時使用的前臂護甲。

◀▼框架火砲除了附有照片中的飛彈發射器用特效零件之外，亦附屬了格林機砲用的特效零件。當然也備有光束步槍和噴射口用的特效零件，足以對應擺設各種動作架勢的需求。

RGM-79SC 吉姆狙擊特裝型
ver. A.N.I.M.E.

| 5500 円 | 2017 年 12 月出貨（訂購截止） | 約 12.5 cm |

魂 WEB 商店販售商品

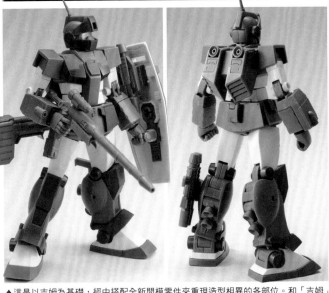

▲這是以吉姆為基礎，經由搭配全新開模零件來重現造型相異的各部位。和「吉姆」一樣能夠將超絕火箭砲掛載在腰部後側。護盾內側則能掛載光束噴槍。

▼噴射特效零件和「吉姆」一樣附有4個。光束噴槍特效零件正如照片所示，亦可改作為光束軍刀特效零件使用。當然也附有二連裝光束噴槍，要重現各種動作架勢都不成問題。

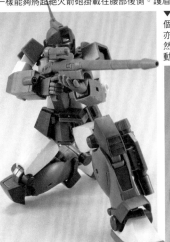

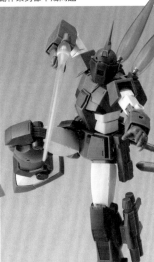

▲具備寬廣的可動範圍，因此要擺出吉姆狙擊特裝型特有的高跪姿射擊動作也不成問題。膝裝甲本身更是能獨立活動，在膝蓋彎曲時也能讓腿部整體呈現流暢相連的輪廓。

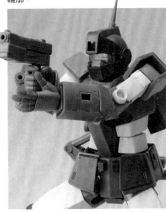

▲折疊式手槍能經由替換組裝零件，重現收納狀態和手槍形態。

▶頭罩部位可自由裝卸。亦附有可供重現一般型吉姆頭部側面用的圓形零件。

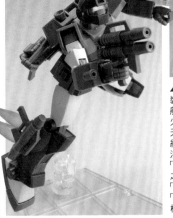

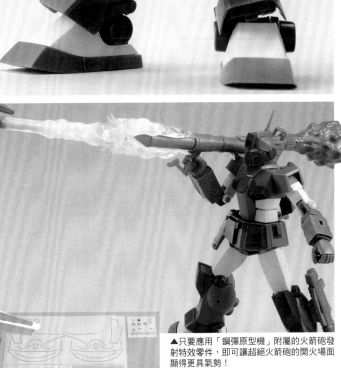

▲只要應用「鋼彈原型機」附屬的火箭砲發射特效零件，即可讓超絕火箭砲的開火場面顯得更具氣勢！

▲▶除了附有專用武裝之外，亦附屬了一般的光束噴槍、超絕火箭砲、護盾。頭部天線組件額外附有一組備用的。作為促銷活動贈品，除了附有「吉姆狙擊特裝型」用之外，尚附屬了內含「通用機身標誌」的「鋼彈原型機」用機身標誌貼紙。

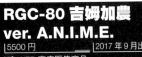

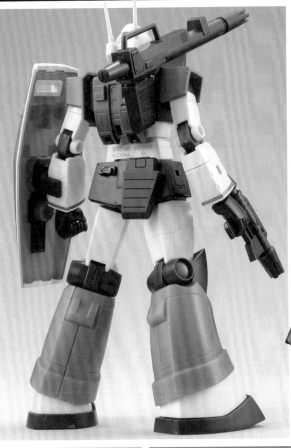

RGC-80 吉姆加農
ver. A.N.I.M.E.

5500 円　　2017 年 9 月出貨（訂購截止）　約 12.5 cm

魂 WEB 商店販售商品

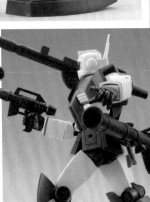

▲附有兩種形式的砲口零件。

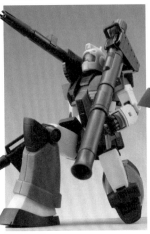

▲亦附有伸出食指狀的右手零件，因此能仿效重現當年鋼彈模型包裝盒畫稿中的動作。

◀▼膝蓋背面裝甲備有彈簧式的裝甲可動機構，能配合大腿的動作讓該處裝甲往內縮，使大腿能壓進小腿背面裡，得以讓膝蓋做到更大幅度的彎曲。

▶只要應用「吉姆」的噴射特效零件，即可擺出帥氣的動作架勢。另外，光束特效零件也能供加農砲和光束噴槍雙方搭配使用。

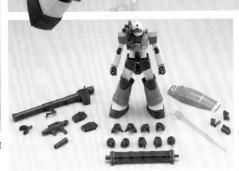

▲附有仿效當年 MSV 畫稿等媒體資料所設計的「擬真機身標誌貼紙」。

◀雖然附屬的特效零件數量較少，卻備有超絕火箭砲、光束噴槍，以及護盾等豐富武裝。可供掛載在腰後的加農砲備用彈匣附有 2 個。

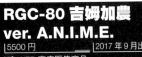

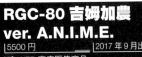

2017.9 »
ROLL OUT

RGC-80 GM CANNON ver. A.N.I.M.E.

RGC-80 GM CANNON AFRICAN CAMPAIGN TYPE ver. A.N.I.M.E.

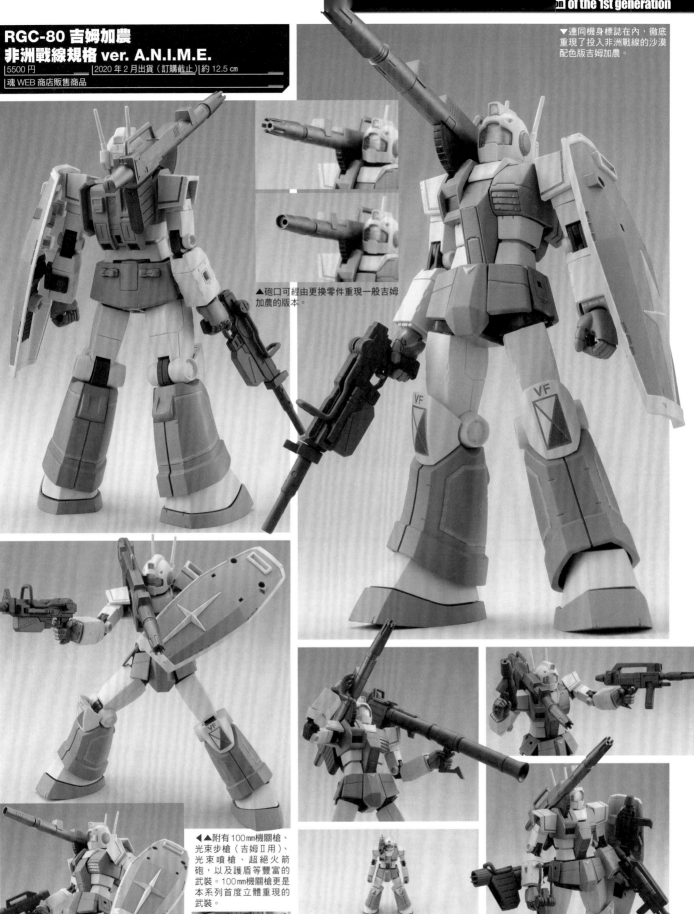

RGC-80 吉姆加農
非洲戰線規格 ver. A.N.I.M.E.

| 5500 円 | 2020 年 2 月出貨（訂購截止） | 約 12.5 cm |

魂 WEB 商店販售商品

▼連同機身標誌在內，徹底重現了投入非洲戰線的沙漠配色版吉姆加農。

▲砲口可經由更換零件重現一般吉姆加農的版本。

◀▲附有 100mm 機關槍、光束步槍（吉姆 II 用）、光束噴槍、超絕火箭砲，以及護盾等豐富的武裝。100mm 機關槍更是本系列首度立體重現的武裝。

▶附有可供機體自由搭配的編號貼紙。

▲附屬配件一覽。手掌零件和「吉姆加農」附屬的相同。隨著追加了吉姆 II 用光束步槍和 100mm 機關槍這兩挺武裝，整體的娛樂性也更高了呢。

▲附屬的 2 個備用彈匣可掛載在腰部後側。

▲火箭砲可藉由專用連接零件掛載在腰部後側。另外，光束步槍亦可掛載在護盾內側。

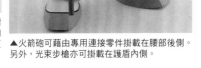

RX-77-3 鋼加農重裝型 ver. A.N.I.M.E.

6000 円	2019 年 10 月出貨（訂購截止）	約 12.5 cm

魂 WEB 商店販售商品

▶這是以「鋼加農」為基礎，經由大幅度搭配全新開模零件所重現的重裝型。配色也從以紅色為主體更換成了藍色，使整體給人的印象產生了極大變化。

2019.10 » ROLL OUT

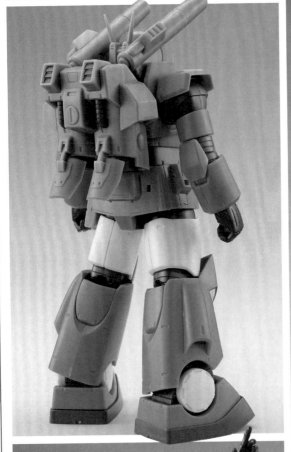

▲只要將肩部加農砲替換組裝成光束加農砲和自動瞄準組件，即可換裝為光束加農砲裝備型。該裝備的砲管和自動瞄準組件也都能調整射角。

◀▲加農砲特效零件附有大小共兩種。噴射特效零件也附有 2 組，只要搭配魂 STAGE 使用，要擺出充滿動感的架勢也是輕而易舉。

▲和「鋼加農」一樣附有 2 顆手榴彈，而且亦可掛載在腰部後側。

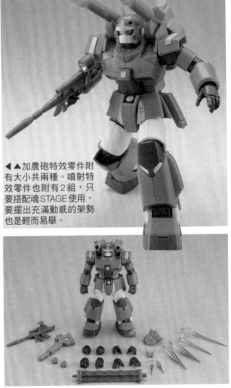

▲附屬配件一覽。除了內含各式武裝和交換用手掌零件共 4 組之外，還追加了「鋼彈 ver. A.N.I.M.E.」附屬的較大噴射特效零件共 2 個。

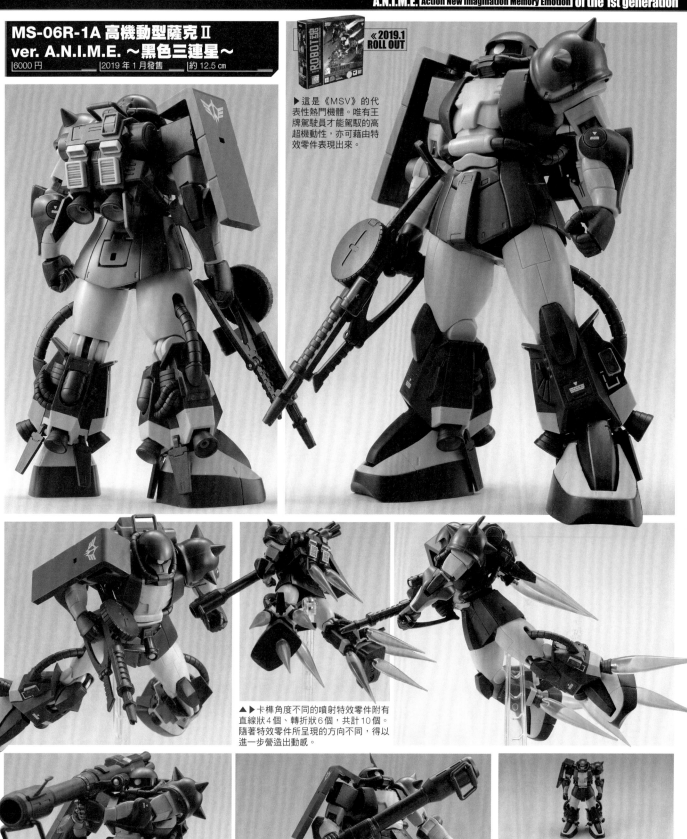

MS-06R-1A 高機動型薩克 II ver. A.N.I.M.E. ～黑色三連星～

| 6000 円 | 2019 年 1 月發售 | 約 12.5 cm |

▶ 這是《MSV》的代表性熱門機體。唯有王牌駕駛員才能駕馭的高超機動性，亦可藉由特效零件表現出來。

▲▶ 卡榫角度不同的噴射特效零件附有直線狀 4 個、轉折狀 6 個，共計 10 個。隨著特效零件所呈現的方向不同，得以進一步營造出動感。

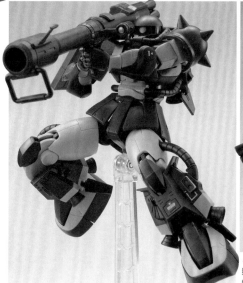

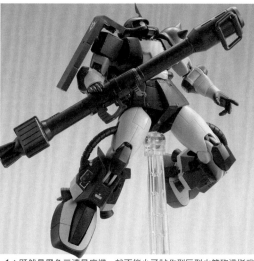

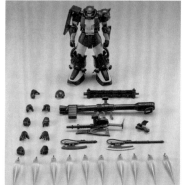

◀▲ 既然是黑色三連星座機，就不能少了試作型巨型火箭砲這挺武裝。不僅能用來重現射擊架勢，亦可搭配專用手掌零件重現抓著砲管攜行的模樣。頭部當然也能替換組裝成設有尖角的版本。

◀▲ 附屬配件一覽。內含可自由搭配的貼紙，不愧是《MSV》的代表機體。

**MS-14B 強尼・萊登專用
高機動型傑爾古格 ver. A.N.I.M.E.**

6000 円 ｜2018 年 11 月出貨（訂購截止）｜約 13 cm
｜魂 WEB 商店販售商品

《2018.11 ROLL OUT》

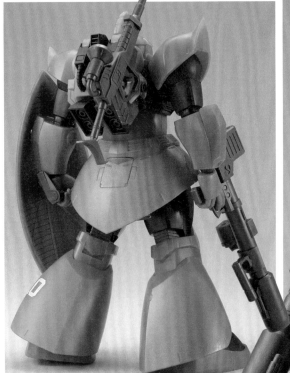

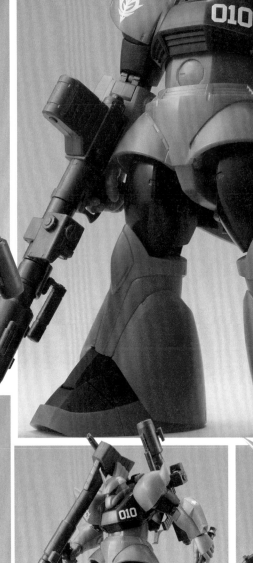

▲▶這是紅色閃電，亦即強尼・萊登所駕駛的高機動型傑爾古格。附有專用連接零件，可藉此比照《MSV》常見的模樣，將光束步槍掛載在推進背包上。

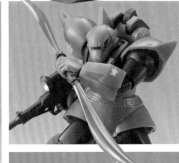

▲亦附有肯定能讓資深玩家露出會心微笑的傑爾古格加農用三連裝火箭發射器和臂盾。

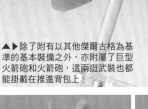

▲▶除了附有以其他傑爾古格為基準的基本裝備之外，亦附屬了巨型火箭砲和火箭砲，這兩挺武裝也都能掛載在推進背包上。

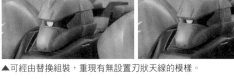

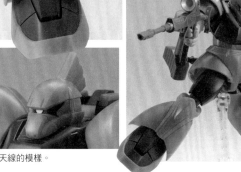

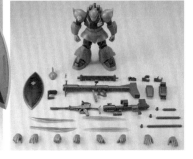

▲可經由替換組裝，重現有無設置刃狀天線的模樣。

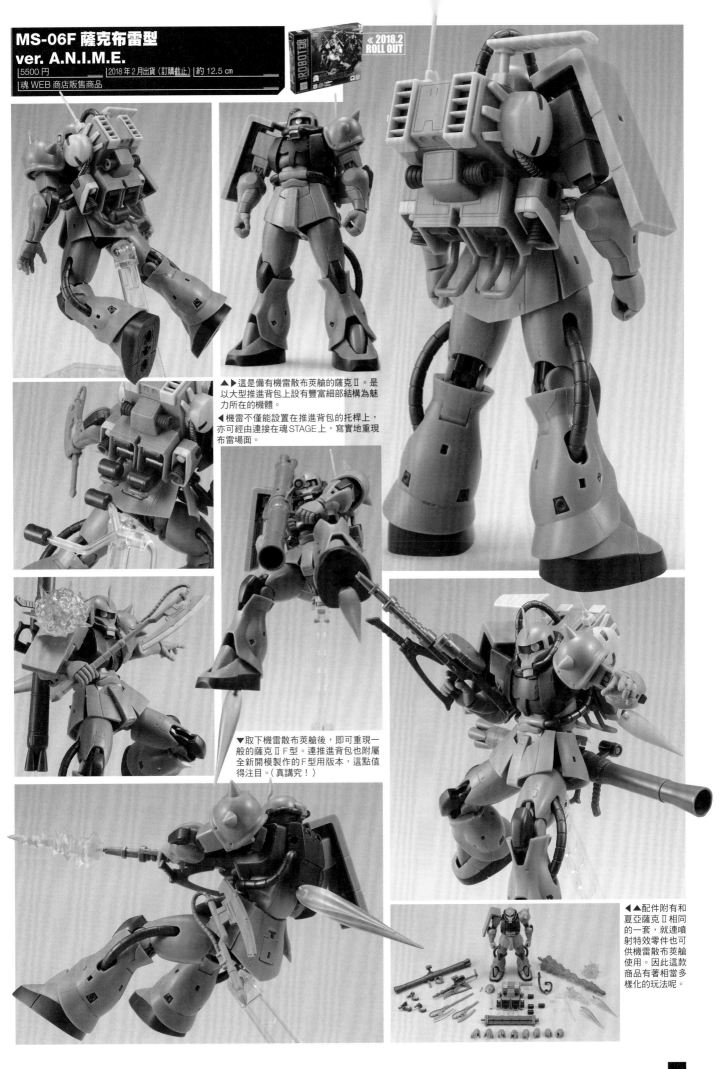

MS-06F 薩克布雷型
ver. A.N.I.M.E.

| 5500 円 | 2018年2月出貨（訂購截止） | 約 12.5 cm |

魂 WEB 商店販售商品

《 2018.2 ROLL OUT

▲▶這是備有機雷散布莢艙的薩克Ⅱ。是以大型推進背包上設有豐富細部結構為魅力所在的機體。

◀機雷不僅能設置在推進背包的托桿上，亦可經由連接在魂STAGE上，寫實地重現布雷場面。

▼取下機雷散布莢艙後，即可重現一般的薩克ⅡF型。連推進背包也附屬全新開模製作的F型用版本，這點值得注目。（真講究！）

◀▲配件附有和夏亞薩克Ⅱ相同的一套，就連噴射特效零件也可供機雷散布莢艙使用。因此這款商品有著相當多樣化的玩法呢。

MS-06J ZAKU II WETLAND TYPE ver. A.N.I.M.E.

MS-06K ZAKU CANNON ver. A.N.I.M.E.

MS-06J 溼地帶戰用薩克 II ver. A.N.I.M.E.

| 6400 円 | 2018 年 10 月出貨（訂購截止） | 約 12.5 cm |

魂 WEB 商店販售商品

《2018.10 ROLL OUT》

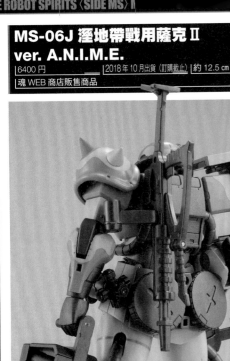

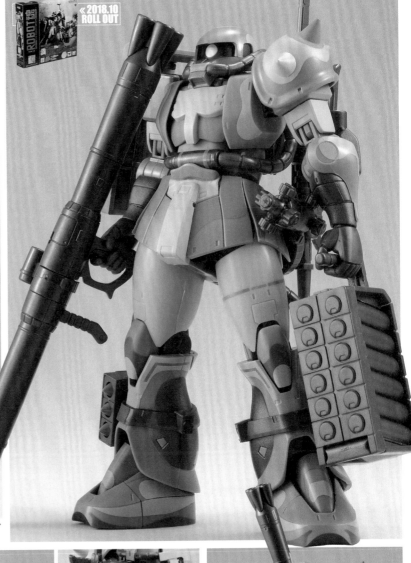

▲ ▶ 這是由量產型薩克 II 施加迷彩塗裝並追加新裝備而成。隨著施加了複雜的迷彩塗裝和重武裝化，整體給人的印象也煥然一新。

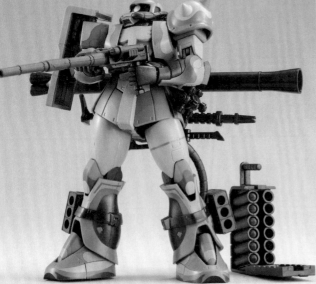

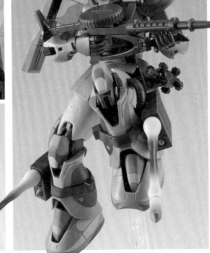

▲施加令人聯想到泥土和叢林的溼地帶迷彩。進一步自行施加舊化肯定更有意思。

▼全新附屬的裝備為砲彈攜行盒，內部可容納腿部三連裝飛彈莢艙用的飛彈。

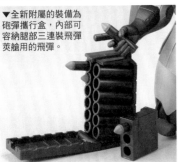

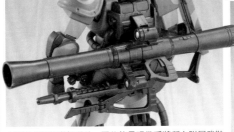

▲附有全新的掛架零件，因此能呈現幾乎將所有附屬武裝都掛載在身上的全裝備形態。光是能有多樣化的掛載方式就樂趣無窮了呢！

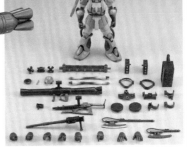

◀附屬配件一覽。附有能靈活運用豐富武裝的掛架零件，真是令人欣喜。無論供其他薩克系機體使用，或是反過來借用更多武裝都很不錯呢。

MS-06K 薩克加農
ver. A.N.I.M.E.

| 6000 円 | 2017 年 7 月出貨(訂購截止) | 約 12.5 cm |

魂 WEB 商店販售商品

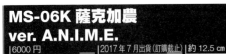

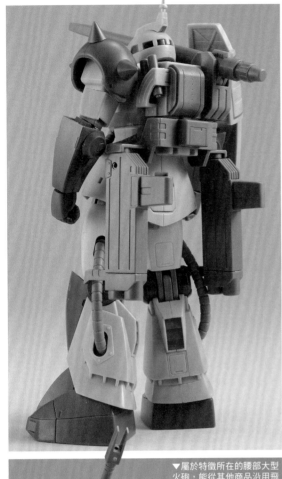

▶這是《MSV》當中的代表性薩克衍生機型。全身上下幾乎都是全新開模製作的,忠實地重現了設定中的面貌。

2017.7 » ROLL OUT

▼屬於特徵所在的腰部大型火砲,能從其他商品沿用飛彈特效零件來裝設。

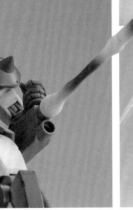

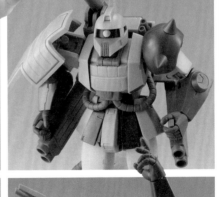

▲除了附有一般的桿狀天線型頭部之外,亦附屬設有2根天線的兔耳型頭部。

▼附有作為手持武裝的薩克機關槍MMP50B,這部分當然是全開模製作的。

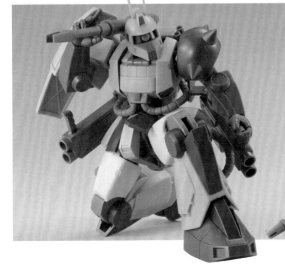

◀附有以伊安·格瑞登座機等機體為藍本的擬真機身標誌貼紙。

MS-06D 薩克沙漠型 ver. A.N.I.M.E.

6500 円 | 2016 年 11 月出貨（訂購截止） | 約 12.5 cm
魂 WEB 商店販售商品

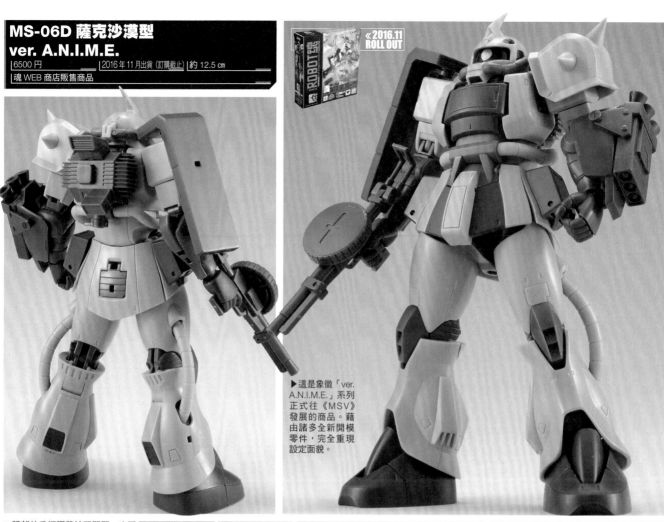

《2016.11 ROLL OUT》

▶這是象徵「ver. A.N.I.M.E.」系列正式往《MSV》發展的商品。藉由諸多全新開模零件，完全重現設定面貌。

▼腰部的手榴彈莢艙可開闔，亦可取出手榴彈。可藉此重現包裝盒畫稿中的場面。

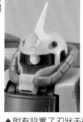

▲附有設置了刃狀天線的後期生產型，以及設有 2 根桿狀天線的初期生產型這兩種頭部。

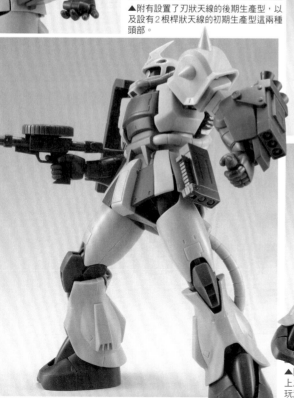

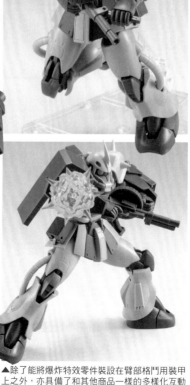

▲手掌可確實握住腰部的二連裝飛彈莢艙的握把，亦可取下來改持拿在手中。

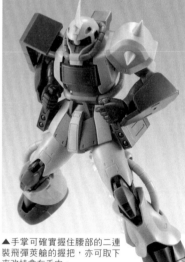

▲除了能將爆炸特效零件裝設在臂部格鬥用裝甲上之外，亦具備了和其他商品一樣的多樣化互動玩法。

MS-06D 薩克沙漠型
獰貓隊所屬機 ver. A.N.I.M.E.

7000 円 ｜ 2019 年 3 月出貨（訂購截止）｜ 約 12.5 cm
魂 WEB 商店販售商品

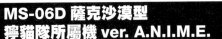

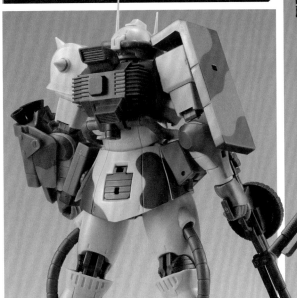

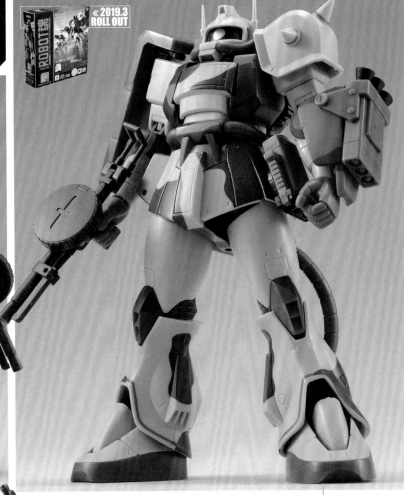

《 2019.3 ROLL OUT

▲雖然在造型上和先前推出的薩克沙漠型相同，卻也在高品質要求下重現複雜許多的迷彩配色。

▶頭部也附有兩種版本。

▼武裝機構和一般配色版相同。

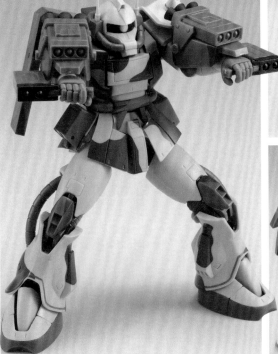

▶兩款商品的合照。雖然主體造型相同，但隨著配色相異，整體氣氛也顯得截然不同了。

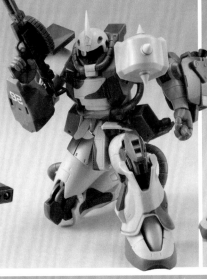

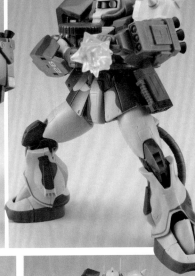

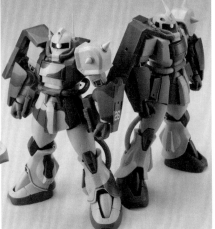

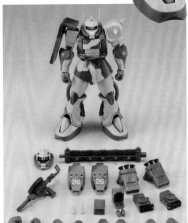

MS-06M 水中用薩克
ver. A.N.I.M.E.

6000 円　　2017 年 11 月出貨 (訂購截止)　約 12.5 cm
魂 WEB 商店販售商品

MS-06M ZAKU MARINE TYPE ver. A.N.I.M.E.

MS-06W ZAKU WORKER ver. A.N.I.M.E.

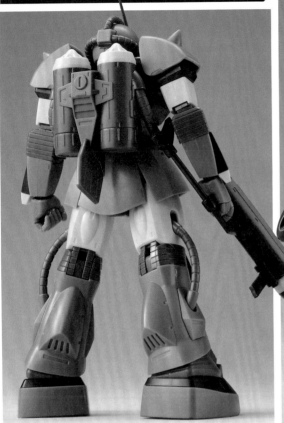

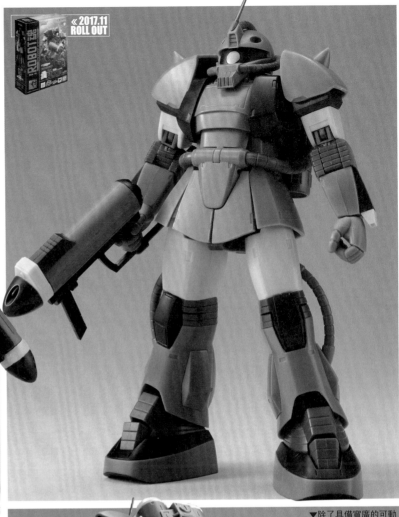

《2017.11 ROLL OUT

▲這是薩克的第 3 款《MSV》商品。將屬於造型面重點的防水罩細部結構製作出來之餘,亦結合了關節構造於其中。

▶由於單眼可替換組裝調整位置,因此得以忠實地重現屬於特徵所在的頭部造型。

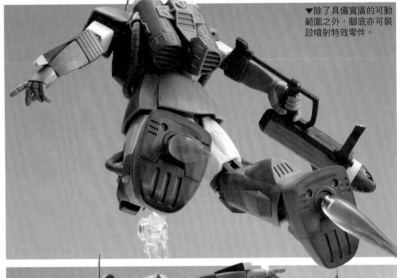

▼除了具備寬廣的可動範圍之外,腳底亦可裝設噴射特效零件。

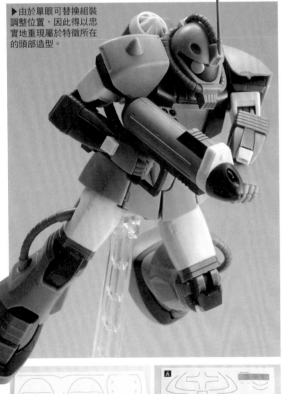

▲備有「擬真機身標誌貼紙」作為特別附錄。除了可供水中用薩克搭配之外,亦收錄了薩克沙漠型用、古夫試作實驗機用的圖樣。

▲附有可供左右兩側裝設的胸部火箭莢艙,能按照個人喜好選擇搭配使用。

MS-06W 一般工程型薩克 ver. A.N.I.M.E.

6000 円	2019年7月出貨(訂購截止)	約 12.5 cm
魂 WEB 商店販售商品		

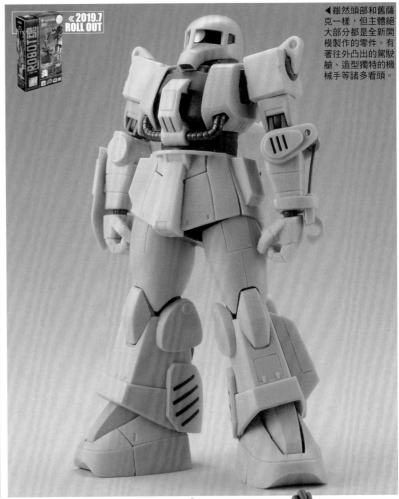

《2019.7 ROLL OUT》

◀雖然頭部和舊薩克一樣,但主體絕大部分是全新開模製作的零件。有著往外凸出的駕駛艙、造型獨特的機械手等諸多看頭。

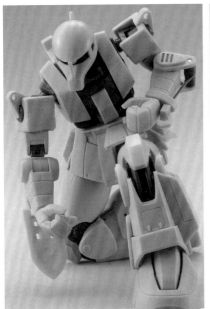

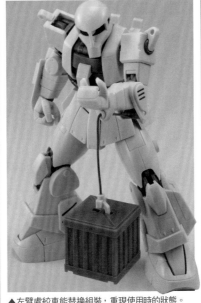

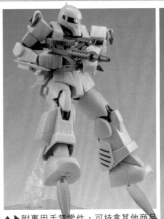

▲左臂處絞車能替換組裝,重現使用時的狀態。

▲▶附專用手掌零件,可持拿其他商品的武器,腳底也能裝設噴射特效零件。

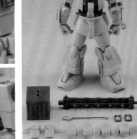

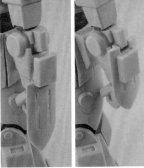
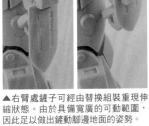

▲右臂處鏟子可經由替換組裝重現伸縮狀態。由於具備寬廣的可動範圍,因此足以做出鏟動腳邊地面的姿勢。

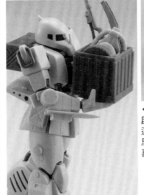

◀▲大型貨櫃的蓋子可開啟。藉此重現裝滿物資的運輸作業場面也相當有意思。雙肩處也能根據個人喜好裝設卸扣。

▶背部設有替換組裝的貨櫃托架,腰部也備有展開式貨櫃托架,可透過兩種方式掛載貨櫃。

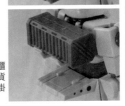

5320	20	M		5400	00	M
20		4		00		7
5320	M-4			5400	M-7	
5320	M-4			5400	M-7	
【M-4型】用				【M-7型】用		

ROBOT魂 (SIDE MS) MS-06W 一般作業型ザク ver. A.N.I.M.E.
カスタマイズ用シール
©創通・サンライズ

▶附有內含機體編號等圖樣的機身標誌貼紙。

MS-07C-5 古夫試作實驗機
ver. A.N.I.M.E.

6000 円　　2017 年 2 月出貨(訂購截止)　約 12.5 cm
魂 WEB 商店販售商品

《2017.2 ROLL OUT

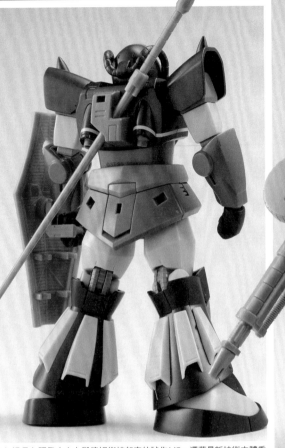

▲▶這是在研發方向上與德姆銜接起來的試作 MS。憑藉最新技術立體重現了十字形單眼軌道、無動力管外露的身體等能夠隱約看到德姆影子,可說是深具個性的外形。

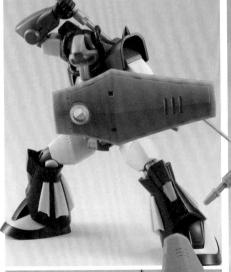

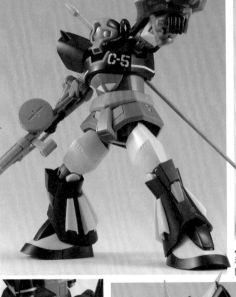

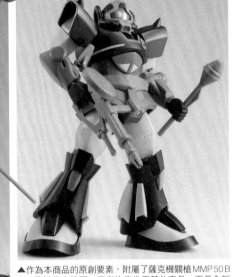

▲作為本商品的原創要素,附屬了薩克機關槍 MMP50B 和 2 具鐵拳火箭彈。兩者均非沿用其他商品,而是全新開模製作的零件!

▲配備了為德姆而先行研發的電熱軍刀。這部分附有以透明藍零件來呈現的發光狀態刀刃。

▲鐵拳火箭彈可掛載在護盾內側或是後裙甲上。

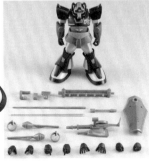

▲可搭配使用其他商品的各式特效零件。

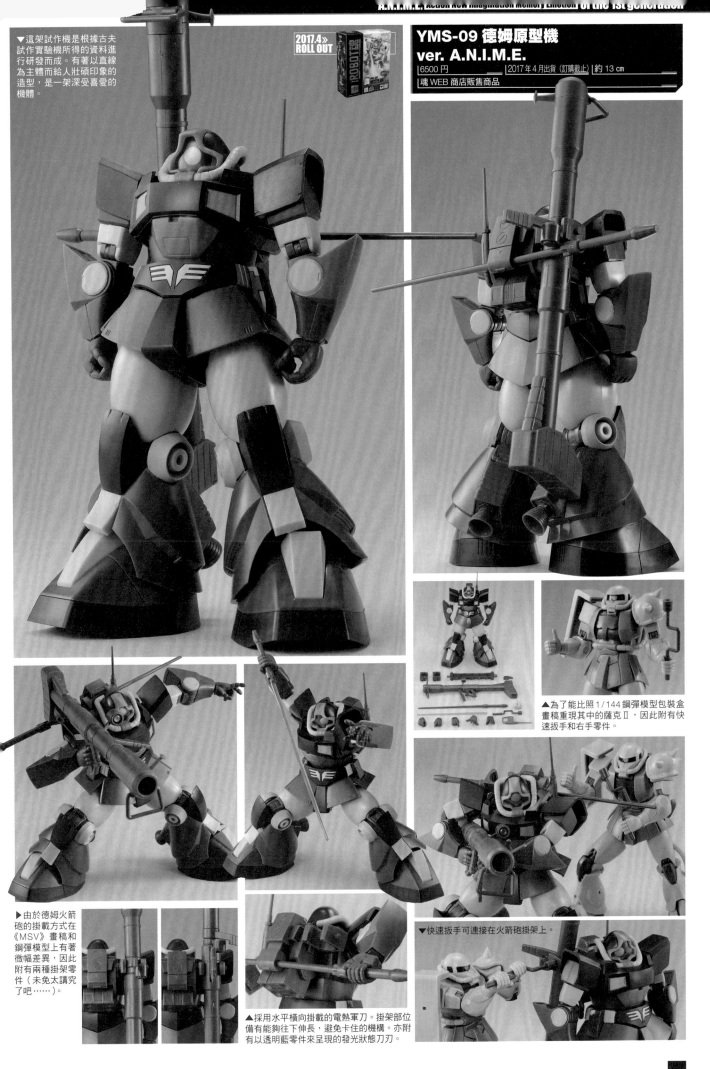

▼這架試作機是根據古夫試作實驗機所得的資料進行研發而成。有著以直線為主體而給人壯碩印象的造型，是一架深受喜愛的機體。

2017.4》 ROLL OUT

YMS-09 德姆原型機 ver. A.N.I.M.E.

6500 円	2017年4月出貨（訂購截止）	約 13 cm

魂 WEB 商店販售商品

▲為了能比照1/144鋼彈模型包裝盒畫稿重現其中的薩克Ⅱ，因此附有快速扳手和右手零件。

▶由於德姆火箭砲的掛載方式在《MSV》畫稿和鋼彈模型上有著微幅差異，因此附有兩種掛架零件（未免太講究了吧……）。

▲採用水平橫向掛載的電熱軍刀。掛架部位備有能夠往下伸長，避免卡住的機構。亦附有以透明藍零件來呈現的發光狀態刀刃。

▼快速扳手可連接在火箭砲掛架上。

YMS-09D DOM TROPICAL TEST TYPE ver. A.N.I.M.E.

WAR IN THE POCKET

YMS-09D 德姆熱帶測試型 ver. A.N.I.M.E.

6800 円	2019年9月出貨(訂購截止)	約 12.5 cm
魂 WEB 商店販售商品		

《2019.9 ROLL OUT》

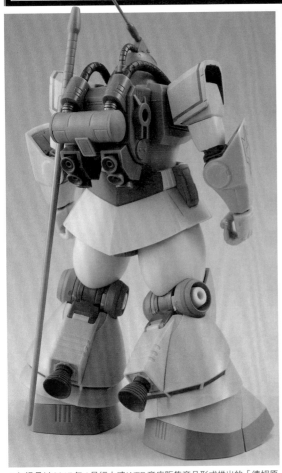

▲▶這是以 2017 年 4 月經由魂 WEB 商店販售商品形式推出的「德姆原型機」為基礎，經由全新開模製作設有天線的頭部、推進背包等造型相異之處，並且更改為沙漠配色而成。

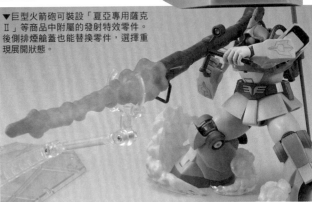

▲巨型火箭砲可搭配專用連接零件掛載在推進背包上。

▼巨型火箭砲可裝設「夏亞專用薩克Ⅱ」等商品中附屬的發射特效零件。後側排煙艙蓋也能替換零件，選擇重現展開狀態。

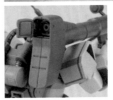

◀小腿肚背面區塊是以彈簧來連接，能夠大幅度往內縮，因此不會妨礙到大腿的動作。另外，腳尖部位亦可獨立活動。

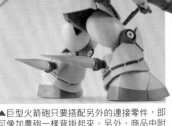

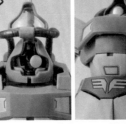

631 631 631 511 511 511 826 826 826
3 3 1 2 4 5 1 2 4 5
3 3 1 2 4 5 1 2 4 5

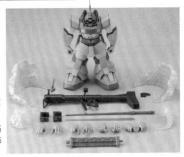

▲巨型火箭砲只要搭配另外的連接零件，即可像加農砲一樣背掛起來。另外，商品中附有大小沙塵零件共 4 個。若是搭配「夏亞專用薩克Ⅱ」附屬的噴射特效零件，更是能進一步拓展出多樣化的玩法。

◀單眼設有只要先將護罩取下，即可調整位置的機構。亦保留沿襲自德姆的胸甲可動機構。

▲附有可供自行搭配機體編號的改裝用貼紙。

▶附屬配件一覽。由於是沙漠規格機，因此附有沙塵特效零件，這點真是令人欣喜呢。

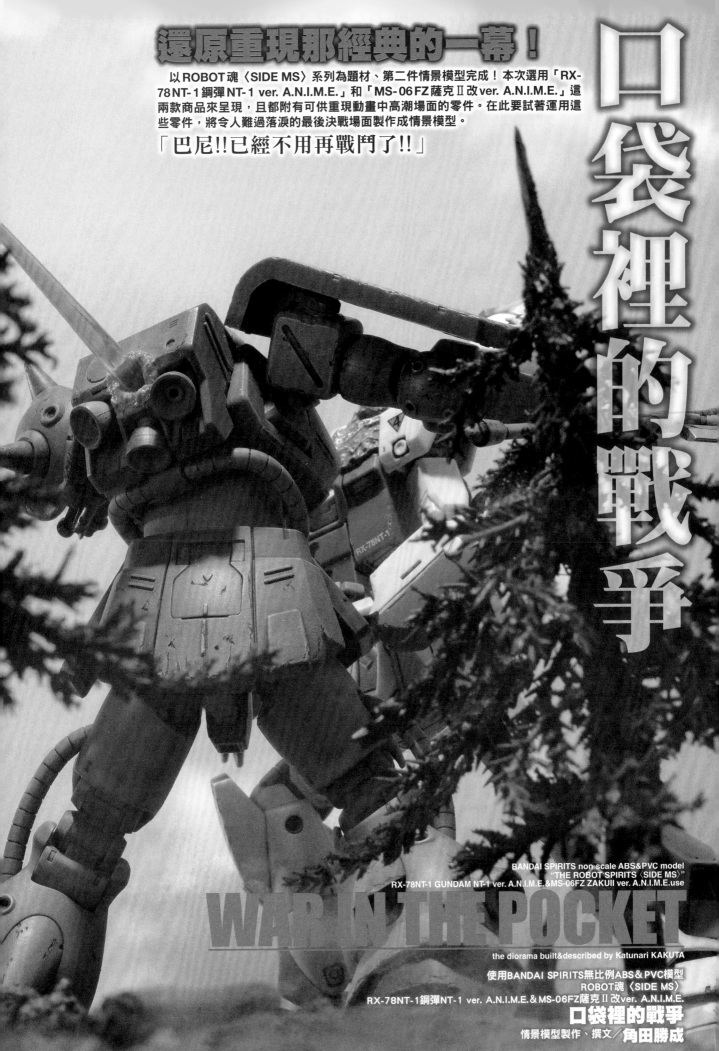

還原重現那經典的一幕！

以ROBOT魂〈SIDE MS〉系列為題材、第二件情景模型完成！本次選用「RX-78 NT-1鋼彈NT-1 ver. A.N.I.M.E.」和「MS-06FZ薩克II改ver. A.N.I.M.E.」這兩款商品來呈現，且都附有可供重現動畫中高潮場面的零件。在此要試著運用這些零件，將令人難過落淚的最後決戰場面製作成情景模型。

「巴尼!!已經不用再戰鬥了!!」

口袋裡的戰爭

BANDAI SPIRITS non scale ABS&PVC model
"THE ROBOT SPIRITS〈SIDE MS〉"
RX-78NT-1 GUNDAM NT-1 ver. A.N.I.M.E.&MS-06FZ ZAKUII ver. A.N.I.M.E.use

WAR IN THE POCKET

the diorama built&described by Katunari KAKUTA

使用BANDAI SPIRITS無比例ABS＆PVC模型
ROBOT魂〈SIDE MS〉
RX-78NT-1鋼彈NT-1 ver. A.N.I.M.E.＆MS-06FZ薩克II改ver. A.N.I.M.E.

口袋裡的戰爭
情景模型製作、撰文／角田勝成

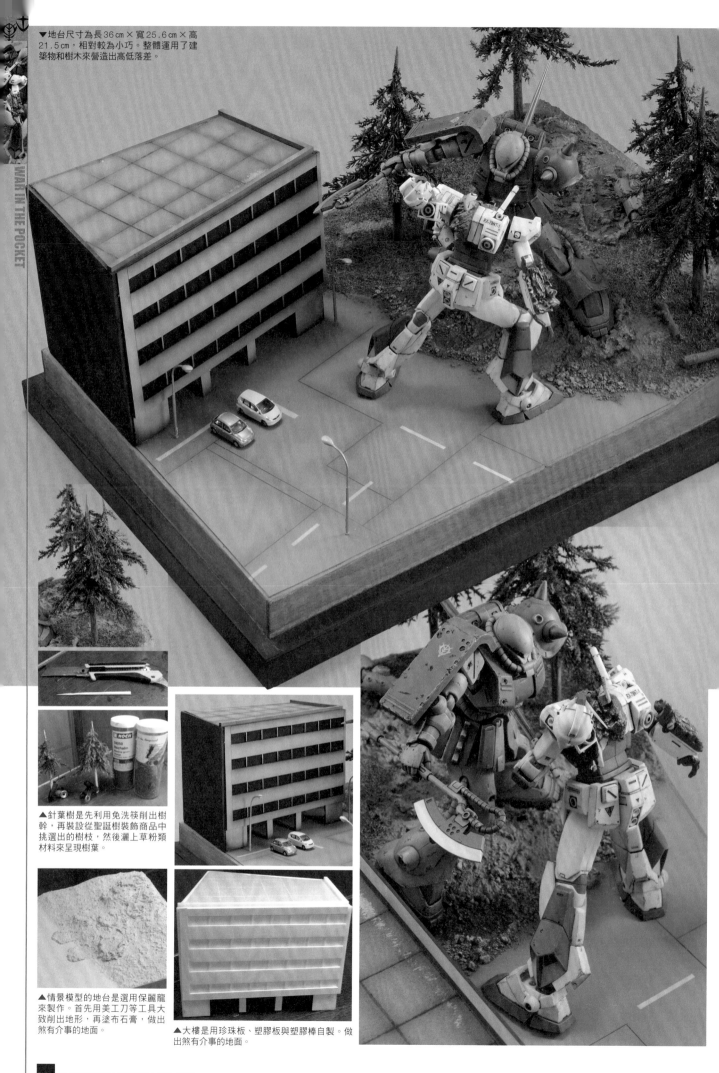

▼地台尺寸為長36cm×寬25.6cm×高21.5cm，相對較為小巧。整體運用了建築物和樹木來營造出高低落差。

▲針葉樹是先利用免洗筷削出樹幹，再裝設從聖誕樹裝飾商品中挑選出的樹枝，然後灑上草粉類材料來呈現樹葉。

▲情景模型的地台是選用保麗龍來製作。首先用美工刀等工具大致削出地形，再塗布石膏，做出煞有介事的地面。

▲大樓是用珍珠板、塑膠板與塑膠棒自製。做出煞有介事的地面。

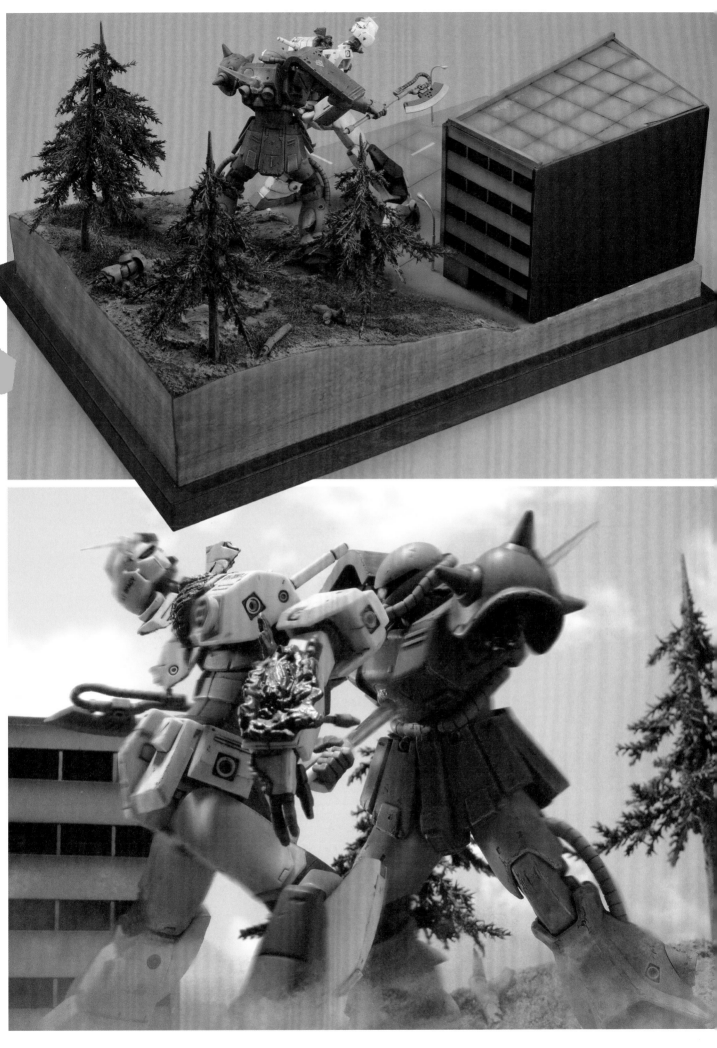

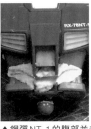

▲鋼彈NT-1的腹部並未使用戰損版配件，而是用筆刀削出戰損部位，再用保麗補土做出裝甲扭曲變形的模樣。推進背包選用了戰損版配件，再用保麗補土進一步凸顯戰損部位。

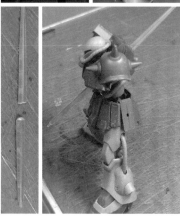

▲薩克Ⅱ改並未使用戰損版配件，而是先用鑽頭，挖穿被光束軍刀刀部貫穿的部位，再用保麗補土為前後兩側做出燒熔狀痕跡。至於光束軍刀則是將刀刃部位從中分割開來，分別組裝固定在貫穿處的前後兩側。

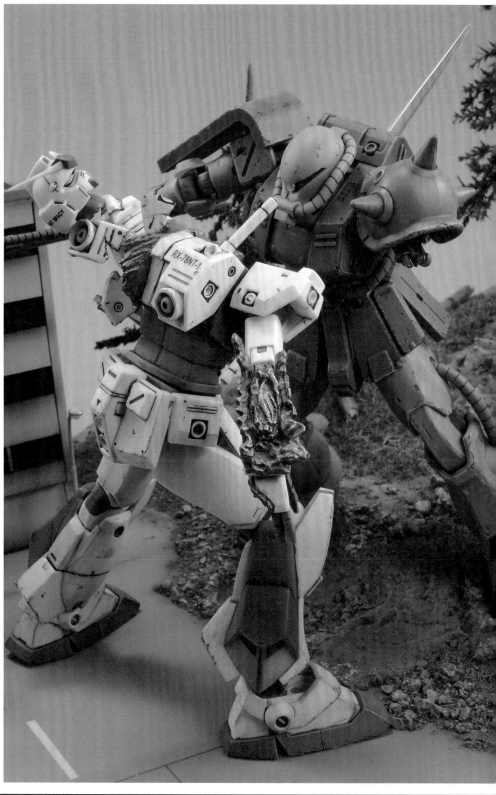

「宇宙世紀0079年12月25日」

　ROBOT魂〈SIDE MS〉機動戰士鋼彈ver. A.N.I.M.E.系列推出了1989年製作的動畫，亦為鋼彈系列首部OVA作品《機動戰士鋼彈0080　口袋裡的戰爭》中登場的鋼彈NT-1和薩克Ⅱ改。雖然這個系列的尺寸約為1/144比例，卻也具備了可動玩具特有的寬廣可動範圍，可擺出各種動作架勢，以及用來重現各式情境。另外，這兩款商品也分別附有特效零件和戰損版零件，因此拿到商品的當天，就能比照動畫重現各個經典場面了喔！兩款均具備令人難以想像這是完成品玩具的出色品質和娛樂性，真不愧是BANDAI SPIRITS

COLLECTORS事業部公司的力作呢。

　因此，這次要試著以鋼彈NT-1和薩克Ⅱ改為題材，試著將動畫中的高潮場面製作成情景模型。

　由於商品本身是利用成形色和局部塗裝來呈現配色的完成品，因此便以施加戰損表現和舊化為中心投入製作。此外，既然商品中附有戰損版零件，製作時也就積極使用這類零件；細部結構不足之處，則運用剩餘零件來增加視覺資訊量。至於被熔解處，則是用保麗補土予以重現。

　情景模型地台是用保麗龍製作，這部分是先用美工刀等工具切削出大致的地形，再用石膏

做出地面和MS的足跡。不僅如此，再用草粉來呈現草皮。

　場景的針葉樹是以免洗筷來做出樹幹，再從聖誕樹裝飾商品中挑選出適用的材料做成樹枝，最後再灑上草粉類材料來呈現樹葉。

　大樓的部分，是用珍珠板、塑膠板與塑膠棒自製。最後只要將兩架MS調整成適當的動作，再設置到地台上即可。話雖如此，在反覆觀看動畫中的高潮場面比對之後，總覺得薩克Ⅱ改的動作不太自然，因此才會調整成範例中所呈現的動作，再予以固定住。

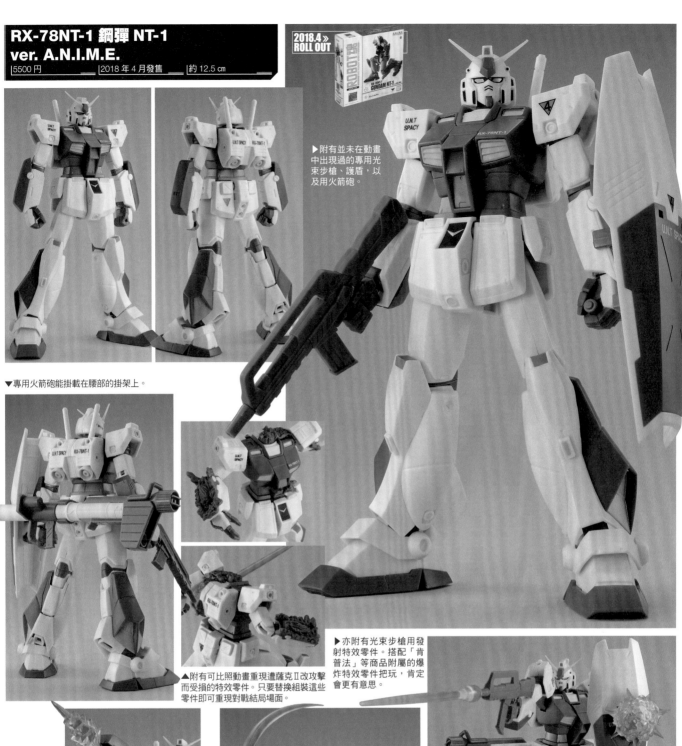

RX-78NT-1 鋼彈 NT-1
ver. A.N.I.M.E.

| 5500 円 | 2018 年 4 月發售 | 約 12.5 cm |

2018.4 ≫
ROLL OUT

▶附有並未在動畫中出現過的專用光束步槍、護盾，以及用火箭砲。

▼專用火箭砲能掛載在腰部的掛架上。

▲附有可比照動畫重現遭薩克Ⅱ改攻擊而受損的特效零件。只要替換組裝這些零件即可重現對戰結局場面。

▶亦附有光束步槍用發射特效零件。搭配「肯普法」等商品附屬的爆炸特效零件把玩，肯定會更有意思。

▶臂部格林機砲用發射特效零件附有長短共兩種版本。

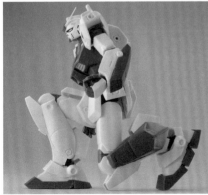

▲亦能精湛地重現LD（雷射影碟）包裝封套畫稿中的經典動作架勢！

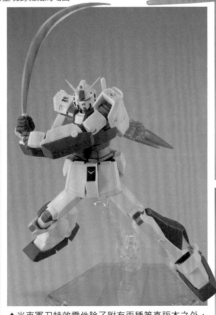

▲光束軍刀特效零件除了附有兩種筆直版本之外，亦附屬另一種彎曲狀的版本。搭配噴射特效零件使用的話，即可呈現深具動感的架勢。

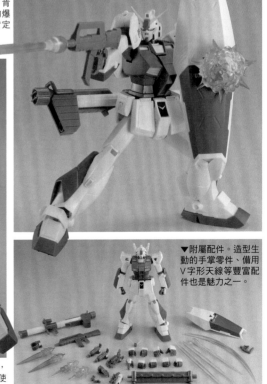

▼附屬配件。造型生動的手掌零件、備用V字形天線等豐富配件也是魅力之一。

RX-78NT-1FA 鋼彈 NT-1 ver. A.N.I.M.E. ～複合裝甲裝備～

| 8000 円 | 2019年5月出貨（訂購截止） | 約 12.5 cm |

魂 WEB 商店販售商品

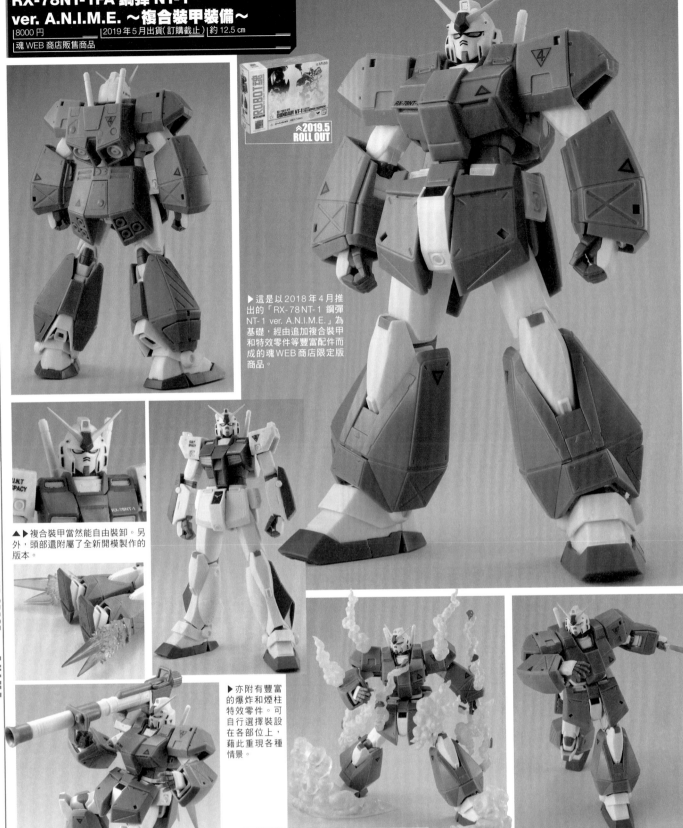

2019.5 ROLL OUT

▶這是以 2018 年 4 月推出的「RX-78NT-1 鋼彈 NT-1 ver. A.N.I.M.E.」為基礎，經由追加複合裝甲和特效零件等豐富配件而成的魂 WEB 商店限定版商品。

▲▶複合裝甲當然能自由裝卸。另外，頭部還附屬了全新開模製作的版本。

▶亦附有豐富的爆炸和煙柱特效零件。可自行選擇裝設在各部位上，藉此重現各種情景。

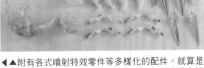

◀▲附有各式噴射特效零件等多樣化的配件。就算是配備了複合裝甲的狀態也能裝設，亦可持拿專用火箭砲之類的武裝。

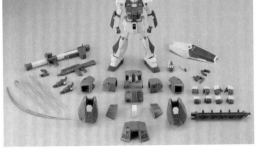

▶特效零件以外的配件正如照片中所示。雖然基本上和「RX-78NT-1 鋼彈 NT-1 ver. A.N.I.M.E.」附屬的一樣，卻也追加了全新開模製作的頭部和戰損版天線。

RGM-79GS 吉姆突擊型宇宙戰規格 ver. A.N.I.M.E.

| 6000 円 | 2019 年 11 月出貨（訂購截止） | 約 12.5 cm |

魂 WEB 商店販售商品

《2019.11 ROLL OUT

▶這款商品是以 2018 年 9 月推出的「RGM-79D 吉姆寒帶規格 ver. A.N.I.M.E.」為基礎，經由全新開模製作屬於宇宙戰規格特有的部位而成。

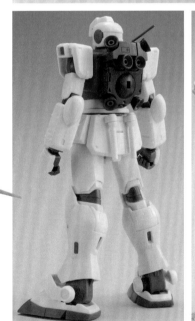

◀附有專用光束槍和護盾。只要搭配光束發射特效零件即可重現射擊場面。

▼光束槍可搭配專用掛架零件掛載在腰部後側。另外，「RX-78-2 鋼彈 ver. A.N.I.M.E.」等商品附屬的超絕火箭砲和光束槍也能藉由專用掛架零件掛載在推進背包側面。

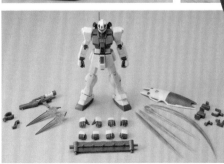

▲附屬配件一覽。雖然內容較為精簡，卻也包含了噴射特效零件和光束特效零件等把玩時不可或缺的要素。

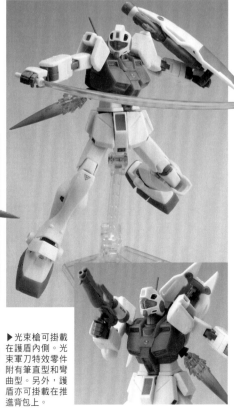

▶光束槍可掛載在護盾內側。光束軍刀特效零件附有筆直型和彎曲型。另外，護盾亦可掛載在推進背包上。

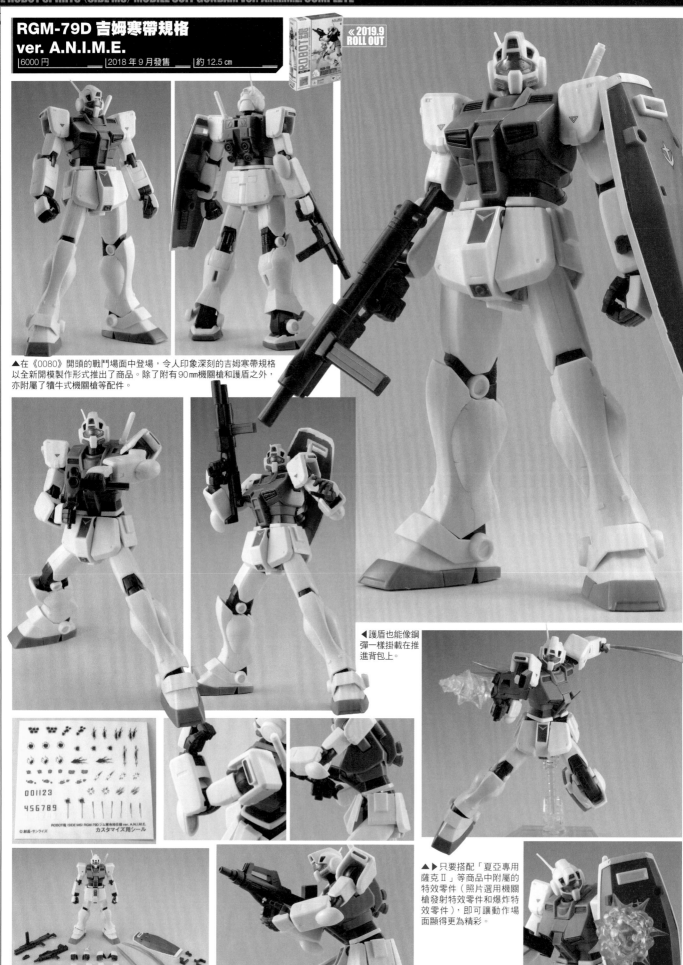

RGM-79D 吉姆寒帶規格 ver. A.N.I.M.E.

| 6000 円 | 2018 年 9 月發售 | 約 12.5 cm |

《2019.9 ROLL OUT》

▲在《0080》開頭的戰鬥場面中登場，令人印象深刻的吉姆寒帶規格以全新開模製作形式推出了商品。除了附有90 mm機關槍和護盾之外，亦附屬了犢牛式機關槍等配件。

◀護盾也能像像鋼彈一樣掛載在推進背包上。

ROBOT魂〈SIDE MS〉RGM-79D ジム寒冷地仕様 ver. A.N.I.M.E.
カスタマイズ用シール
©創通・サンライズ

▲亦附有備用天線和武裝掛架等配件。護盾上還印製聯邦軍的標誌，更附屬了可供呈現戰損痕跡和機體編號的改裝用貼紙。

▲▶只要搭配「夏亞專用薩克Ⅱ」等商品中附屬的特效零件（照片選用機關槍發射特效零件和爆炸特效零件），即可讓動作場面顯得更為精彩。

◀由於備有能大幅彎曲的手肘和腰部擺動機構等設計，因此能比照動畫，重現各式令人印象深刻的動作場面。

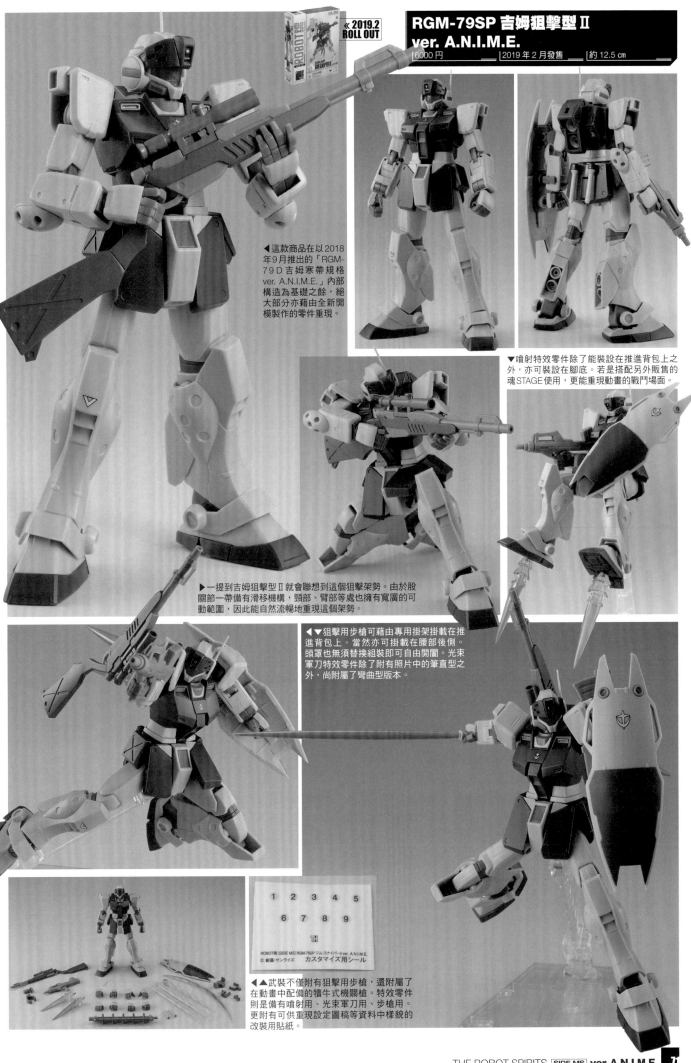

RGM-79SP 吉姆狙擊型 II ver. A.N.I.M.E.

| 6000 円 | 2019 年 2 月發售 | 約 12.5 cm |

◀這款商品在以2018年9月推出的「RGM-79D 吉姆寒帶規格 ver. A.N.I.M.E.」內部構造為基礎之餘，絕大部分亦藉由全新開模製作的零件重現。

▼噴射特效零件除了能裝設在推進背包上之外，亦可裝設在腳底。若是搭配另外販售的魂STAGE使用，更能重現動畫的戰鬥場面。

▶一提到吉姆狙擊型 II 就會聯想到這個狙擊架勢。由於股關節一帶備有滑移機構，頸部、臂部等處也擁有寬廣的可動範圍，因此能自然流暢地重現這個架勢。

◀▼狙擊用步槍可藉由專用掛架掛載在推進背包上。當然亦可掛載在腰部後側。頭罩也無須替換組裝即可自由開闔。光束軍刀特效零件除了附有照片中的筆直型之外，尚附屬了彎曲型版本。

◀▲武裝不僅附有狙擊用步槍，還附屬了在動畫中配備的犢牛式機關槍。特效零件則是備有噴射用、光束軍刀用、步槍用。更附有可供重現設定圖稿等資料中樣貌的改裝用貼紙。

| 1 | 2 | 3 | 4 | 5 |
| 6 | 7 | 8 | 9 | |

ROBOT魂〔SIDE MS〕RGM-79SP ジム・スナイパーII ver. A.N.I.M.E.
© 創通・サンライズ　カスタマイズ用シール

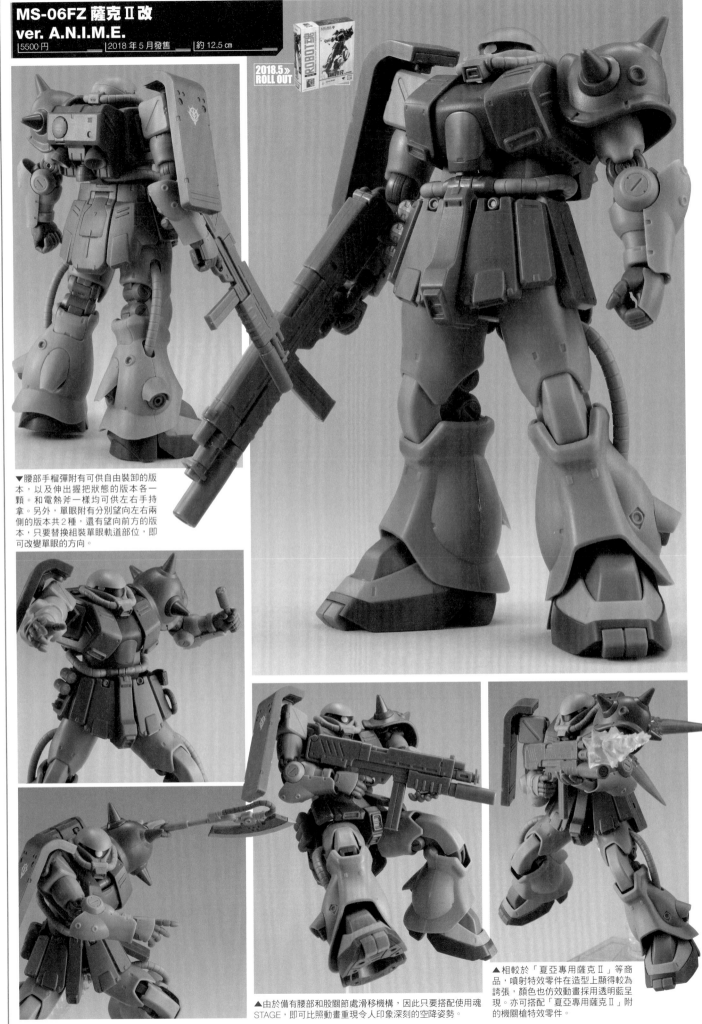

MS-06FZ 薩克Ⅱ改 ver. A.N.I.M.E.

| 5500 円 | 2018 年 5 月發售 | 約 12.5 cm |

2018.5》
ROLL OUT

▼腰部手榴彈附有可供自由裝卸的版本，以及伸出握把狀態的版本各一顆。和電熱斧一樣均可供左右手持拿。另外，單眼附有分別望向左右兩側的版本共2種，還有望向前方的版本，只要替換組裝單眼軌道部位，即可改變單眼的方向。

▲由於備有腰部和股關節處滑移機構，因此只要搭配使用魂STAGE，即可比照動畫重現令人印象深刻的空降姿勢。

▲相較於「夏亞專用薩克Ⅱ」等商品，噴射特效零件在造型上顯得較為誇張，顏色也仿效動畫採用透明藍呈現。亦可搭配「夏亞專用薩克Ⅱ」附的機關槍特效零件。

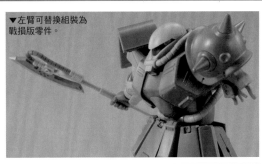

▼左臂可替換組裝為
戰損版零件。

▼交換用頭部附有設置了指揮官型天線和德軍鋼盔風格的B型這兩種版本。
可搭配3種單眼零件重現各式各樣的場面。

▼附屬配件一覽。
電熱斧附有收納狀
態和展開狀態這兩
種版本。

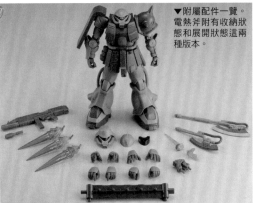

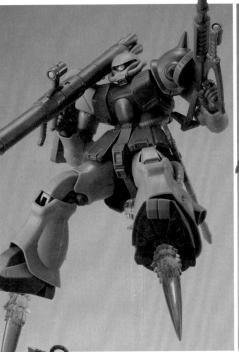

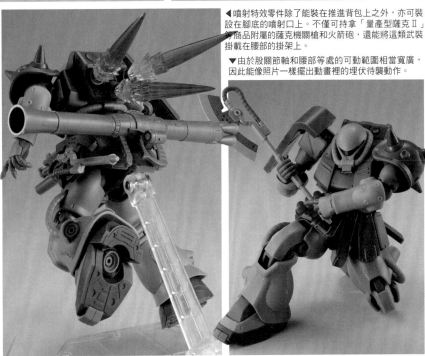

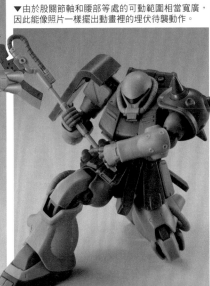

◀噴射特效零件除了能裝在推進背包上之外,亦可裝
設在腳底的噴射口上。不僅可持拿「量產型薩克Ⅱ」
等商品附屬的薩克機關槍和火箭砲,還能將這類武裝
掛載在腰部的掛架上。

▼由於股關節軸和腰部等處的可動範圍相當寬廣,
因此能像照片一樣擺出動畫裡的埋伏待襲動作。

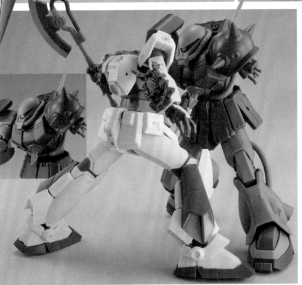

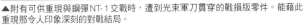

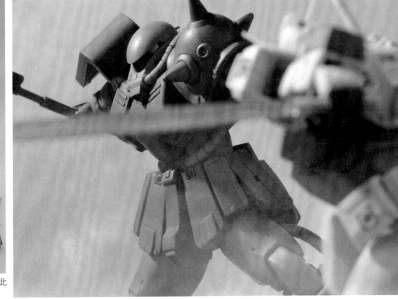

▲附有可供重現與鋼彈NT-1交戰時,遭到光束軍刀貫穿的戰損版零件。能藉此
重現那令人印象深刻的對戰結局。

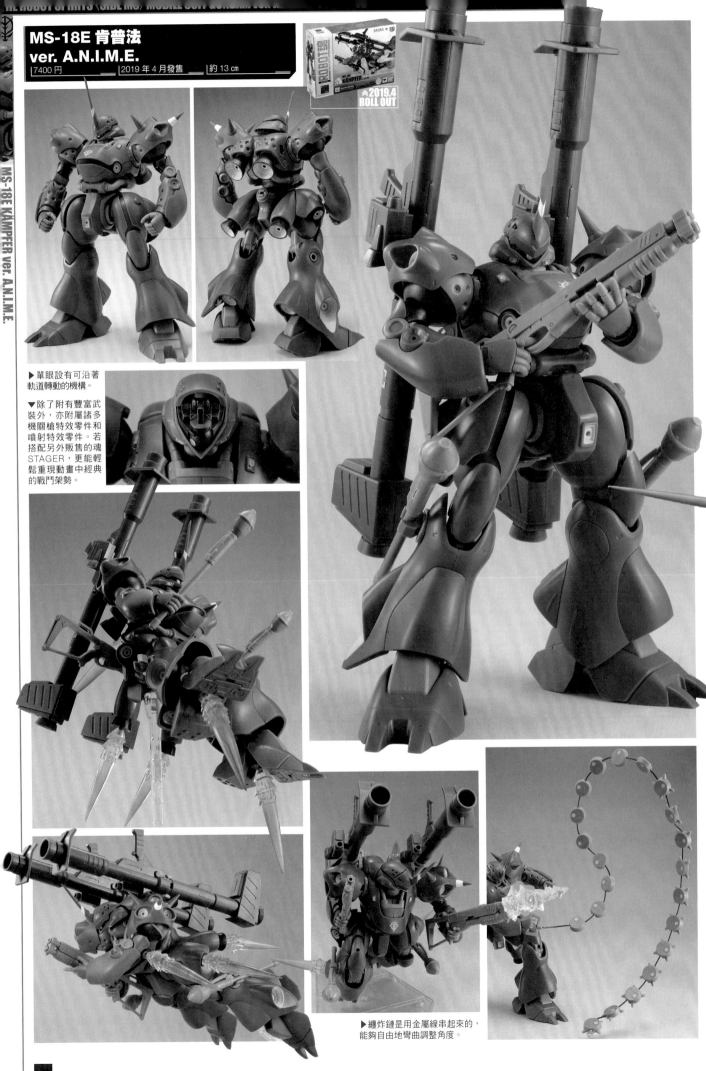

MS-18E 肯普法
ver. A.N.I.M.E.

| 7400 円 | 2019 年 4 月發售 | 約 13 cm |

⊼2019.4 ROLL OUT

▶單眼設有可沿著軌道轉動的機構。

▼除了附有豐富武裝外，亦附屬諸多機關槍特效零件和噴射特效零件。若搭配另外販售的魂STAGER，更能輕鬆重現動畫中經典的戰鬥架勢。

▶纏炸鏈是用金屬線串起來的，能夠自由地彎曲調整角度。

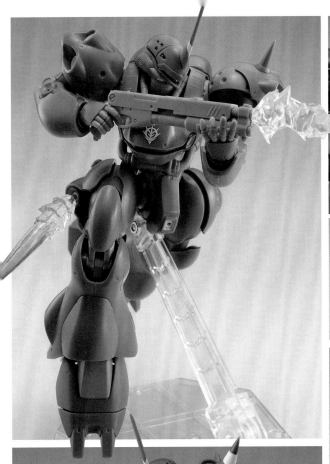

▼▲亦附有火箭砲發射特效零件。只要
為火箭砲排煙口裝設噴射特效零件,即
可營造出如同該處排煙的場面。

▼只要為腰部後側裝設專用掛架零件,
即可將散彈槍掛載在該處。

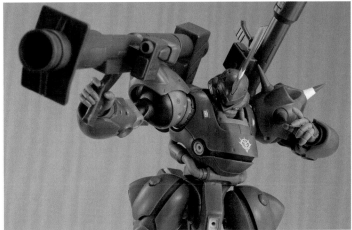

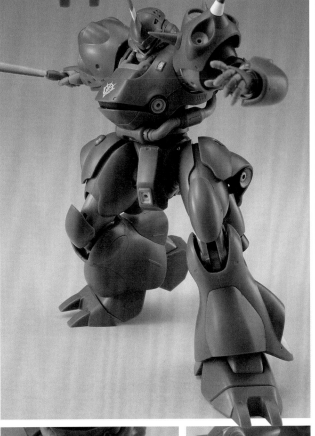

▲可經由替換組裝重現抽出光束軍刀的狀態。
將光束軍刀柄部裝設在收納處的話,即可重現
抽出光束軍刀的瞬間。

▲腳尖處也設有可動軸,因此就
算擺出豪邁的跨步動作亦能充分
貼地。

▲由於附有爆炸特效零件,因此可搭配「鋼彈NT-1 ver. A.N.I.M.E.～複合裝甲裝備～」重現
對決場面。

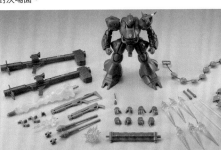

◀附屬配件一覽。不
僅理所當然地附有在
動畫中配備的各式武
裝,亦附屬備用天線
零件和各種特效零件
等豐富的配件。

MSM-03C RY-GOGG ver. A.N.I.M.E.

MS-14JG GELGOOG J ver. A.N.I.M.E.

MSM-03C 高性能葛克
ver. A.N.I.M.E.

| 7400 円 | 2018 年 11 月發售 | 約 10.5 cm |

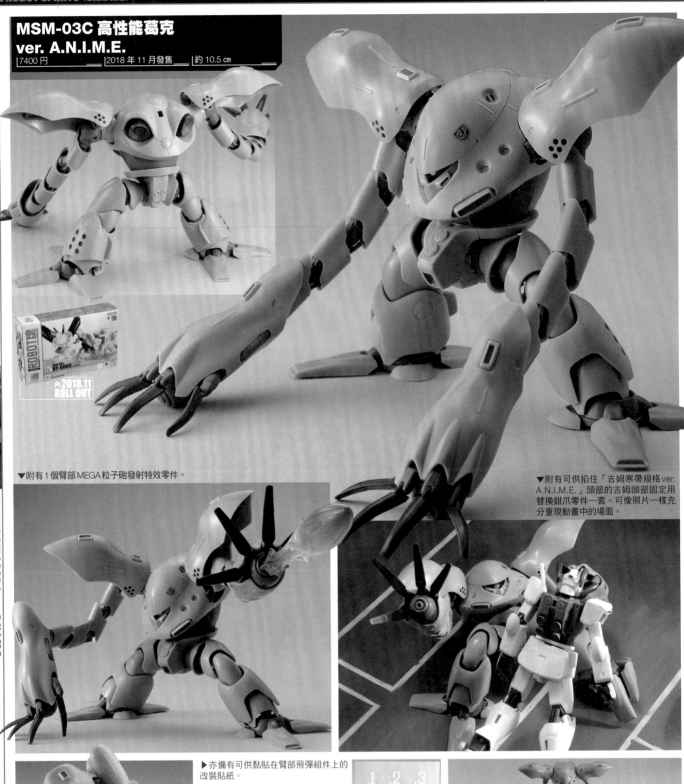

▲2018.11 ROLL OUT

▼附有 1 個臂部 MEGA 粒子砲發射特效零件。

▼附有可供掐住「吉姆寒帶規格 ver. A.N.I.M.E.」頭部的吉姆頭部固定用替換鉗爪零件一套。可像照片一樣充分重現動畫中的場面。

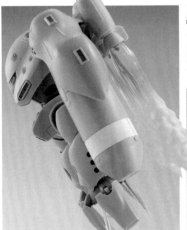

▶亦備有可供黏貼在臂部飛彈組件上的改裝貼紙。

▼臂部飛彈組件附有左右各一套。展開外罩並搭配裝設特效零件，即可重現水中裝備→展開外罩→發射飛彈這一連串程序的場面。

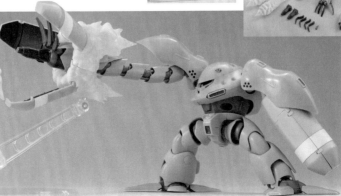

.1　.2　.3
.1　.2　.3

ROBOT魂 〈SIDE MS〉 MSM-03C ハイゴッグ ver. A.N.I.M.E.
© 創通・サンライズ　カスタマイズ用シール

▲附屬配件一覽。不僅附有噴射推進背包，亦包含替換用大腿零件，可供重現水中巡航模式。

▲替換組裝臂部和腿部零件，再闔上單眼護蓋後，即可重現水中巡航模式。為噴射推進背包裝設噴射特效零件，再搭配魂 STAGE，更能展現十足臨場感。

▲只要拆開頭頂零件，即可扳動榫片部位讓單眼左右轉向。水中巡航模式的單眼護蓋無須替換組裝就能開闔。

MS-14JG 傑爾古格 J ver. A.N.I.M.E.

7000 円　　2019 年 10 月發售　　約 13 cm

« 2019.10 ROLL OUT »

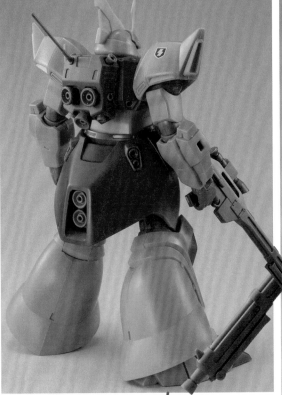

▲▶這是冠上了「獵人」名號的傑爾古格狙擊型。可充分重現動畫中發揮壓倒性實力解決吉姆突擊型（宇宙戰規格）的華麗戰鬥場面。

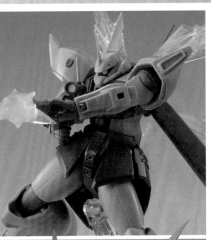

▲可以用雙手流暢地持拿大型光束機關槍。

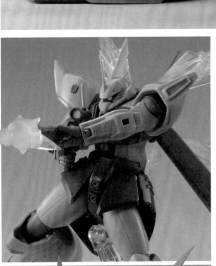

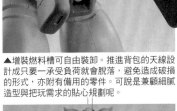

▲增裝燃料槽可自由裝卸。推進背包的天線設計成只要一承受負荷就會脫落，避免造成破損的形式，亦附有備用的零件。可說是兼顧細膩造型與把玩需求的貼心規劃呢。

▲臂部袖珍光束槍能裝設機關槍特效零件。

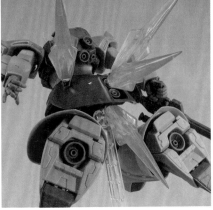

▲附有和夏亞專用傑爾古格相同的光束特效零件，以及4個噴射特效零件。

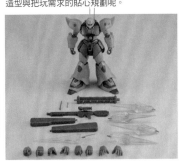

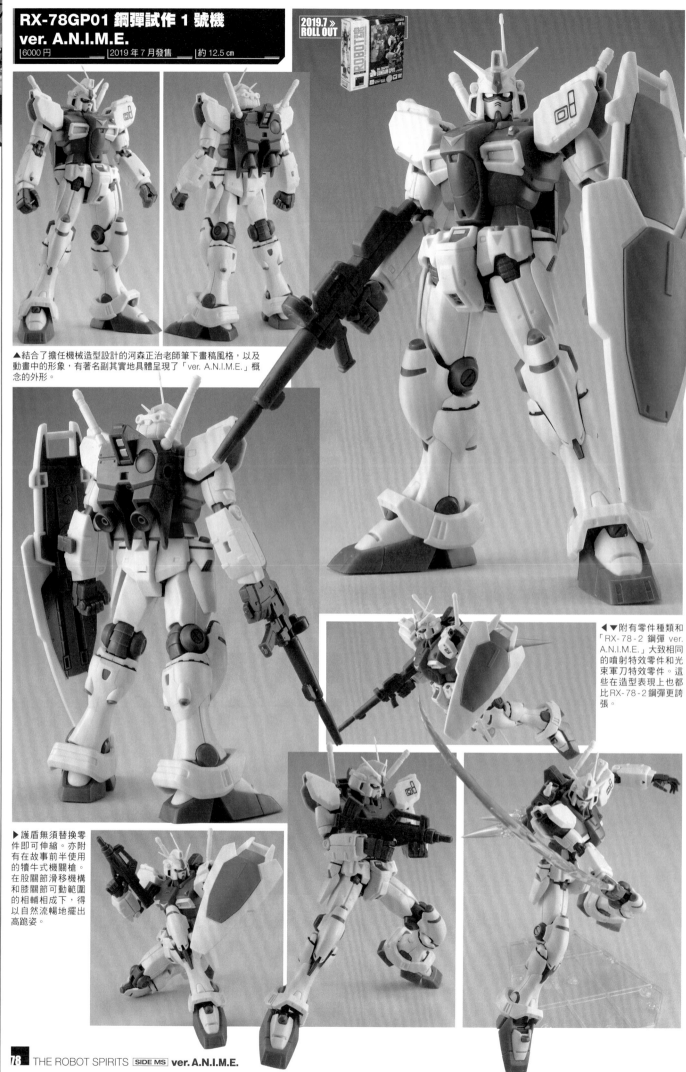

RX-78GP01 鋼彈試作 1 號機 ver. A.N.I.M.E.

| 6000 円 | 2019 年 7 月發售 | 約 12.5 cm |

2019.7 》
ROLL OUT

▲結合了擔任機械造型設計的河森正治老師筆下畫稿風格，以及動畫中的形象，有著名副其實地具體呈現了「ver. A.N.I.M.E.」概念的外形。

▶護盾無須替換零件即可伸縮。亦附有在故事前半使用的犢牛式機關槍。在股關節滑移機構和膝關節可動範圍的相輔相成下，得以自然流暢地擺出高跪姿。

◀▼附有零件種類和「RX-78-2 鋼彈 ver. A.N.I.M.E.」大致相同的噴射特效零件和光束軍刀特效零件。這些在造型表現上也都比 RX-78-2 鋼彈更誇張。

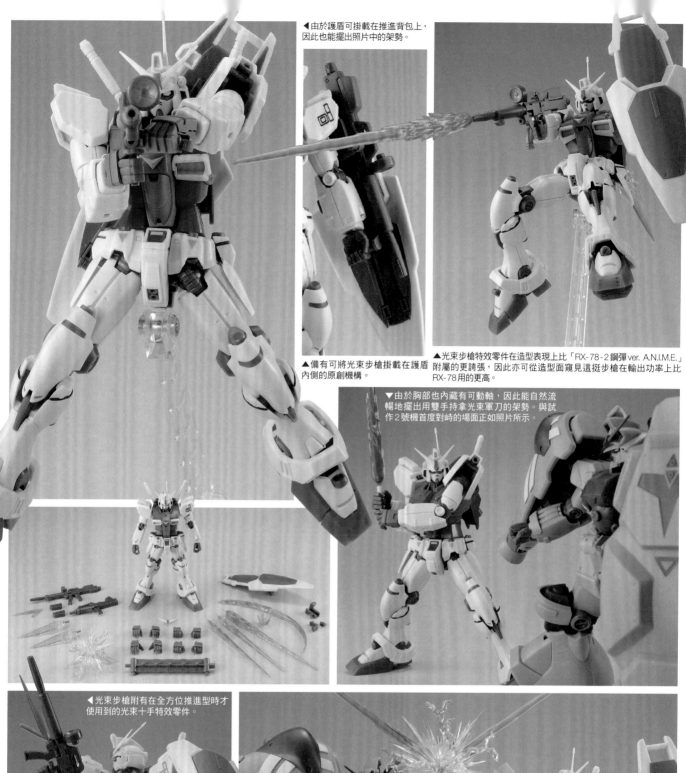

◀由於護盾可掛載在推進背包上，因此也能擺出照片中的架勢。

▲備有可將光束步槍掛載在護盾內側的原創機構。

▲光束步槍特效零件在造型表現上比「RX-78-2鋼彈ver. A.N.I.M.E.」附屬的更誇張，因此亦可從造型面窺見這挺步槍在輸出功率上比RX-78用的更高。

▼由於胸部也內藏有可動軸，因此能自然流暢地擺出用雙手持拿光束軍刀的架勢。與試作2號機首度對峙的場面正如照片所示。

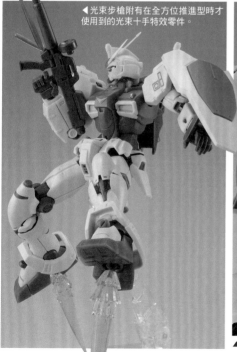

◀光束步槍附有在全方位推進型時才使用到的光束十手特效零件。

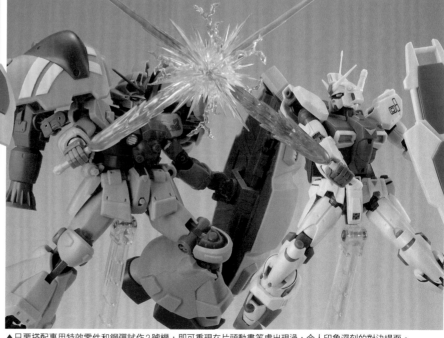

▲只要搭配專用特效零件和鋼彈試作2號機，即可重現在片頭動畫等處出現過，令人印象深刻的對決場面。

RX-78GP02A 鋼彈試作 2 號機 ver. A.N.I.M.E.

| 7400 円 | 2019 年 8 月發售 | 約 13 cm |

《2019.8 ROLL OUT》

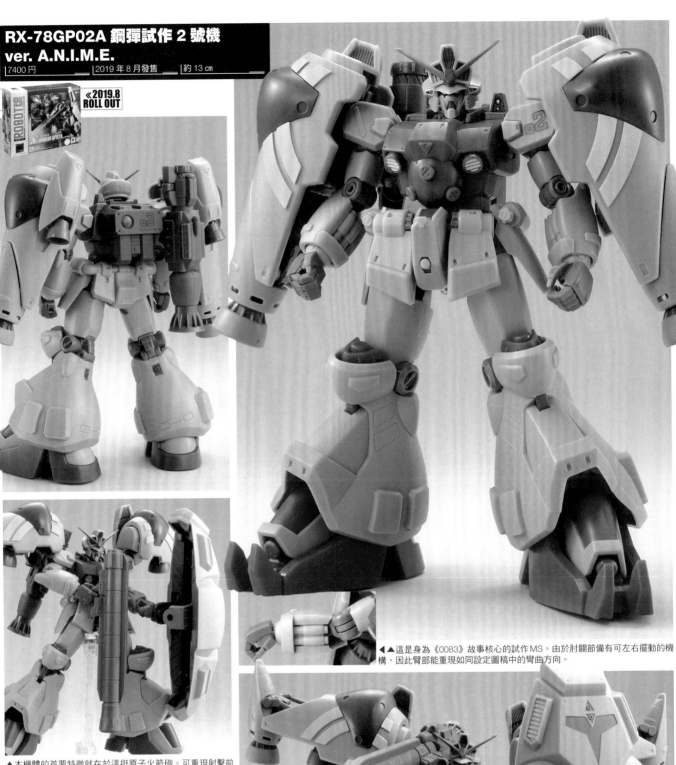

◀▲這是身為《0083》故事核心的試作 MS。由於肘關節備有可左右擺動的機構，因此臂能重現如同設定圖稿中的彎曲方向。

▲本機體的首要特徵就在於這挺原子火箭砲。可重現射擊前的啟動程序，亦即先將砲管從護盾內側取出。

▲接著將砲管連接到右肩處的火箭砲主體上。

▲最後伸出瞄準器，這麼一來射擊準備就完成了。

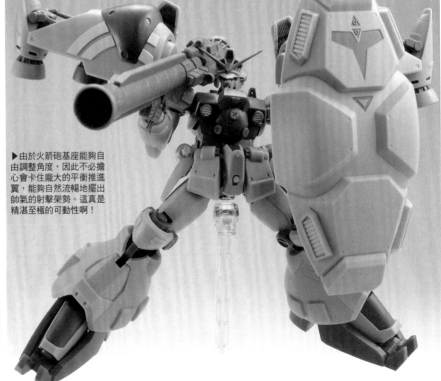

▶由於火箭砲基座能夠自由調整角度，因此不必擔心會卡住龐大的平衡推進翼，能夠流暢地擺出帥氣的射擊架勢。這真是精湛至極的可動性啊！

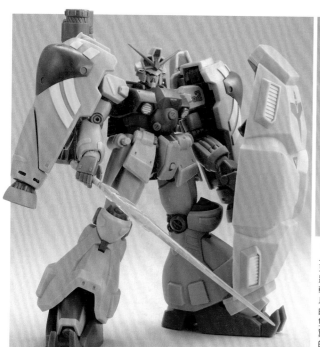

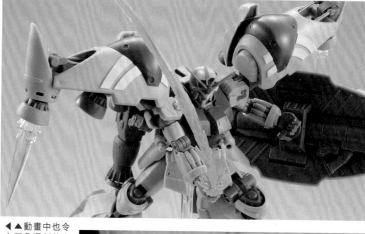

�◀▲動畫中也令人印象深刻的光束軍刀除了一般狀態外,還有高輸出功率版本,以及使勁揮舞時的彎曲狀態版本。雙肩處平衡推進翼則能裝設附屬的噴射特效零件。

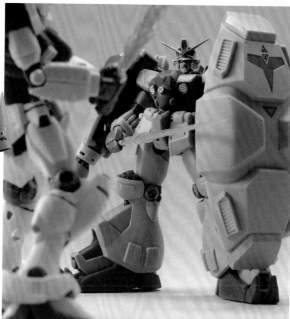

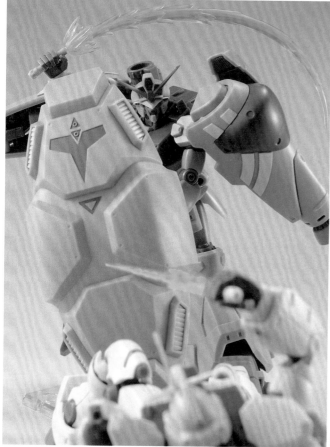

▲▶重現了試作１號機遭到其壓倒性強勁實力玩弄於股掌間的場面。鎖定護盾上的冷卻裝置進行攻擊吧!

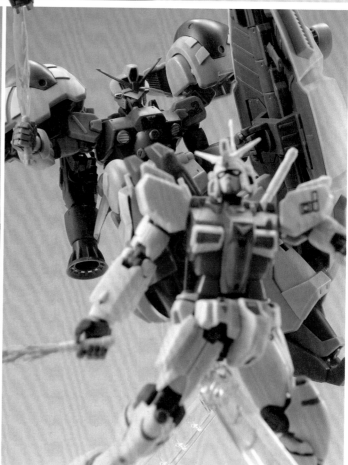

RGM-79C 吉姆改 ver. A.N.I.M.E.

| 6000 円 | 2020 年 1 月發售 | 約 12.5 cm |

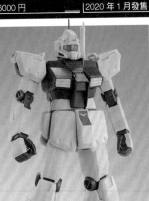
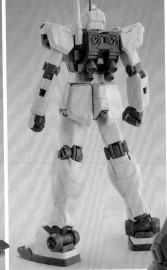
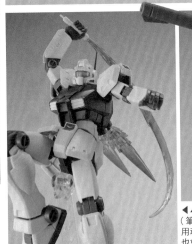

▲吉姆改以全新開模形式推出立體商品。包含各部位的造型協調感在內，整體都詮釋得相當接近設定圖稿和動畫中的形象。

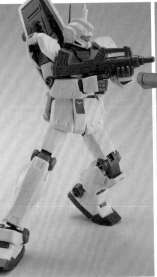
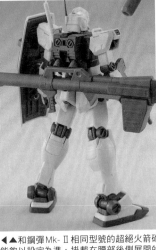

▲▲和鋼彈 Mk-Ⅱ相同型號的超絕火箭砲能夠以設定為準，掛載在腰部後側展開的掛架上。護盾也能像 RX-78-2 鋼彈一樣掛載在推進背包上。

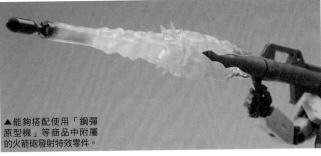

▲能夠搭配使用「鋼彈原型機」等商品中附屬的火箭砲發射特效零件。

◀犢牛式機關槍可藉由專用掛架零件掛載在推背包上。

▼可搭配「札美爾」重現激戰場面！

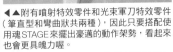

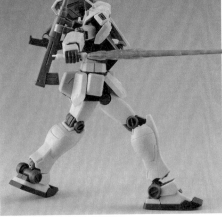
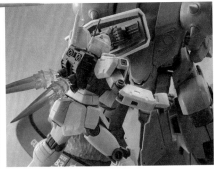

▲▲附有噴射特效零件和光束軍刀特效零件（筆直型和彎曲狀共兩種），因此只要搭配使用魂STAGE 來擺出豪邁的動作架勢，看起來也會更具魄力喔。

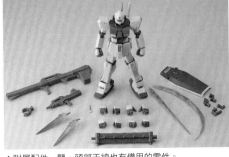

▲附屬配件一覽。頭部天線也有備用的零件。

RGM-79C GM TYPE C ver. A.N.I.M.E.

MS-14A GELGOOG ANAVEL GATO'S CUSTOM MODEL ver. A.N.I.M.E.

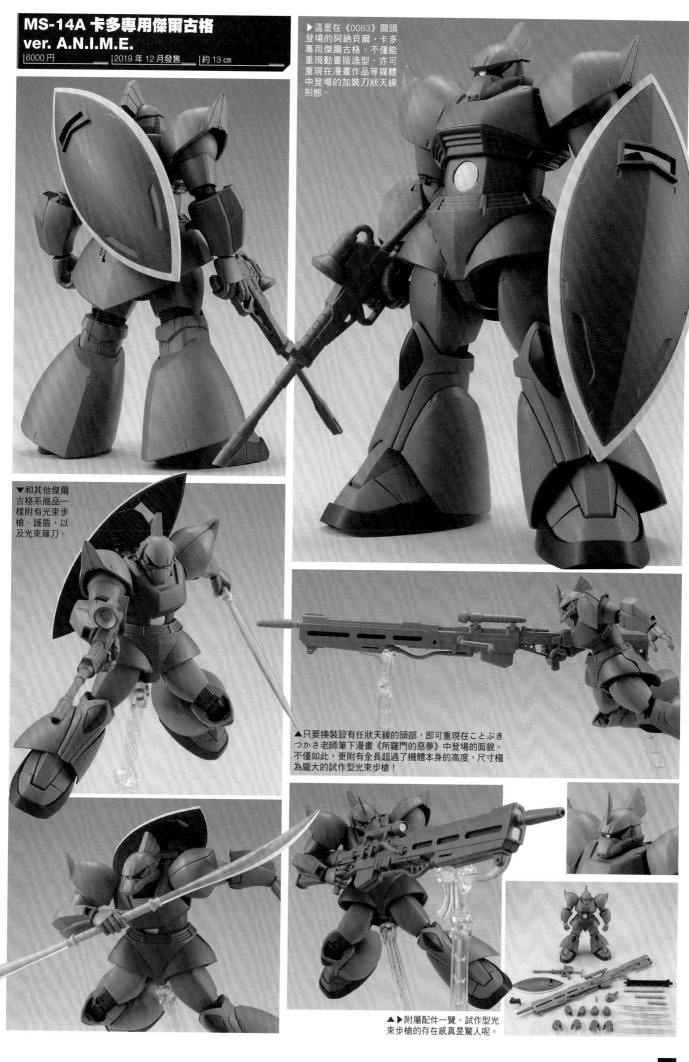

MS-14A 卡多專用傑爾古格 ver. A.N.I.M.E.

6000 円　　　2019 年 12 月發售　　　約 13 cm

▶這是在《0083》開頭登場的阿納貝爾·卡多專用傑爾古格。不僅能重現動畫版造型，亦可重現在漫畫作品等媒體中登場的加裝刀狀天線形態。

▼和其他傑爾古格系商品一樣附有光束步槍、護盾，以及光束薙刀。

▲只要換裝設有任狀天線的頭部，即可重現在ことぶきつかさ老師筆下漫畫《所羅門的惡夢》中登場的面貌。不僅如此，更附有全長超過了機體本身的高度，尺寸極為龐大的試作型光束步槍！

▲▶附屬配件一覽。試作型光束步槍的存在感真是驚人呢。

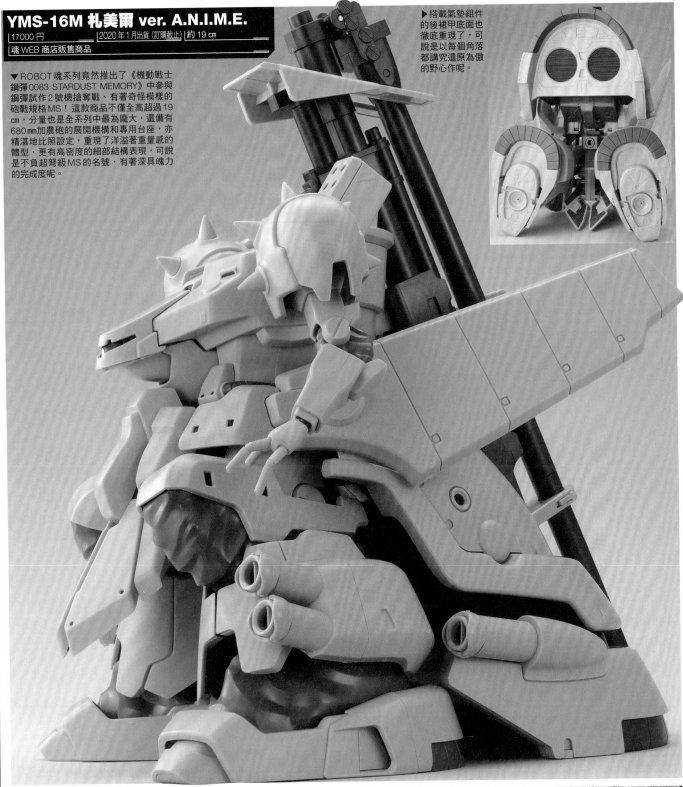

YMS-16M 札美爾 ver. A.N.I.M.E.

17000 円 | 2020 年 1 月出貨（訂購截止） | 約 19 cm

魂 WEB 商店販售商品

▼ ROBOT 魂系列竟然推出了《機動戰士鋼彈 0083 STARDUST MEMORY》中參與鋼彈試作 2 號機搶奪戰、有著奇怪模樣的砲戰規格 MS！這款商品不僅全高超過 19 cm，分量也是全系列中最為龐大，還備有 680mm 加農砲的展開機構和專用台座，亦精湛地比照設定，重現了洋溢著重量感的體型，更有高密度的細部結構表現，可說是不負超弩級 MS 的名號，有著深具魄力的完成度呢。

▶ 搭載氣墊組件的後裙甲底面也徹底重現了，可說是以每個角落都講究還原為傲的野心之作呢。

▲ 單眼部位只要先將外裝部位底面的艙蓋打開，即可轉動軌道左右移動。

◀ 只要仔細看後裙甲處的艙蓋，就會發現這裡有著寫了「zieck zion」字樣的砲彈和美女圖，作為個人識別標誌。

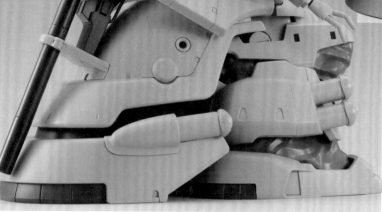

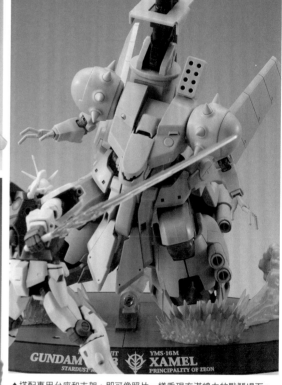

▼只要搭配專用的台座和特效零件，即可重現如同動畫中的行軍場面。還請務必要將GP02A也擺設在一旁喔。

▲搭配專用台座和支架，即可像照片一樣重現充滿魄力的戰鬥場面。一同擺設GP01和吉姆改會更有臨場感喔！

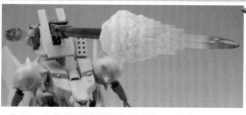

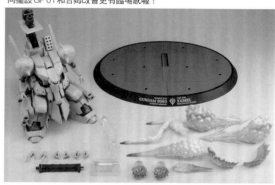

▲為680mm加農砲裝設砲彈發射特效零件、後焰特效零件，以及側焰特效零件後，即可重現深具魄力的砲擊場面。

▶八連裝多彈艙飛彈發射器也備有飛彈發射特效零件，可藉此重現充滿躍動感的攻擊場面。

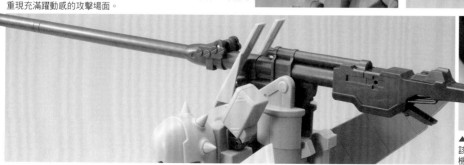

▲用來固定加農砲的行軍砲架設有單鍵啟動開關，按下該處就能解開砲架。另外，加農砲折疊部位內藏有棘輪機構，能夠充滿快感地展開砲管並予以固定。

MS-11 迅捷薩克 ver. A.N.I.M.E.

| 7000 円 | 2020 年 3 月出貨(訂購截止) | 約 13 cm |

魂 WEB 商店販售商品

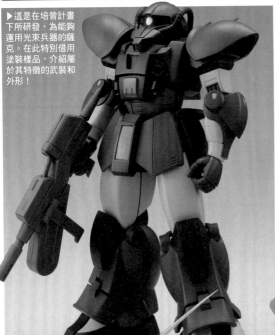

▶這是在培曾計畫下所研發，為能夠運用光束兵器的薩克。在此特別借用塗裝樣品，介紹屬於其特徵的武裝和外形！

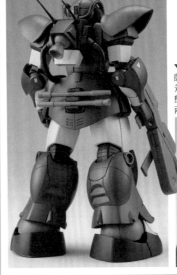

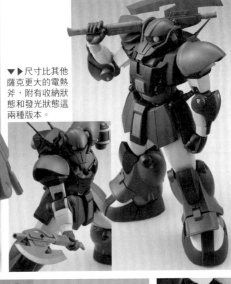

▼▶尺寸比其他薩克更大的電熱斧，附有收納狀態和發光狀態這兩種版本。

▲▶備有 2 柄光束軍刀。光束刃附有筆直型和揮舞時的彎曲狀版本。

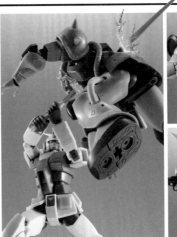

▲亦重現了犢牛式機槍。當然也能裝設其他商品附屬的噴射特效零件。

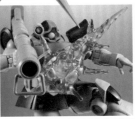

▲光束步槍可搭配使用附屬的光束特效零件。

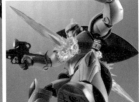

▲附有可掛載在腰際的手榴彈。

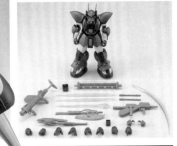

特效零件套組 ver. A.N.I.M.E.

| 3500 円 | 2020 年 3 月發售 |

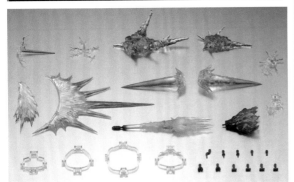

▲這是能夠讓戰鬥場面顯得更具臨場感的大分量特效零件套組。

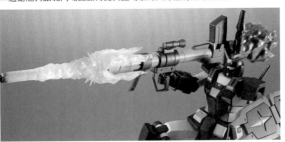

▲這是聯邦系火箭砲取向的特效零件。亦能重現後側的排煙效果。

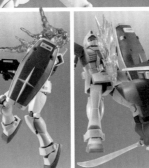

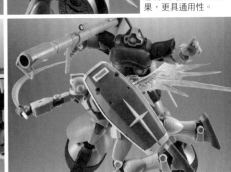

◀▼規劃時即設想到多樣化的使用方式，附有多種尺寸的連接零件，能夠因應玩家想像力發揮各式效果，更具通用性。

PF-78-1 全備型鋼彈 ver. A.N.I.M.E.

| 7200 円 | 2020 年 4 月發售 | 約 12.5 cm |

▼最新商品之一，正是經典模型漫畫《模型狂四郎》中的全備型鋼彈！重現了原作風格的頭部造型值得注目。

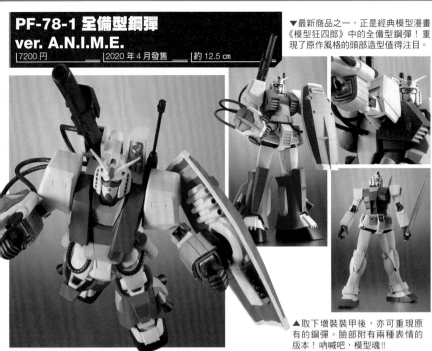

▲取下增裝裝甲後，亦可重現原有的鋼彈。臉部附有兩種表情的版本！吶喊吧，模型魂!!

RX-78-2 鋼彈 ver. A.N.I.M.E. ～透明規格～
4860円（含稅8%） 2017年9月發售
魂 CARAVAN in 福岡 PARCO 限定商品

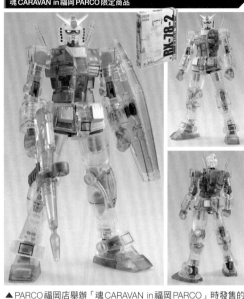

▲PARCO福岡店舉辦「魂 CARAVAN in 福岡 PARCO」時發售的限定版商品。透明零件搭配金屬質感塗裝，充滿幻想氣息。

RX-78-2 鋼彈 ver. A.N.I.M.E. ～入門款 2500～
2500円（含稅8%） 2018年10月發售
TAMASHII NATION 2018販售後，魂 WEB 商店舉辦抽選販售

▲這是 TAMASHII NATION 2018 的活動紀念商品，為簡化附屬配件的廉價版規格。關節等局部配色和一般版略有差異。

MS-06 量產型薩克Ⅱ ver. A.N.I.M.E. ～入門款 2500～
2500円（含稅8%） 2018年10月發售
TAMASHII NATION 2018販售後，魂 WEB 商店舉辦抽選販售

▲這是 TAMASHII NATION 2018 的活動紀念商品，為簡化附屬配件的廉價版規格。關節等局部配色和一般版略有差異。

MS-14A 量產型傑爾古格 ver. A.N.I.M.E. ～入門款 3500～
3500円（含稅10%） 2019年10月發售
TAMASHII NATION 2019販售後，魂 WEB 商店舉辦抽選販售

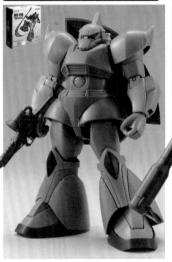

▲這是 TAMASHII NATION 2019 的活動紀念商品，和前述的薩克Ⅱ一樣是廉價版。關節等局部配色也和一般版略有差異。

MS-09R 里克・德姆 ver. A.N.I.M.E. ～擬真型配色～
7150円（含稅10%） 2019年10月發售
TAMASHII NATION 2019販售後，魂 WEB 商店舉辦抽選販售

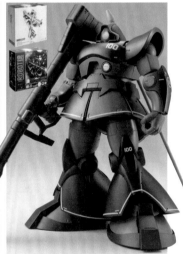

▲這是 TAMASHII NATION 2019 的活動紀念商品，以里克・德姆＆球艇版為基礎。包裝盒備有封套。

TAMASHII NATION 2019 公布最新商品

在此要一舉介紹該活動中首度公布的最新商品提案試作品！

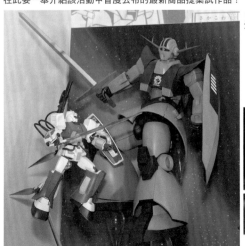

▲全備型鋼彈（左）、全備型吉翁克（右）

▲全備型鋼彈Ⅱ（全裝甲型）　▲強尼・萊登專用高機動型薩克Ⅱ

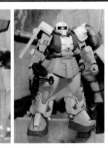

▲真・松永專用高機動型薩克Ⅱ

 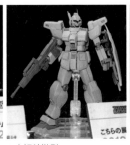 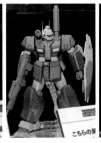 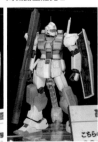

▲德姆熱帶型　▲吉姆特裝型　▲吉姆加農Ⅱ　▲高出力型吉姆

ROBOT魂 ver. A.N.I.M.E.

特別專訪 INTERVIEW

SIDE：研發、設計

在此特別邀請到了負責研發的BANDAI SPIRITS COLLECTORS事業部旗下成員野口先生、相澤先生，以及擔綱美術設計、設計、造型製作的ARMIK成員柳沢先生、T-REX成員元木先生等打造了ver. A.N.I.M.E.的中樞成員齊聚一堂。接下來要請他們談談這個企劃從成案到研發的經緯，還有今後的展望。

BANDAI SPIRITS COLLECTORS事業部
企劃團隊經理

野口 勉

1978年出生。曾在知名建商擔任設計業務，後來於2004年時進入BANDAI任職。2004年～2011年期間曾於HOBBY事業部擔綱約200款的塑膠模型企劃研發。2011年～2015年則是在BOYS TOY事業部負責小學生取向玩具的企劃研發。自2015年起轉任至COLLECTORS事業部，經手高年齡層取向角色玩偶的企劃。在ver. A.N.I.M.E.系列中執掌擬定企劃成案&整體監製。
喜歡的ver. A.N.I.M.E.：鋼加農
代表作：MG版DESTINY系列、KERORO模型、Figure-rise、解體匠機 等商品

BANDAI SPIRITS COLLECTORS事業部
企劃團隊

相澤 歩

1993年出生。2017年時進入BANDAI任職。自2019年起以ver. A.N.I.M.E.負責人的形式參與商品企劃。
喜歡的ver. A.N.I.M.E.：卡多專用傑爾古格
代表作：NXEDGE EVA系列、魔神英雄傳系列

ARMIK 有限公司

柳沢 仁

1968年出生。自學生時代起就已經是GK原型師、模型雜誌作家，1995年起入ARMIK任職。在ver. A.N.I.M.E.系列中負責企劃美術設計、設計指導。
喜歡的ver. A.N.I.M.E.：夏亞專用傑爾古格、濕地戰用薩克Ⅱ、吉翁軍武器套組
代表作：ROBOT魂〈SIDE AB〉系列、HI-METAL R系列

T-REX

元木博行

1974年出生。2004年時從遊戲研發公司轉換跑道至玩具設計界，曾經手馬克羅斯等諸多高階變形玩具。在ver. A.N.I.M.E.系列中擔綱指導／設計。
喜歡的ver. A.N.I.M.E.：一般工程型薩克
代表作：DX超合金VF-1／YF-30／VF-31等商品

T-REX

前野圭一郎

1969年出生。2005年時轉行到玩具設計公司任職，自此之後便參與了高階玩具的研發工作。在ver. A.N.I.M.E.系列中負責造型製作／設計。
喜歡的ver. A.N.I.M.E.：鋼加農　高性能葛克
代表作：超合金魂D.C.／HI-METAL R薩奔格爾

ROBOT魂〈SIDE MS〉 ver. A.N.I.M.E.的誕生

——在此想請教，關於ROBOT魂〈SIDE MS〉ver. A.N.I.M.E.展開研發的契機究竟為何呢。

野口：那是2015年2月左右的事情了。當時我還在BOYS TOY事業部任職，不過已經確定接下來會調任到COLLECTORS事業部去，而且也說好了希望由我接棒擔綱ROBOT魂系列。只是就這個時間點來說，不僅是主要的鋼彈作品，就連S級和A級的熱門MS都已經推出過商品了。不過就算是這樣，「一年戰爭」相關MS也仍有不少未曾推出過商品，於是便將企劃焦點聚焦在為這些MS推出商品上了。因此在4月分正式轉任至COLLECTORS事業部之前，其實我就已經大致奠定好了現今的商品概念。

——所以是在調任前，就已經著手進行囉？

野口：是的。當時我和ARMIK的柳沢先生大概每三天就會開會討論一次，擬定新ROBOT魂的走向。起初的企劃案有高精密度細部結構路線，以及像可動戰士那樣仿效動畫造型這兩種，不過這並非整個系列的走向，而是僅止於單一MS的造型設計面。在這個階段時，頂多也只把比較熱門的古夫、德姆納入設想中。不過呢，在討論設計案的過程中，也討論到作為完成品的優勢與缺點為何，以及若是像鋼彈模型一樣陸續推展商品陣容的話，到底該如何在娛樂性上與塑膠套件營造出區別？甚至重新省思了就角色原本的定位來看，最為普遍且為大家所熟悉的部分究竟是什麼？這才陸續構思出可重現動畫中場面、更講究地設計可動機構、採用更貼近動畫的造型、搭配使用特效零件，以及讓商品陣容能彼此互動等現今大家所知的概念。

柳沢：我原先是從前一任負責人口中，獲知ROBOT魂打算再做一次初代鋼彈的事情。時間點應該是2014年「TAMASHII NATION 2014」結束的前後。當時ROBOT魂已將推出過鋼彈、薩克Ⅱ、古夫特裝型這些MS了，我原本以為會繼續做其他機體，沒想到接下來的走向竟然完全不同。在ver. A.N.I.M.E.之前那款「ROBOT魂〈SIDE MS〉鋼彈」，就可動性、玩具本身的詮釋等各方面來說都算是很不錯的商品，因此覺得要是沒做到什麼更進一步的詮釋，就會無從作出區別了。不過實際展開作業後，BANDAI公司方面倒是提出了希望能詮釋得更樸實些的指示。就在此時，我聽說了野口先生會調任來接手這個企劃一事。我和野口先生打從他在BOYS TOY事業部任職之前，亦即HOBBY事業部時期，就已經有過共事的經驗，於是為了確認傳聞的真偽，我便直接和他聯絡了。話說回來，就時程來看確實排得很緊，野口先生一調任就得立刻投身企劃工作，這也是我事前就打聽到的。（笑）大概就像是在洽談進度之前先彼此交換已知的資訊，然後從中篩選出有用的項目那樣吧。

野口：既然確定要調任到其他單位，當然得設法做出好的商品才行，於是我便打算盡可能努力，早點做出成果。不過當時距離真正調任還有一個月左右呢。（笑）

柳沢：當時真是一團亂呢。

野口：老實說，當時的確是在什麼都還沒決定，幾乎是一團亂的情況下到任的呢。而且就連「ver. A.N.I.M.E.」這個名字也根本還沒浮上檯面。

柳沢：（ROBOT魂系列）到底能把初代鋼彈的商品陣容推出到什麼程度？這或許也是許多消費者都相當在意的事。我們這邊也是打從一開始就希望能夠將所有機體都製作出來。但即使說是全部，其實頂多也只期望推出到吉翁克。當然進一步拓展衍生商品也是必要的，因此我們也表示「如果能夠製作到MSV的話，那麼無論要怎麼配合都行」，結果對方其實也很想這麼做呢。

一同：（笑）

回顧整個系列

——能請各位回顧一下整個系列嗎？

柳沢：以初期的商品陣容來說，大概到鋼彈、薩克Ⅱ、德姆前後這個階段，都還保留追加細部結構表現這個最初期概念的影子呢。不過實際發售之後，發現採用以動畫為準的樸實造型比較受到好評，而且連同可動性在內也獲得了各方消費者的肯定，於是便開始逐漸放棄前述的概念。繼鋼加農、古夫之後，做到葛克時覺得按照原設定本身的樸實造型來製作其實也不錯吧？那麼決定勝負的關鍵也就唯有可動性這點了。T-REX的前野先生、元木先生在可動性方面也都相當講究，甚至可說是有點執著過了頭呢。

前野：在專訪這類場合上應該都會提到這個話題吧？只要將葛克的大腿往腰部區塊外頭拉伸出來之後，會發現頂部是設計成喇叭開口狀的（※1）。畢竟那個部位在設定圖稿中看起來也是喇叭開口狀的。雖然原本也和以往的鋼彈模型一樣，將大腿設計成頂部可延伸進腰部區塊裡的形狀，不過後來還是提出了改為喇叭開口狀比較好的想法。

柳沢：我本來也覺得採用以往的設計形式就行了，不過前野先生努力遊說「要是腰部區塊蓋住了大腿頂部會很奇怪吧！」呢，我是了解他想表達什麼啦，只是雖然能理解他的想法，但這樣設計會導致腿部出現無法向上抬起之類的問題呢。後來也就因應需求，把這部分重新設計3～4次才獲得解決。

元木：葛克的腿、亞凱的身體在設計時都很費事呢。

野口：亞凱後來讓「ver. A.N.I.M.E.」在可動性方面獲得了很高的評價呢。為了做到「明明是亞凱，動作竟然能靈活成這樣！」的水準，我們可是拿出幹勁，拚到過頭的程度，因此動起來真的靈活得不得了呢。（笑）

一同：（笑）

柳沢：畢竟亞凱在攻擊了碉堡之後，緊接著就對夏亞專用茲寇克做出了示意OK的動作啊。要是身體無法扭轉的話，肯定沒辦法重現那個動作呢（※2）。為了研究究竟該如何做出扭轉動作才好，我們也找了T-REX公司討論一番。當時就討論過把身體分割設計成許多節之類的方法，然後才正式進行設計。因此才會說「拚過頭了啦」。

元木：已經到了「這不是ROBOT魂！」的程度了呢。（笑）

野口：「做到這樣有什麼不對嗎？」（笑）從那個時期開始也採用了彈簧機構，其實做了不少嶄新的挑戰呢。

柳沢：彈簧機構是從茲寇克開始採用的呢。這

樣一來，當腿部向上抬起時，腰部區塊被頂到的地方就會往內縮，之後也能彈回原位。當時我就機構面和野口先生討論時，他說了「在這類位置裝設彈簧不就能解決了嗎」之類的構想。令我不禁「咦？裝彈簧就行了嗎!?」如此回道。（笑）

元木：既然那樣做也行的話，那當初應該能做到更誇張的程度才是呢！

一同：（笑）

柳沢：從那時開始，只要遇到擺設動作會卡住的部位，也就乾脆設計成能夠往內縮的機構了。

野口：視MS而定，有時在製作商品時，必須加入特徵的機構等要素才行。就這點來說，我們必須構思出新的表現方案呢。除了茲寇克的腰部區塊之外，古夫的電熱鞭、全裝甲型鋼彈的裝甲換裝、GP 02的前臂可動機構等也都是具體例子。正因為有「ver. A.N.I.M.E.」這個概念存在，才得以造就這等品質呢。

柳沢：傑爾古格的裙甲分割構造是最令我煩惱之處呢。就之前的立體產品來說，裙甲本身絕大部分是由數片構成，而且能夠單獨掀開；但傑爾古格的裙甲整體都是由曲面所構成，在配合腿部活動掀起時，必然會損及該處的輪廓。為了盡可能做到美觀的「分割方式」，我嘗試經由組裝舊套件來思考。在觀賞套件模樣的過程中，我發現（裙甲的）前側其實很接近球形，若是順著該處分割成圓弧形，那麼應該能往後收進內側才是……於是便想出了現今所採用的機構（※3）。

前野：我們還送了試作品照片過去喔。上面還加註了「這樣分割可行嗎？」之類的說明。「咦咦咦咦咦!?」（笑）

一同：（笑）

前野：回覆是「確實很有意思……這樣做並不是不行喔！」但我認為可能做得到才對，於是幾經調整才總算實現了這個構想。這或許是之前從沒有人想到過的機構呢。

柳沢：自茲寇克起，一路到亞雷克斯，都毫不客氣地採用了彈簧機構呢。

元木：只要活動空間不夠，就一律加入彈簧。

野口：確實毫不客氣啊。（笑）雖然我忘了是哪款商品，不過也是有幾乎沒有使用到彈簧的機體存在呢。

柳沢：吉姆突擊型嗎？

野口：我記得有要求減少使用到彈簧。當時還有過希望能只使用1組之類的狀況。畢竟要是往內收的幅度過大，把玩時就很有可能發生卡住的情況。雖然後來還是獲准使用了，但僅保留在比較有需要使用的部位上。

柳沢：吉姆改就沒有用到，因此又恢復使用美觀的胸部連動式可動機構了。畢竟前野先生的設計確實很精湛呢。（笑）

前野：啊，過獎了，那只是偶然啦。（笑）

野口：出乎意料地費工夫呢，無論是工廠或研發這邊都一樣。

柳沢：要確保活動空間真的很棘手呢。

野口：沒錯，想確保活動空間就是如此。基本來說，盡可能做得薄一點比較好不是嗎？總之就像是挑戰能薄到什麼程度一樣。

元木：我這邊是著重在處理零件厚度的問題，不過野口先生倒是經常積極地指示「要再有稜有角一點！」呢。

野口：根據以往的經驗，以ABS材質來說，零件必要的厚度是在1公釐、1.5公釐左右。但最後想到的處理方式，就是「先調整到極端程度，再交給工廠修正」這個方向，這樣才能做出最可行的極限狀態。到現在也是以這個方向去努力呢。（笑）

柳沢：尤其天線更是如此呢。看到輸出的試作品後，明明覺得「這樣一定會被打回票吧？」結果還真的照樣製作成商品了。

一同：（笑）

野口：確實如此呢，畢竟每位成員都是卯足了全力，發揮真本事，將歷來工作所得的經驗和知識全數投入。當然在技術面上也確實有所進步，但老實說，打從一開始就全力發揮真本事的話，在感覺到角色會隨之改變時，自然會選擇採用最好的技術。這也是我們不斷地在思考該如何呈現那個角色的特徵、希望能做得更好時必須使用到何等技術和機構後，最終所得到的成果。

商品陣容

—— ver. A.N.I.M.E.的商品陣容也是這系列的魅力之一呢。

元木：ver. A.N.I.M.E.系列預先規劃了3年分的商品名單，近來這一年的推出商品更是幾乎都已經定案了喔。

野口：就商品陣容來說，若是有全新設計的商品要推出，在發售時程上就會先行插入兩款衍生商品，這個做法也有針對成本面加以調整的用意在。反過來說，既然這個系列要持續發展下去，那麼必然得事先規劃好3年分的商品陣容才行。亦即以年度為單位規劃發售時程，安排好全新開模製作的商品和衍生機體，還有對消費者而言「非買不可」之類的角色。

柳沢：將亞凱和葛克製作得簡潔些的話，或許能將售價壓低到和鋼彈差不多的程度。但那種不上不下的商品賣點，反而會令人對於「大家是否都會樂於購買？」抱持疑問。即使會增加成本，要是不盡力去做的話，也就沒有下一次可言了。因此我們總是抱持著「可以設法從其他地方尋求彌補，這部分還請讓我們這樣做！」這樣的想法提案。高性能葛克更是如此。雖然

這是一架沒得推出衍生商品，只能「以單一商品決勝負」的機體，但我們還是希望能往「做得夠好的話，肯定會有玩家為此感到欣喜」的方向去努力。

前野：札美爾也是很早之前就列入名單的機體喔。雖然大家不免會詢問「當真要做這架機體嗎？」或是「該不會沒多久後就取消掉企劃了吧？」不過發售時程也愈來愈近了呢。

一同：（笑）

元木：札美爾可是不動如山的喔。

柳沢：雖然以0083的商品陣容來說，發售得似乎早了點，但似乎也只有這個時間點可行。畢竟就《0083》系列而言，一下會進展到宇宙階段的機體不是嗎？

野口：在尺寸方面，其實也做了不少調整呢。

柳沢：就全高設定來說，其實應該沒那麼大才對。不過野口先生按照設定去做的結果，就是會令人覺得「好小」。

野口：這架機體給人的印象就是塊頭很大，因此商品也得營造出這個特色才行呢。

前野：在試作品上還看到有採用鑄模金屬零件呢。

相澤：畢竟要做到那等尺寸，要是不採用鑄模金屬零件，就無從確保支撐力和強度呢。

元木：啊，確實如此呢。話說一般工程型薩克是我夢寐以求的機體，能推出商品真的讓我開心不已呢。

一同：（笑）

柳沢：其實一般工程型薩克並沒什麼所謂適合推出的時間點喔，畢竟它沒有適合擺設一起互動的機體。不過元木先生曾說「我想要做工程型薩克，真的很想製作它啊！」還三不五時就提起這件事；再加上我自己也很想要這架機體，於是便承諾了「那就來做這架機體吧！要讓它成功問世喔！」可是因為有無論如何都得優先推出的商品存在，所以就只好把它的發售時期往後延囉。（笑）

元木：明明已經有機會排進商品發售進度裡，結果還是得延後呢……

相澤：元木先生，要是沒有柳沢先生提起這件事，搞不好就沒得推出商品呢。

野口：我是真的打從很久以前就很想要這架機體。況且T-REX公司向來也在各方面給予我協助，所以我才會說「看來這是非做不可了！真的喔！相信我吧！」（笑）

元木：有種被稱讚了的感覺呢。

——雖然先前有提到《0083》系列「一下子就會進展到宇宙階段的機體」，不過典多洛比姆是否會推出商品，果然還是很令人在意呢。

元木：各位覺得如何呢？（笑）

柳沢：就企劃面來說，這類大尺寸商品的價格無論如何都會訂得比較高昂，想要賦予足以與成本相匹配的賣點其實也頗有難度。老實說，

※1
葛克的喇叭開口狀大腿。大腿頂部並未延伸進腰部區塊裡，而是將該處設計成喇叭開口狀，僅組裝在腰部區塊的外側。

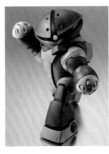

※2
亞凱的「示意OK」動作。稍微轉過身來的模樣看起來莫名地可愛呢。

※3
傑爾古格的裙甲部位。配合原有的圓弧造型分割零件後，使該處在配合腿部掀起時，依然能呈現美觀的外形。

HGUC版的鋼彈模型也已經紮實地設計了許多機構。想要達到超越那款套件的境界，而且還要營造出屬於完成品特有的魅力……現階段的我還真沒有自信能辦到呢。

前野：野口先生每次聽到評估推出典多洛比姆商品的事時，總是會露出「不是沒有可能」的表情呢。

野口：沒錯，並不是真的不可能做到喔。我認為重點在於「能夠實現的環境」什麼時候會到來。以現階段來說，確實還有點風險沒錯，不過只要有心做，那麼今後還是有可能實現的。我們當然也還沒放棄製作畢格薩姆喔，只是在尋求合適的時機罷了。核心推進機也是一度列入商品陣容，但原先卻是打算剔除的商品。

前野：我之前的提案明明就被否決了耶！

野口：那個……畢竟除了無法賦予作為本系列賣點的可動性之外，也沒辦法和其他商品合體互動，導致核心推進機在優先順序上只能往後排，這也是無可奈何的事。就這方面來說，這架機體也給人可能會讓消費者覺得不夠滿意之類的印象。

——那麼後來為什麼又能推出商品呢？

野口：一切都要感謝擔綱包裝盒設計的LAYUP成員山川先生呢，他可是卯足了勁拿模型改造出「ver. A.N.I.M.E.」用的核心推進機。看到他這等熱情，我們才實際感受到「啊，確實有很想要這架機體的人存在呢」。

柳沢：雖然現在才有機會透露，不過當時山川先生曾主動聯絡詢問「您覺得如何？」他還特別指名「請拿給野口先生看」。畢竟只要野口先生有意的話，那麼就能推出商品了。（笑）

前野：我明明也是自行做了試作品，然後主動送去問問「您覺得如何」耶！結果當時並沒有成功。後來聽說「山川先生提的案子通過了喔」時，我還不禁「咦!?」了一下。（笑）

元木：因為覺得「我這邊提的案失敗了，怎麼山川先生提的就成功了？」是嗎？（笑）

一同：（笑）

野口：呃，這其實該往如何確保「商品在市面上的販售價值」來思考。既然之前已經推出過夏亞專用傑爾古格了，也就建立起故事上的關聯性，進而產生足以列入商品陣容的價值；再加上從消費者對整個系列的迴響來看，顯然只要採用由史雷格座機搭配雪拉座機這種雙機套組的形式，即可確保其具備作為商品的價值。

——回顧至今為止的系列，顯然會讓人覺得，在單一作品中肯定留有像課題一樣待解決的商品呢。

相澤：就算留有待解課題，到了下一個階段應該也能找出解決的策略。就像即使未能推出畢格薩姆，這次也還是找到了適當的時機推出札美爾一樣。

前野：索克也是這樣嗎？

野口：索克也是呢。

柳沢：例如做一款索克所需投入的成本，以及推出一款索克衍生機型所投入的成本，兩者究竟孰輕孰重？總是在評估這類事呢。

野口：在判斷出有助於使整個系列持續發展下去，以及消費者端的強烈需求時，這就是適合挑戰的時機呢。

可以再戰 5 年

——希望能請教各位這個系列今後的推展方向。

相澤：就預定會在「TAMASHII NATION 2019」中發表的新商品來說，第一個就屬特效零件套組了。不僅如此，還有全備型鋼彈，以及藍色的全裝甲型鋼彈。

——這真是令人意外呢！

柳沢：畢竟之前已經推出過重型鋼彈了嘛。況且就全備型鋼彈而言，元木先生也說過「我超想要這架機體的！」啊。（笑）

元木：你也把這件事記下來啦。

柳沢：嗯，所以才會判斷可以在這個時間點列入商品陣容。今後MSV這邊當然也會接著推出強尼·萊登和真·松永的06R。

相澤：從一年戰爭起頭後，接下來也會像這樣持續推展宇宙世紀的其他作品。雖然看起來是按照年表，以與一年戰爭相近的順序推出商品，但實際上可是刻意沿襲自一年戰爭開始的MS發展系譜在製作。

野口：畢竟要是一下子就推出故事年代較後面的MS，可能就會模糊了整個系列的重心，因此就這方面來說，確實也像是按照故事年代依序推出商品呢。剩下的就是稍微替換發售時程來做調整。

柳沢：另外，目前也已經預定會在一陣子之後陸續推出《0083》系列的德姆熱帶型、吉姆特裝型、高出力型吉姆、吉姆加農Ⅱ，以及全方位推進型。不過以《0083》系列剩下的MS來說，因為HGUC版套件本身已經做得很不錯了，消費者是否真的樂於購買價位高出許多的完成品，我個人目前其實沒什麼自信。在經手新的商品時，我會先把HGUC版和舊套件組裝起來比較看看。站在自己要為這個角色設計全新商品的立場來看，更是能感受到「KATOKI（HAJIME）先生果然很厲害啊」。就設計MS的商品而言，自然也得徹底分析過立體造型才行，這也令我格外欽佩呢。正因為如此，我們要找出的答案，必須是提升到更高層次的成果才行，若只是換湯不換藥，那麼製作新的商品也就毫無意義了。所以我們必須努力思考該如何造就出不遜於各方先進前輩的事物。

野口：先前也有提到，目前我們這邊正在為ver. A.N.I.M.E.今後的發展規劃兩大方向，大概就像A案B案那樣。不過兩者都尚未定案就是了。

柳沢：兩者的差異之處，應該就在於《0083》系列之後，是否要按照順序接著推出《Z》的機體吧。我個人非常喜歡《Z》前半的MS，因此希望能照這樣繼續做下去呢。

野口：我倒是非常喜歡《逆襲的夏亞》，不過會盡量保持中立。

一同：（笑）

——《逆襲的夏亞》時代的MS在體型上明顯地變大了，這方面顯然也得像規劃大尺寸商品時一樣費心呢。（笑）

野口：這雖然也是個問題，不過真要說的話，正因為是喜歡的題材，所以在真的做到那之前用不著擔心這個系列會結束啦。話雖如此，也請大家要努力撐到那個時候喔。（笑）

前野：現在整個系列仍在持續發展中，ver. A.N.I.M.E.在消費者心中應該也已經培育出一定程度的信賴感呢。大家肯定都相當期待發表新商品陣容的時候到來。因此我們也會持續努力，不會辜負大家的期待。

元木：不過門檻也不斷地在提高呢，畢竟接下來非得做到超越之前的成果不可。

野口：雖然先前提到過，我們已經預先規劃了3年分的商品陣容，不過就現狀來看，實質上已經足以發展5年呢。

相澤：就0083之後的推展狀況來說，希望能夠像大全集一樣，網羅宇宙世紀鋼彈作品的各式機體呢。

野口：包含最近期的札美爾在內，BANDAI SPIRITS方面在研發上有相當程度都是委託相澤處理呢。其實BANDAI集團在部門人事調動方面還滿頻繁的。就算我自身真發生異動，COLLECTORS事業部也還是需要繼任者來接手這個系列。為了讓這個系列能長久持續下去，在我個人能夠掌控的範圍內，我會盡可能地向共事成員們傳達這類造物的知識與訣竅何在。

相澤：ROBOT魂ver. A.N.I.M.E.還能再戰5年，不對，是還能發展得更為長久才對！

——感謝各位今日撥冗接受採訪。

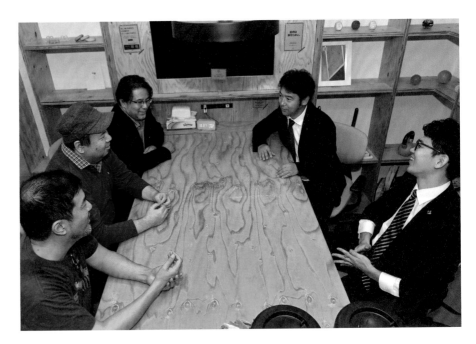

ROBOT魂 ver. A.N.I.M.E.
特別專訪
INTERVIEW
SIDE：研發、設計

ver. A.N.I.M.E. 令人印象深刻的包裝盒，以及重現動畫場面的照片亦是魅力之一。在此特別請到了擔綱包裝盒設計的LAYUP的成員——山川先生、町田先生、安藏先生，還有攝影師石川先生齊聚一堂，請他們從美術設計師的觀點，與野口先生一同暢談關於ver. A.N.I.M.E. 的一切。

（株）LAYUP
山川 淳

1970年出生。曾在印刷公司任職，2003年時進入LAYUP擔任企劃業務。在ver. A.N.I.M.E.系列中也是負責包裝盒的進度管理，現在主要擔綱攝影指導。在ROBOT魂品牌成立之初，也曾以業務身分參與。是個曾說道「為古夫擺設動作時，必須要做到能讓人聯想到蘭巴‧拉爾這個角色的程度才行」的講究人物。
喜歡的ver. A.N.I.M.E.：MSV水中型薩克！（相當在意手肘和膝關節的詮釋方式）
代表作：ROBOT魂系列

（株）LAYUP
町田拓也

1975年出生。1995年進入LAYUP。在ver. A.N.I.M.E.系列擔任包裝盒設計、製作數位情景，以及籌劃比賽等工作。
喜歡的ver. A.N.I.M.E.：德姆熱帶測試型、高性能薩克、鋼彈試作1號機
代表作：METAL BUILD異端鋼彈系列包裝盒、METAL ROBOT魂鋼彈系機身標誌設計等

（株）LAYUP
安藏理充

1977年出生。雖然在遊戲業界擔任SP設計，卻也對玩具業界感興趣，2012年時以設計師身分進入LAYUP任職。在ver. A.N.I.M.E.系列中擔任包裝盒和促銷物的設計，以及開設「震撼魂魄」的數位情景。
喜歡的ver. A.N.I.M.E.：茲寇克、亞凱、札美爾等奇形MS
代表作：環太平洋2：起義時刻、CODE GEASS系列、機動警察系列、鐵之紋章系列、MR魂鋼彈SEED DESTINY系列 etc.

石川登攝影事務所
石川 登

畢業於九州產業大學藝術學系。負責ver. A.N.I.M.E.所有商品的攝影工作。
喜歡的ver. A.N.I.M.E.：鋼彈
代表作：ROBOT魂 ver. A.N.I.M.E.系列

包裝盒設計

——首先想請教各位關於包裝盒設計的話題。

野口：在創設「ROBOT魂 ver. A.N.I.M.E.」這個新品牌時，考量到這是一個著重於重現動畫中場面的新商品系列，因此我請LAYUP公司提供5種左右的設計案。

町田：起初其實還沒有「ver. A.N.I.M.E.」這個名稱，因此我們也被委託了一併構思新品牌名稱的工作。看過試作品之後，我們也覺得「這和以往的ROBOT魂確實不一樣」。雖然在設計方向上有些迷惘，但對於這個嶄新的ROBOT魂可是躍躍欲試呢。

野口：在創設新品牌時，就概念方面得比平常多花上好幾倍的時間來溝通討論，藉此找出適當的合作方式呢。

山川：ROBOT魂當初也是由2800日圓左右的價格帶起步，不過隨著整個系列持續發展，不乏更改商品規格、提高品質、商品走向大尺寸路線等變動，後來商品價位也提高到6000日圓左右了呢。配合價位帶所設計出的，就是設想到這是高年齡層取向商品，因此採取了簡潔設計路線的初期形式方案。

——在初期方案中，也有未設置櫥窗的密封式包裝盒方案呢。

山川：當初確實一併提了有無設置櫥窗的兩種方案。在對初期方案進行評估的過程中，我們注意到商品概念中的「動畫」這個要素，進而想到賣點不僅在於能夠重現動畫中場面，更是一個粉絲夢寐以求的系列，因此為了讓大家能充分看到商品本身、主體，以及特效零件，最後才會決定採用櫥窗式包裝盒設計。

——以往的ROBOT魂包裝盒，側邊會設有紅色帶狀區塊，不過ver. A.N.I.M.E.則是改為白色帶狀區塊了呢。

山川：因為鋼彈給人的印象是白色，所以才會從紅色改成白色，這樣才能給人清晰深刻的印象呢。而且商品陣容打從一開始就已經規劃了日後會推出MSV機體，為了營造出區別，其實也針對白色帶狀區塊和黑色帶狀區塊的設計討論過一番。

野口：黑色帶狀區塊的設計是留給MSV用呢。畢竟常有人說「明明是叫作ver. A.N.I.M.E.，那麼為什麼會推出（未在動畫中登場的）MSV呢？」（笑）不過正因為認真地做屬於幕後舞台的MSV，才得以進一步突顯出動畫，使得世界觀更為鮮明。我們希望在包裝盒上也能把這點給表現出來，於是便讓屬於表面舞台的動畫作品採用白色，屬於幕後舞台的MSV則是採用黑色，用相反的顏色來表現這兩種意象。

山川：還有在版面設計中加入動畫中場面，藉此將焦點鎖定在動畫上之類的詮釋，這些也是野口先生提供的意見呢。

野口：在背景中加入動畫圖像的話，應該就能讓消費者在仔細看包裝盒時回想起該場面。

山川：就採用動畫場面這點來說，由於有必要營造出連續性，因此也會把與接下來預定會推出的MS相關場面也加入。以鋼彈為例，設計時就加入了有著古夫和茲寇克等機體的場面，誘使消費者忍不住心生期待。

野口：還利用商品圖像搭配CG，製作出了情景模型，亦即「數位情景」呢。不僅刻意作成像

是從動畫中剪輯出來的模樣，還採用如同膠捲般的版面設計，更在包裝盒背面整合了關於機構和附屬配件等商品規格的資訊，最後才完成現今大家所見的形式。

ver. A.N.I.M.E. 的攝影

——接著想請教攝影方面的話題。

野口：ver. A.N.I.M.E.打從一開始就是全部委由石川先生拍攝。我們會先擺好動作給石川先生看，然後請他「不好意思，要麻煩您拍出如同這個分鏡的照片」。

石川：重現「動畫中的畫面」是賣點所在，因此會先看過動畫場面後再進行攝影。若是遇到「如果能擺出這種動作就好了」的情況時，其實也全都能按照需求，靈活地擺出應有的動作呢。

野口：攝影時也準備了動畫的分鏡表。為了充分表達希望呈現的構圖，甚至還會用自己的手機拍攝示意圖給石川先生看。不過拍出來的效果當然和單眼相機是天差地遠啦⋯⋯

山川：不過石川先生確實有抓到我們想表達什麼呢。拍攝傑爾古格時，我們也是先用手邊的相機試拍了照片，雖然看起來沒有呈現出我們想要的圓潤感，不過告訴石川先生「這架機體在動畫裡看起來既圓滾滾又壯碩，而且還很靈敏的喔！」之後，他想了一下該如何表現這個要求，接著馬上就換了顆能呈現合適效果的鏡頭來拍攝呢。（笑）

野口：葛克那時也是為了營造出巨大感，於是從下方用相當誇張的仰角拍攝呢。

石川：那次真的拍得很不錯呢。

野口：有點令人感動呢。

石川：其實有不少商品都得特別用仰角去拍攝喔。

野口：其實擺設動作時，有些韻味多少和動畫中不太一樣。起初本來是打算完全按照動畫的形式去拍攝，但作業過程中也逐漸調整到比動畫再多一點動感的程度。畢竟並非真的完全以動畫為準，而是根據心目中美化過的模樣來調整動作，因此才會有所變動呢。

町田：石川先生也很能拍出具有狂野動感的效果呢。

石川：哪裡，沒那麼誇張啦。我很少使用變焦鏡頭，多半是用單焦點鏡頭，因此必須自行做出靠近或拉遠等調整。鏡頭本身也各具個性，可以隨著使用方式展現出多樣化的效果。攝影終究得從找出最佳角度著手，當找到令人滿意的角度時，真的會開心不已呢。

野口：我向來是和石川先生進行攝影合作，他也很能理解所謂的「我想要拍出這種效果」是希望表達什麼。當我說了「希望能從這一帶的角度去拍」之後，他就能近乎完美地拍出我所想要的效果；在我覺得總是有些不盡滿意的地方時，他也會視需求更換鏡頭，並且調整構圖，拍出合乎理想的效果。

石川：感謝稱讚。無論是鋼彈模型也好，食玩也罷，還是模型玩具以外的攝影對象，我都是設法應用以往累積的經驗和技術來拍攝出最佳效果。

——LAYUP公司這邊也有以美術設計身分參與攝影作業嗎？

山川：其實我打從鋼彈那時開始，就有一起參

初期設計 形式方案

這是由LAYUP提出，初期的包裝盒設計提案。可以看到根據有無櫥窗、擺設的動作等要素而提出各式設計方案。由於當時品牌名稱尚未定案，因此並未放上「ver. A.N.I.M.E.」的商標。

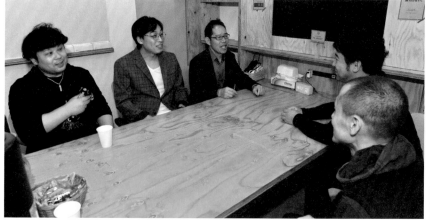

與攝影作業了。

野口： 剛開始時是一起擺設動作，後來有一部分（的動作）也會直接委託山川先生來擺設。

山川： 野口先生對於「這類地方要特別留意」的講究之處，也是我花了一點時間才學到。從亞凱開始（攝影的指導）就由我接手了。

野口： 我並沒有打算一開始就完全委由LAYUP公司這邊處理攝影事宜，才會親自去協助。不過每件商品幾乎都得花上一整天拍攝，因此在石川先生那邊幾乎會從早上一路待到晚上11點左右呢。何況商品數量也已經增加到過頭的程度啦。（笑）於是從途中開始也就委由山川先生處理。這可不是交給誰來處理都行的工作，我是在一同進行攝影作業的過程中，發現山川先生在擺設動作方面真的很有天分，這才決定交給他處理的。

——不曉得石川先生在攝影方面有哪些過人之處呢？

野口： 動作很快！總之快到不得了！

一同：（笑）

野口： 不，這真的很重要喔。畢竟在研發、包裝盒設計和製作時間都相當有限的情況下，攝影是無論如何都省不了時間的。石川先生也為此充分調整了工作時程；而且包含攝影後的調校和合成在內，他也都能迅速完成作業，我們也才得以將時間用在處理其他工作上。石川先生的負荷其實不小呢。

石川： 哪兒的話，算不上什麼負荷啦。真正讓我感到費事的……應該就屬為鋼彈流星鎚去背吧。

一同：（笑）

野口： 舉例來說，視商品而定，當遇到某張圖片中需要有兩款MS登場的情況，有時會採個別拍攝的方式來處理，也會有必須對圖片加工的情況。

石川： 也有那種攝影結束後才發現該闔起的地方開著，或是該開啟處沒打開之類的狀況。

山川： 雖然基本上會重新攝影，不過有時也只會針對需要修正之處攝影，然後以合成影像的方式處理。

石川： 其實還頗頻繁的呢。（笑）

野口： 畢竟用來攝影的是試作品嘛，有時還會碰到研發途中修改了零件分割方式之類的商品規格更動。為了讓這部分能更貼近最後的成品規格，因此才會用合成圖片的方式加以處理。

石川： 不過最後還是美術設計那邊比較花費工夫，因此我也盡可能地不造成他們的負擔。不然町田先生和安藏先生的臉孔可是會浮現在我腦海中呢。

町田、安藏： 感謝您的體諒。（笑）

燈光

——接著想請教關於燈光的話題。

石川： 就某種程度來說，還是會著重在表現出帥氣感這一點上。不過為了讓拍攝主體能夠更清晰分明，還是得留意運用燈光營造陰影的方式才行呢。

野口： 拍攝太空場面時，就得先討論一下如何拍出想像中的效果，不過有時也會乾脆（把攝影物）整個翻過來拍攝呢。（笑）吉姆突擊型宇宙戰規格就是如此。等照片拍攝完成後，再把照片翻轉180度，這樣一來就能重現想像中的

畫面了。當然打光等方面也得配合進行各種調整就是了。

山川：有時明明已經把動作擺得很漂亮，可是拿來和動畫場面比較後，還是會莫名地覺得不夠呢。這時就會透過改變打光方式來調整。舉例來說，碰到要拍攝水中場面的情況時，我就會提出「為了表現出身處水中的感覺，請從上方來打光吧」之類的要求。不過石川先生起初照做時，發現這個指示會與「讓攝影主體能顯得清晰分明」發生衝突，根本派不上用場啊。（笑）

一同：（笑）

山川：請他「還是照先前那個方式好了」，還有最後向他說聲「對不起」的情況其實還不少見呢。其實我也是經歷過這些才曉得，包含陰影在內，打光方式不同，角色所呈現的面貌也會產生驚人的轉變呢。

攝影時在意的事

——請問石川先生在攝影時，會特別講究哪些地方呢？

石川：應該就是到底該如何固定商品吧。在各種可行方式中，我其實會想盡可能避免使用釣魚線。不過若是遇到使用釣魚線會比較好的情況，我也還是會用的。主要原因在於一旦動過商品後，受到燈光本身的性質影響，拍出來的畫面會有些許晃動，因此我才會很少使用釣魚線⋯⋯

野口：畢竟用來拍攝的並非正式商品，而是試作品，因此關節的穩固性較差，很難維持一定的動作。拍攝時多半得以不會遮擋主體為前提，設法用魂STAGE之類的支架撐著商品的背面才行。

——石川先生也有接雜誌方面的攝影工作，那麼商品攝影和雜誌攝影會有所差異嗎？

石川：確實不一樣呢。雖然商品攝影是以拍出帥氣感為前提，不過就「商品」本身來說，還是得表現出它的特質才行。舉例來說，若是屬於有著「圓潤」樣貌的商品，就得透過打光讓它顯得圓滾滾的才行。但雜誌就算不做到那個程度也行，只要拍起來「顯得帥氣」就好呢。（笑）

——請問以攝影師的立場來說，當初有設想到ver. A.N.I.M.E.會一路發展至此嗎？

石川：呃，真的完全沒料到呢。我原本還以為初代鋼彈做完後就告一段落了。

——石川先生心目中有今後特別想拍攝的機體嗎？

石川：我個人很喜歡Z鋼彈。不過現階段還不曉得有沒有機會列入商品陣容就是了。（笑）雖然ROBOT魂也早已推出過包含Z鋼彈在內的系列機體，我也拍攝過不少款商品了，不過當真要做成ver. A.N.I.M.E.時究竟會是什麼樣子，其實我也相當好奇呢。

——是否能變形為穿波機形態也頗令人好奇呢。

野口：這次鋼彈和核心戰機是分別製作成不同商品呢。像那樣做似乎也不錯。不過這點尚未經過驗證喔。（笑）

——在歷來拍攝的商品中，最令您印象深刻的是哪一款呢？

石川：最初那款鋼彈讓我留下了極為深刻的印象呢，居然能做出和動畫中一模一樣的動作。

野口：在ver. A.N.I.M.E.包裝盒側面有使用到一張設定圖稿風格的站姿照片，不過那只是剛好第一款的鋼彈和大河原邦男老師筆下設定圖稿很像，才會拍了那張照片喔。

——鋼彈試作1號機也和河森正治監督繪製的設定圖稿很像呢。

野口：原本是比照動畫形象製作造型，結果居然連站姿都能重現設定圖稿中的模樣，這點就連我們也相當驚訝呢。現在則是連站姿（能否看起來像設定圖稿一樣）也特別使用研發中的CAD檔案進行確認。不過進行攝影時，在擺設動作的時候，還是難免覺得「似乎沒辦法跟想像中的一樣彎曲轉動」，或是「假如能夠再這樣調整一下的話⋯⋯」。遇到這種情況時就得修正商品規格了，也得向工廠方面道歉才行呢。話說近來都是委託山川先生負責攝影作業，因此我也想知道在這方面是否有什麼不盡滿意之處，或是令人在意的地方呢？

山川：應該就是希望別把進度排得那麼緊了吧。（笑）還有在腿部大幅度彎曲時，以不掀開裙甲為前提的可動範圍應該要再稍微大一點比較好之類的，不過這些也都還在開會討論能夠解決的範圍內。

野口：攝影有時也會成為重新審視商品的契機呢。

山川：這個系列能在下一款商品上看到應用先前所得的經驗，這也是優點所在呢。以鋼彈為例，只要比較過最初的ver. A.N.I.M.E.和最後決戰版就曉得，在可動範圍、體型等方面其實都有所差異喔。

野口：在拍攝照片時才注意到的地方確實不少喔。當然也參考了來自消費者的意見，因此可說是大家合力呈現的成果呢。

數位情景

——再來想請教關於數位情景的話題。

野口：動畫相關部分，基本上都是先取得重現動作的攝影素材，再從中挑選出合適的，然後交給LAYUP公司製作數位情景。這方面當然要能夠表現出商品可動性，也少不了全副武裝進一步襯托商品特有魅力的類型。數位情景通常會先做出好幾個方案，再開會討論選擇要用哪一種。

——所以是隨著系列進展製作的對吧。雖說是數位情景，不過是否有用繪製方式來呈現背景之類的部分呢？

町田：並沒有喔，因為野口先生說過「不可以純粹用畫的」。

野口：畢竟要是還特地繪製的話，顯然就做過頭了呢。基本上是希望能夠以商品為基礎來重現。雖然是以避免做過頭為前提，但就算這樣也還是得調整到很有整體感的程度，只是這樣做的門檻有點高呢。（笑）

——歷來最令您印象深刻的數位情景是哪一件呢？

安藏：就屬G戰機囉。（笑）雖然我將全部7種形態設置成了放射狀構圖（※1），但野口先生說「這樣跟透視構圖搭不起來耶」。（笑）

野口：我記得這檔事。（笑）

安藏：為了契合透視構圖，我用手邊的相機拍了200張左右的試作品。接著就是反覆疊合這些照片，找出哪張才能夠與透視構圖相契合。（笑）

山川：就早期的鋼彈模型來說，1/220 G裝甲戰機就是以能夠重現各個形態為「賣點」呢。況且正是因為G戰機本身屬於有點「玩具味道」的造型，採用能充分展露出它具備豐富機構的表現方式會比較好，所以才會強行要求「凸顯這點」。（笑）

町田：不過最費事的，其實還是在「TAMASHII NATION 2018」中，為了連同核心推進機一起展出巨大的白色基地，因此製作出來當成背景的龐大數位情景（※2）。

野口：那個是打算呈現有許多薩克和吉姆在交戰的場面呢。

安藏：當時我可是把公司裡找得到的圖檔都調出來了，但就算做到這個地步，MS的數量還是不夠呢。（笑）

——話說數位情景多半是重現了當年鋼彈模型的包裝盒畫稿，這方面有和HOBBY事業部那邊提過嗎？

野口：一開始推展MSV時，確實有跟他們就「是否能做得跟鋼彈模型的包裝盒很像呢？」等部分協商過，放心啦。（笑）

山川：畢竟對MSV來說，絕對不能少了當時的「美好回憶」為輔呢，那些場面都能有效地勾起大家的回憶才對。MS-06R當然也會仿效當年的鋼彈模型包裝盒來設計喔。

——以鋼彈原型機那幾款商品來說，幾乎也都是完全按照石橋謙一老師筆下包裝盒畫稿來設計呢。

野口：畢竟一提到MSV，最能表現出機體特色之處就屬包裝盒了嘛。這方面當然也包含了致

數位情景，將商品照片透過CG合成呈現情景。可說是ROBOT魂 ver. A.N.I.M.E.的魅力之一呢。

※1
訪談中曾提及，在與透視構圖契合方面花了不少工夫的G裝甲戰機數位情景。包含G航空戰機在內，共計重現了7種形態。

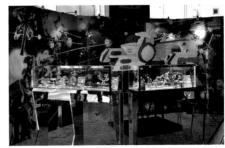

※2
「TAMASHII NATION 2018」中展出的巨大情景模型。一併展示配合核心戰機比例做成的巨大尺寸白色基地。

敬的想法在內。

——不僅是MSV，《機動戰士鋼彈0080 口袋裡的戰爭》系列（以下簡稱為《0080》）也是這樣，對吧。

野口：包含我們這些製作成員在內，當年的商品為大家帶來了許多樂趣，因此我們也抱持著「這回輪到我帶給眾人樂趣」的心情在努力。

町田：製作MSV系列時確實格外夠勁呢。

野口：還當真有人誤以為MSV的數位情景是使用插畫來呈現，甚至還問了「請問這是出自哪位老師手筆？」之類的問題。當然也只好回答「啊，這是其實數位情景喔」。（笑）

安藏：製作數位情景雖然是很花時間的工作，但感覺過得非常充實呢。（笑）

一同：（笑）

安藏：因為全神貫注的關係吧，況且有一半以上可說是個人嗜好呢。（笑）當中最好玩的，莫過於把未曾出現過的場面製作成數位情景了，能夠激發出許多想像空間喔。例如想像這是由誰搭乘的，在一旁的會是什麼機體，還有擷取出該場面中的最佳角度，真的好玩極了。是我最喜歡的事呢。

野口：我認為古夫試作實驗機真的有意思極了。由於它的色調很像忍者，因此就拍攝成忍者風格，然後交由LAYUP公司去擷取出最佳角度的圖片。既然過去有可供作為藍本的插畫，也就更容易做出好的成果囉。

山川：在找迅捷薩克相關設定的過程中，發現曾經提過「這個機種後來由聯邦軍所接收」一事。既然如此，那麼它身後加個聯邦軍的整備架也不錯呢，大概就是像這樣吧。

野口：要是沒注意到這個設定的話，大概會覺得「它怎麼會在聯邦軍的機庫裡？這張圖做錯了吧？」

山川：就研發系統圖來看，迅捷薩克和日後的高性能薩克相關聯，因此就算拿著那個時期的光束步槍應該也不奇怪吧？還可以做這類的驗證呢。

——自己拍攝的照片用來製作成了數位情景，石川先生看過這些圖片後感覺如何呢？

石川：像這樣排在一起看後，果然會覺得真是厲害呢。連我都不禁在想「這當真是我拍的照片嗎？」（笑）

町田：這些可全都是使用了石川先生拍的照片喔。（笑）

石川：（「RX-78-2 鋼彈 & G戰機 ver. A.N.I.M.E.～擬真型配色～」背景中使用到的）古夫也是我拍的？我真的拍過這張照片？

野口：確實是您拍的喔。（笑）

——因為看起來像是用CG畫出來的呢。

山川：這用的保證是照片沒錯，畢竟早就說了「不可以純粹用畫的！」嘛（笑）

野口：TAMASHII NATION 2016開辦紀念商品「ROBOT魂〈SIDE MS〉RX-78-2 鋼彈 ver. A.N.I.M.E. ～電影海報 擬真型配色～」背景的那架夏亞專用薩克Ⅱ也是如此呢。

山川：因為是要使用在包裝盒上，所以當然有特別講究地加工呢。

野口：光是拍一張數位情景，要使用的動作就得花上大約1個小時的工夫呢。碰到需要使用多款商品的情景模型時，假如要用到6款，不耗個6小時是搞不定照片的。（笑）當然接下來也還得再加上製作數位情景的時間才行。

——白色基地內部的鋼彈和核心推進機，也是用合成方式呈現嗎？

石川：那整張幾乎是直接使用照片呢。

野口：那張照片真的很令人感動。拍攝時使用了鋼坦克附屬的甲板，在CG加工前看起來就已經很像數位情景了呢。

美術設計的講究之處

——目前這個系列的發展可說是狀況絕佳，接下來請教各位在包裝盒設計上的講究之處。

野口：雖然一年戰爭系商品把「櫥窗」列為既定形式，不過隨著往0080系列、0083系列的進展，我也提出要讓不同系列能有所區別的指示。每當到了有新系列要開始的時間點，我都會要求提出數個設計方案來評估。

山川：0080就取消了櫥窗的設計。就鋼彈NT-1來說，設計時就是以當年的雷射影碟包裝封套為藍本。由於以往從沒有能夠順利做出那個高跪姿的角色玩偶，因此我們決定用這等重現度作為宣傳訴求，於是便把該動作放在包裝盒正面上了。

野口：我們向來有對各款商品進行問卷調查，結果發現MSV的數位情景包裝盒格外地受到好評。既然如此，我也就打算讓0080以「圖畫」為主試試看。就連當年沒有出現在包裝封套上的機體，我也提出了朝「假如它同樣有機會出現在包裝封套上的話……」這個方向詮釋的想法。

——到了0083系列，則是又重新採用櫥窗式設計呢。

野口：那是從不同系列「專挑甜頭」去做的方法呢。（笑）一年戰爭系商品採用櫥窗式設計有其優點存在，0080就算不採用櫥窗式設計也同樣有其優點。刻意詮釋得像是圖畫的話，其實也會讓人更想看看完成品主體是什麼模樣。現在不僅是日本國內，國外的市場也相當大。由於國外也傾向希望能看到實物，因此0083系列在設計上也就結合了雙方的優點。

——整個系列在打開包裝盒後，會看到「插舌」上都印有經典台詞，這點也相當令人印象深刻呢。這部分是出自哪位的主意呢？

町田：是我喔。

野口：我在看到包裝盒的設計時也很開心呢。

——要為MSV找出足以作為象徵的台詞應該很費心思吧？「將這份感動獻給您」之類的台詞，也是出自以前的廣告標語吧？

町田：那是出自擬真型配色版的喔，而且還是只有用來炒熱活動氣氛的……我可是好不容易才找到的呢。（笑）

野口：雖然當初也有乾脆不放台詞的可能性，不過後來有加上台詞真是太好了，不枉我硬是要求「再試著去找看看吧」。（笑）

——看到0080系列放上「我最喜歡你了，巴尼」這句話時，我還真的不禁低了兩滴眼淚。這應該也在各位的料想之中吧。（笑）

一同：（笑）

山川：在「插舌」上設計襟章的主意也是出自町田呢。

町田：敝公司裡就屬我和安藏每次都會反覆看影片，都已經不知道看了多少回了，可是每次一看到0080系列都還是會感動落淚呢。（笑）

山川：這樣工作起來不是會很辛苦嗎？（笑）

安藏：0080的經典台詞其實相當少很多，在選擇時確實很令人迷惘呢。

——山川先生、町田先生、安藏先生在LAYUP公司裡有以分工方式進行作業嗎？

山川：由我擔任聯絡窗口，確保美術設計作業能順利進行。當我負責指導業務時，通常也只會說按照你們的喜好去做吧而已。（笑）

安藏：基本上，一款商品會由一個人專門負責接洽，不過視情況而定，會由町田製作數位情景，並由我來設計包裝盒。當然也會有反過來的情況。畢竟需要處理的商品數量非常多，必須要在彼此可以互相支援的環境下才能順利展開作業。

——順利從一年戰爭繼續往後發展，相信消費者們應該也都能想像接下來會是哪個系列。不過，確實也有希望將鋼彈系列以外的作品加入ver. A.N.I.M.E.陣容的呼聲存在呢。

町田：這個嘛，只要是機器人，我們當然什麼都想做呢。

一同：（笑）

山川：還真是坦率地表現出自己是個御宅族的事實呢。（笑）

町田：打從一開始聽聞這個系列時，我就一直很在意「到底能夠做到什麼程度？」隨著ver. A.N.I.M.E.正式問世，直到0083系列在ver. A.N.I.M.E.起步，剛好花了3年的時間。就和卡多那句經典台詞「我們已經等待3年了！」一樣呢。

一同：（笑）

安藏：這算得未免也太準了吧。

町田：會把卡多的經典台詞放到插舌上，這點正如同我所料呢。（笑）

野口：那只是碰巧才啦，全是巧合。（笑）

山川：ver. A.N.I.M.E.原本就希望能傳達出魅力不僅止於單一商品，還能更進一步延續下去的概念呢。

町田：製作數位情景時，不僅要有作為主角的MS，還要穿插在其前後推出的機體，這也是野口先生打從一開始就告訴我的。

野口：具體地用圖像來呈現商品本身能夠和特效零件互動，以及購買新商品後，可與先前的商品互動而進一步提高娛樂性，這也是目的所在。發現「先前買的商品也有出現數位情景中耶！」時，肯定會覺得很開心吧。當然要是能成為「我手邊還沒有這架機體，去買一盒回來好了」之類的收集契機，自然就更好了。隨著更多商品推出，消費者能還原的場面也就愈多，這亦是優點所在。希望能有更多人可以從中獲取樂趣呢。

山川：雖然一開始應該是基於當年的回憶而想買，不過隨著把玩，不禁萌生出重看作品的念頭後，肯定會想要進一步接觸更多呢。

——感謝各位今日撥冗接受採訪。

（2019年10月10日採訪）

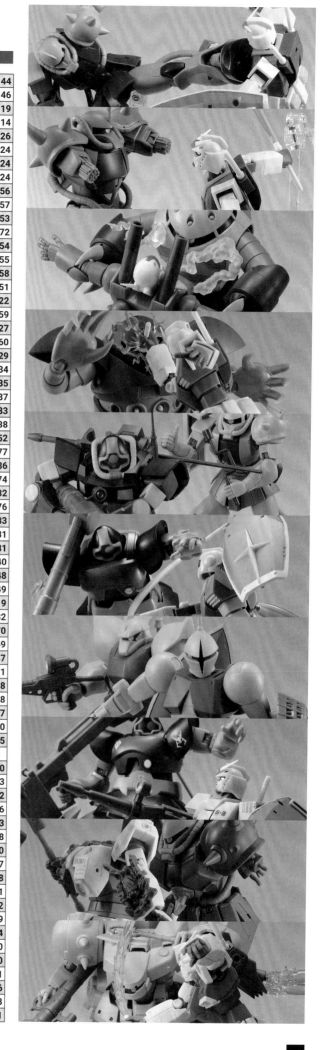

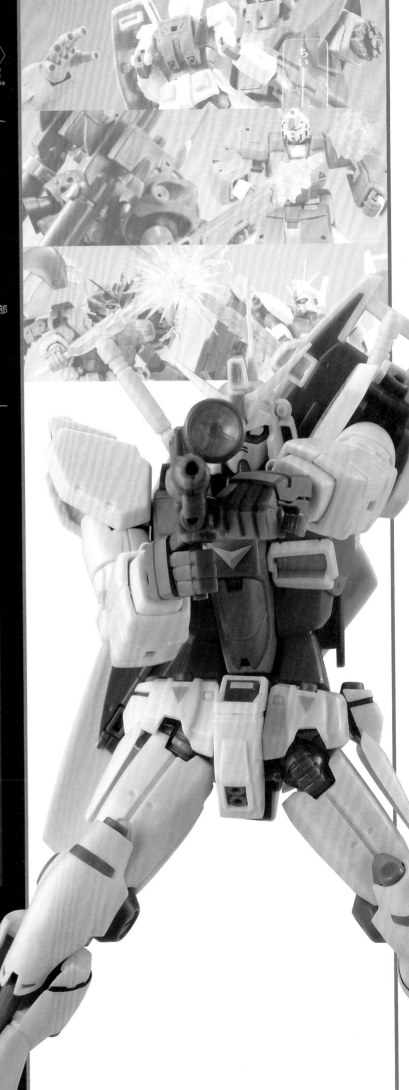

THE ROBOT SPIRITS 〈SIDE MS〉
MOBILE SUIT GUNDAM ver. A.N.I.M.E.
COMPLETE

STAFF

企劃・編輯	木村 学
編輯	宮里章弘
	桑木貴章（有限会社メガロマニア）
資料協助	五十嵐浩司（株式会社タルカス）
封面設計	角田勝成
設計	株式会社ビイビィ
攝影	株式会社スタジオアール
	石川登写真事務所
協力	株式会社BANDAI SPIRITS コレクターズ事業部
	株式会社サンライズ
	有限会社アーミック
	株式会社ティーレックス
	株式会社レイアップ

ROBOT魂〈SIDE MS〉
機動戰士鋼彈 ver. A.N.I.M.E.大全

©創通・サンライズ
Chinese (in traditional character only) translation rights arranged with
HOBBY JAPAN CO., Ltd through CREEK & RIVER Co., Ltd.

出版／楓樹林出版事業有限公司
地址／新北市板橋區信義路163巷3號10樓
郵政劃撥／19907596 楓書坊文化出版社
網址／www.maplebook.com.tw
電話／02-2957-6096　傳真／02-2957-6435
翻譯／FORTRESS
責任編輯／江婉瑄
內文排版／楊亞容
港澳經銷／泛華發行代理有限公司
定價／420元
出版日期／2021 年 7 月

國家圖書館出版品預行編目資料

ROBOT魂〈SIDE MS〉機動戰士鋼彈ver.
A.N.I.M.E大全 / HOBBY JAPAN編輯部作；
FORTRESS翻譯. -- 初版. -- 新北市：楓樹林
出版事業有限公司, 2021.07 面；公分
ISBN 978-986-5572-30-3（平裝）

1. 模型　2. 工藝美術

999　　　　　　　　　　110005474